입문자를 위한 캐릭터 메이킹

with 클립스튜디오

사이드랜치 지음

겐마이, 마루야마 하리,
사보텐 일러스트

KB175132

CLIP STUDIO
PAINT

PRO / EX

사이드랜치

- ●소개
만화 제작, 게임 기획, 캐릭터 디자인, 일러스트 및 도서, 동영상 제작사
- ●URL
http://www.sideranch.co.jp/
- ●주요 저서

『프로 일러스트레이터가 알려주는 캐릭터 채색 테크닉(결정판) with CLIP STUDIO 클립스튜디오』〈위키북스〉

『조금 두근두근하게 만드는 여자의 몸짓을 그리는 일러스트 포즈집』〈대원〉

『クリスタ道場 男子キャラクター専科클립스튜디오 수련장 남자 캐릭터 그리기 CLIP STUDIO PAINT PRO/EX』〈ソーテック社〉

『クリスタ デジタルマンガ&イラスト道場클립스튜디오 디지털 만화&일러스트 도장 CLIP STUDIO PAINT PRO/EX』〈ソーテック社〉

『CLIP STUDIO PAINT トレーニングブック트레이닝북 PRO/EX』〈ソーテック社〉

들어가며

〈입문자를 위한 캐릭터 메이킹 with 클립스튜디오〉를 구매해 주셔서 감사합니다.

이 책은 CLIP STUDIO PAINT를 활용한 일러스트 작법서입니다.

CLIP STUDIO PAINT는 저렴한 가격으로 수채화는 물론 유화, 애니메이션 작업 등 다양한 기능을 사용할 수 있도록 한 회화 프로그램입니다. 도구 면에서도 자유롭게 커스터마이즈할 수 있어 초심자부터 프로에 이르기까지 폭넓은 지지를 받고 있습니다.

다양한 기능을 시도할 때 어디서부터 시작해야 할지 감이 잡히지 않을 수도 있습니다. 이 책은 일러스트 메이킹 작업이 막막한 분들을 위해 '자주 사용하는 기법'을 중심으로 도구과 기능의 사용법, 일러스트의 마무리 작업 등을 소개하고 있습니다.

1장에서는 CLIP STUDIO PAINT의 인터페이스와 저장 방법 등 기본적인 사용 방법을 확인합니다.

2장에서는 브러시와 그리기색, 레이어 등 기초 지식을 배웁니다. 이미 CLIP STUDIO PAINT의 사용법을 알고 계시다면 1~2장은 건너뛰셔도 됩니다.

3장에서는 애니메이션 채색을 기반으로 실제로 일러스트를 그리며 제작 방식을 배워 봅니다. 그리고 4장에서는 3장에서 그린 실제 일러스트를 완성하는 과정으로 색 조정, 마무리 테크닉과 같은 방법을 익혀 볼 것입니다.

5장에서는 수채 계통 도구의 사용법이나 유화 채색, 글레이징 방식에 대해 이해합니다. 마지막 6장에서는 지금까지 배운 방식을 복습하고 응용하면서 작업 순서에 따라 일러스트레이터가 자주 사용하는 테크닉을 확인합니다.

일러스트를 그리는 방법에 정답은 없습니다. 하지만 '자주 사용하는 기법'은 자기만의 작화 스타일을 만들어 내는 데 큰 도움을 줄 것입니다.

이 책과 함께 디지털 일러스트 제작을 즐길 수 있기를 바라겠습니다.

C O N T E N T S

● 이 책의 페이지 구성

▌ 사용 표기에 대하여

이 책의 사용 표기는 기본적으로 Windows 버전을 기준으로 기재했습니다. masOS 버전과 Windows 버전의 키 호환은 아래와 같습니다. iPad 버전은 별도로 판매하는 키보드를 함께 사용하면 macOS와 동일하게 사용 가능합니다.

Windows	macOS
Alt 키	➡ Option 키
Ctrl 키	➡ Command 키
Enter 키	➡ Return 키
Backspace 키	➡ Delete 키
오른쪽 마우스 클릭	➡ Control 키를 누른 상태로 마우스 클릭

일부 메뉴의 경우, Windows 버전의 [파일] 메뉴와 [도움말] 메뉴에 있는 일부 항목을 macOs/iPad 버전의 [CLIP STUDIO PAINT] 메뉴에서 확인할 수 있습니다.

중요한 알림

보조 도구의 구성은 CLIP STUDIO PAINT 의 최신 버전과 일부 상이할 수 있습니다. 또한, 최신 버전에는 없는 보조 도구를 사용하는 경우도 있습니다. 삭제된 구 보조 도구 (Ver 1.10.9 이전의 초기 보조 도구) 는 CLIP STUDIO ASSET 에서 소재로서 다운로드할 수 있습니다 .

펜 브러시_Ver.1.10.9
https://assets.clip-studio.com/ja-jp/detail?id=1842019

데코레이션 ❶_Ver.1.10.9
https://assets.clip-studio.com/ja-jp/detail?id=1841730

데코레이션 ❷_Ver.1.10.9
https://assets.clip-studio.com/ja-jp/detail?id=1841757

다운로드한 소재는 [소재] 팔레트의 [다운로드] 폴더에 저장됩니다. [보조 도구] 팔레트로 브러시 소재를 드래그하면 사용할 수 있습니다.

다운로드한 소재를 CLIP STUDIO PAINT로 불러오는 방법 안내(공식사이트)
https://support.clip-studio.com/ja-jp/faq/articles/20190004

1장
일러스트를 그리기까지

1-1 클립 스튜디오 실행하기

우선 CLIP STUDIO PAINT를 실행해 보자. CLIP STUDIO PAINT는 포털 애플리케이션인 [CLIP STUIDO]에서 실행할 수 있다.

● CLIP STUDIO PAINT 실행

1 컴퓨터에 설치된 [CLIP STUDIO] 아이콘을 더블 클릭해 실행시킨다.

2 [CLIP STUDIO]의 좌측 상단에 있는 [PAINT]를 클릭한다.

CLIP STUDIO

1. 더블 클릭하기

2. 클릭하기

CLIP STUDIO

PAINT

MODELER
3D 소재 설정

뉴스 2023. 03. 08
2023. 02. 02
2023. 02. 01

3 CLIP STUDIO PAINT가 실행된다.

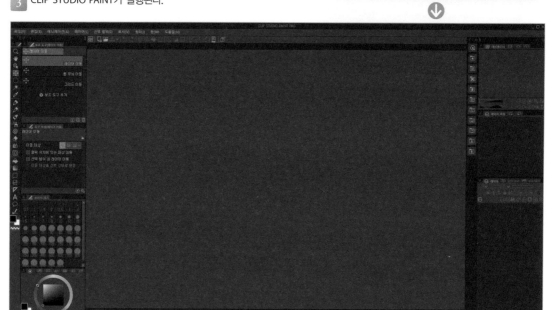

TIPS 처음 실행할 때 라이센스 인증하기

프로그램 구매 후 처음 실행할 때는 라이센스 인증 화면이 나타난다. 아래 순서대로 인증하도록 하자 .

❶ 시리얼 넘버를 입력한 뒤 **[라이센스 등록]**을 클릭한다.
❷ **[바로 라이센스를 인증합니다]**를 선택하고, **[다음]**을 클릭한다.
❸ [라이센스 인증 방법을 선택하고~]라는 문구가 나오면 **[자동 실행]**을 선택하고 **[다음]**을 클릭한다.

TIPS CLIP STUDIO란?

[CLIP STUDIO]란 창작 활동을 도와주는 포 털 애플리케이션으로 CLIP STUDIO 시리즈의 실행과 업데이트, 소재 다운로드가 가능하다.
사용에 관련된 Q&A를 아카이브로 정리한 [CLIP STUDIO ASK], 프로 일러스트레이터의 사용법과 메이킹을 게재한 [CLIP STUDIO TIPS] 등 또한
이용할 수 있다.

TIPS CLIP STUDIO ASSETS란?

[CLIP STUDIO ASSETS 소재 찾기]를 클릭하면 CLIP STUDIO
ASSET(이하 ASSETS)로 이동한다.
ASSETS에는 CLIP STUDIO PAINT에서 사용할 수 있는
다양한 소재가 등록되어 있다. 검색창에 키워드를 입력
해 소재를 찾아보자. 일부 소재는 [GOLD] 포인트로 구
입해야 하지만, 무료 소재도 많이 등록되어 있다.
참고로 소재는 회원만 다운로드할 수 있다.

TIPS CLIP STUDIO ASK란?

CLIP STUDIO ASK(이하 ASK)는 사용자들의 질문과 그에
대한 답변을 확인할 수 있는 페이지로, 회원이라면 누구
나 질문을 올릴 수 있다. 사용하다가 궁금한 점이 생기
면 질문을 한번 올려 보자.

TIPS 강좌를 보며 다양한 사용법을 배워보자

CLIP STUDIO의 [사용법 강좌]에서 기본 사용법과 일러
스트를 그리는 방법, 추천 기능 사용법, 프로 일러스트
레이터의 메이킹 강좌 등 다양한 사용법 강좌를 볼 수
있다.
[그림 그리는 요령]을 클릭하면 CLIP STUDIO TIPS 화면
이 나타난다. 여기서는 사용자가 올린 그림 강좌, 제작
노하우에 관한 [TIPS]를 확인할 수 있다.

TIPS 회원 가입

ASSETS에서 소재를 다운로드하거나 ASK에 질문을 올리려면 회원 가입(무료)을 해야 한다.

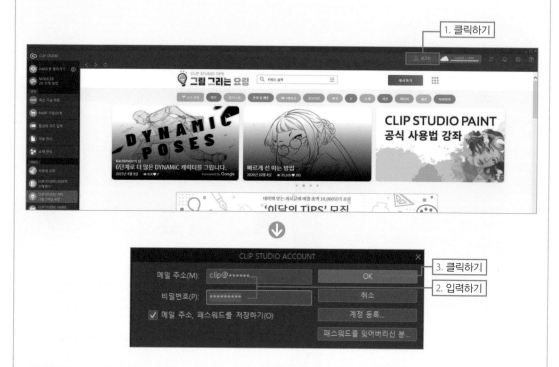

CLIP STUDIO 화면 상단의 [로그인]을 클릭하면 [CLIP STUDIO ACCOUNT]라는 대화상자가 뜬다. 여기서 [계정 등록]을 클릭해 회원 가입을 한다. 회원 가입에 사용할 메일 주소와 비밀번호를 미리 준비하도록 하자.

1-2 사용 화면에 대하여

CLIP STUDIO PAINT를 실행하면 사용 화면이 나타난다. 상단에는 메뉴가, 양 사이드에는 각각의 팔레트가 나열되어 있으니 그 위치를 파악해 두자.

● 기본 사용 화면

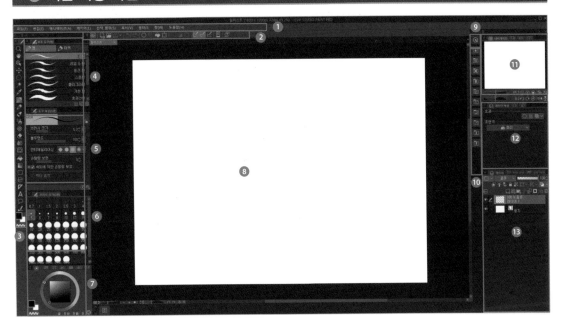

❶ 메뉴 바: 각종 사용 메뉴. 이 책에서 [○○] 메뉴라고 표기된 부분은 메뉴 바에서 내용을 확인할 수 있다.

❷ 커맨드 바: 아이콘을 클릭해 쉽고 빠르게 조작할 수 있다.

❸ [도구] 팔레트: 각종 도구의 아이콘이 나열되어 있다.

❹ [보조 도구] 팔레트: [도구] 팔레트에서 선택한 도구의 보조 도구를 선택할 수 있습니다.

❺ [도구 속성] 팔레트: 선택한 보조 도구의 설정을 변경할 수 있다.

❻ [브러시 크기] 팔레트: 사이즈별 브러시를 선택할 수 있다.

❼ [컬러써클] 팔레트: 컬러를 설정한다. 팔레트 상단에 있는 탭을 클릭하면 다른 형식의 팔레트가 나타난다.

탭 ——

다른 형식의 컬러 팔레트는 [컬러써클] 팔레트와 같은 곳에 있다. 탭을 클릭해 이동하자.

⑧ 캔버스: 실제 일러스트를 그릴 원고용지다.

⑨ [퀵 액세스] 팔레트: 자주 사용하는 기능, 도구, 그리기색 등을 아이콘으로 등록해 나만의 팔레트를 만들 수 있다.

⑩ [소재] 팔레트: 다양한 소재가 저장되어 있다.

TIPS [퀵 액세스] 팔레트와 [소재] 팔레트

[퀵 액세스](169쪽 참조)와 [소재] 팔레트는
기본적으로 아이콘 형태로 표시된다.
[퀵 액세스] 팔레트는 제일 위에 위치한다.
그 아래에는 [소재] 팔레트들이 종류별로 분
류되어 있다. 각 아이콘을 클릭하면 그 내용
을 확인할 수 있다.

[퀵 액세스] 팔레트

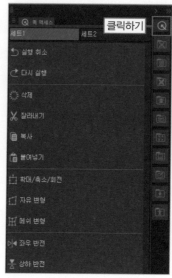

소재 팔레트

⑪ [내비게이터] 팔레트: 캔버스 창을 관리한다. 작업에 맞게 다르게 띄울 수 있다.

⑫ [레이어 속성] 팔레트: 레이어에 관한 각종 효과를 설정한다.

⑬ [레이어] 팔레트: 레이어를 관리한다.

● 커맨드 바

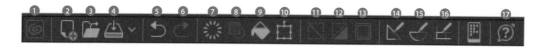

커맨드 바의 아이콘을 클릭하면 특정 조작을 실행할 수 있다. 예를 들어, [자에 스냅]은 [표시] ➡ [자에 스냅] 경로로 이용할 수
있는데, 커맨드 바에서 아이콘을 클릭하면 훨씬 빠르게 실행할 수 있다.

❶ CLIP STUDIO 열기: CLIP STUDIO를 실행한다.

❷ 신규: 새로운 캔버스를 만든다.

❸ 열기: 파일을 연다.

❹ 저장: 작성 중인 파일을 저장한다.

❺ 실행 취소: 작업을 취소한다.

❻ 다시 실행: 취소한 작업을 다시 실행한다.

❼ 삭제: 작업 내용을 삭제한다.

❽ 선택 범위 이외 지우기: 선택 범위가 아닌 영역의 이미지를 삭제한다.

❾ 채우기: 선택 중인 컬러로 채운다.

❿ 확대/축소/회전: 이미지를 확대, 축소, 회전한다.

⓫ 선택 해제: 선택 범위를 해제한다.

⓬ 선택 범위 반전: 선택 범위를 반전시킨다.

⓭ 선택 범위 경계선 표시: 선택 범위를 나타내는 경계선을 표시/숨기기 처리한다.

⓮ 자에 스냅: 자에 스냅한다. 클릭할 때마다 ON/OFF가 전환된다. 아이콘이 어두운 것이 ON인 상태다.

⓯ 특수자에 스냅: 특수 자에 스냅한다.

⓰ 그리드에 스냅: 그리드에 스냅한다.

⓱ CLIP STUDIO PAINT 지원: 이 아이콘을 클릭하면 CLIP STUDIO PAINT 의 고객 지원 사이트로 이동한다.

● 터치 조작 설정

[환경 설정]에서 Windows 8 이상, 터치 기능이 있는 컴퓨터에 최적화된 사용 화면으로 변경할 수 있다.

1️⃣ [파일] 메뉴 ➡ [환경 설정](단축키: Ctrl + K)을
선택한다.

2️⃣ [환경 설정]의 대화상자에 표시된 좌측 메뉴
에서 [인터페이스]를 클릭한다.

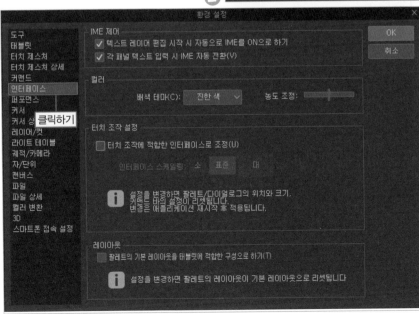

3 [터치 조작에 적합한 인터페이스로 조정] 체크 박스를 클릭한다.

4 [인터페이스 스케일링]은 아이콘과 글자 크기를 설정한다. 여기서는 [표준]을 선택한다.
※사용 중인 컴퓨터 환경에 따라 [소], [표준], [대] 중 표시되지 않는 아이콘이 있을 수도 있다.

5 [OK] 버튼을 클릭한다.

3. 클릭하기

환경 설정

IME 제어
✓ 텍스트 레이어 편집 시작 시 자동으로 IME를 ON으로 하기
✓ 각 패널 텍스트 입력 시 IME 자동 전환(V)

도구
태블릿
터치 제스처
터치 제스처 상세
커맨드
인터페이스
퍼포먼스
커서
커서 상세
레이어/컷
라이트 테이블
궤적/카메라
자/단위
캔버스
파일
파일 상세
컬러 변환
3D
스마트폰 접속 설정

OK
취소

컬러
배색 테마(C): 진한 색 ˅ 농도 조정: ▬▬

1. 체크하기

터치 조작 설정
✓ 터치 조작에 적합한 인터페이스로 조정(U)

인터페이스 스케일링: 소 | 표준 | 대

2. 선택하기

ℹ 설정을 변경하면 팔레트/다이얼로그의 위치와 크기,
커맨드 바의 설정이 리셋됩니다.
변경은 애플리케이션 재시작 후 적용됩니다.

레이아웃
□ 팔레트의 기본 레이아웃을 태블릿에 적합한 구성으로 하기(T)

ℹ 설정을 변경하면 팔레트의 레이아웃이 기본 레이아웃으로 리셋됩니다

6 [파일] 메뉴 ➡[CLIP STUDIO PAINT 종료](단축키: Ctrl+Q)를 클릭해 애플리케이션을 종료한 다음, 재실행하면 터치용 화면으로 전환된다.

파일(F) 편집(E) 애니메이션(A) 레이어(L)

CLIP STUDIO TABMATE >
필압 검지 레벨 조절(J)...
QUMARION(T) >
 클릭 후 종료하기
CLIP STUDIO를 열기...

CLIP STUDIO PAINT 종료(X) Ctrl+Q

재실행하기

TIPS 터치 조작을 중지하기

터치 조작 화면에서 표준 화면으로 변경할 때는 [파일] 메뉴 ➡[환경 설정]을 클릭한다. [환경 설정] 대화상자가 나타나면 [인터페이스]에서 [터치 조작에 적합한 인터페이스로 조정]의 체크 박스를 해제한 뒤, CLIP STUDIO PAINT를 재실행한다.

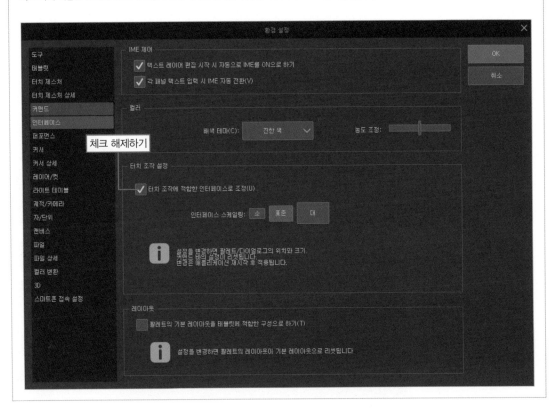

1-3 캔버스 만들기

캔버스는 일러스트를 그릴 원고용지다. [파일] 메뉴 〉 [신규]의 경로로 만들 수 있다.

● 캔버스 만들기 순서

캔버스를 만드는 순서를 알아보자.

1 [파일] 메뉴 ➡ 신규(단축키: Ctrl + N)를 선택한다.

2 [신규] 대화상자가 뜬다.

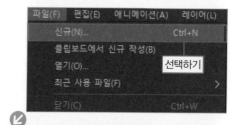

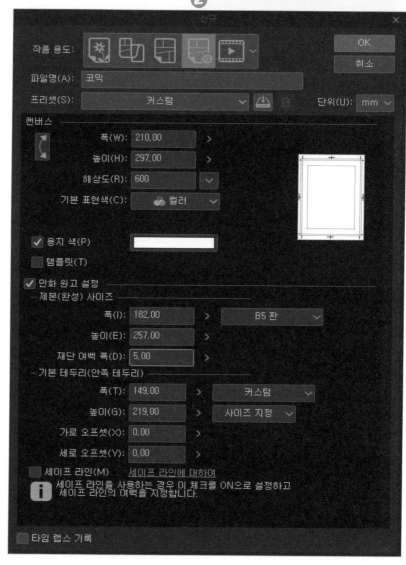

3 [작품 용도] 항목을 선택한다. 여기서는 [일러스트]를 선택하기로 한다.

A [일러스트]

B [웹툰]

C [코믹]

D [모든 코믹 설정 표시]

E [애니메이션]

[신규] 대화상자

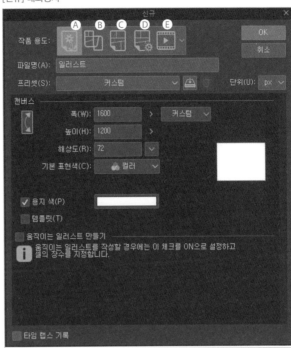

4 캔버스 사이즈를 설정한다. [프리셋]을 클릭하면 기본으로 설정된 사이즈를 볼 수 있다.

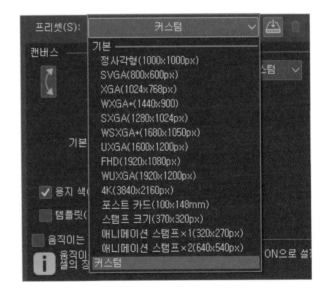

TIPS **다른 사이즈를 선택하고 싶을 때**

[프리셋]은 [작품 용도]가 무엇이냐에 따라 달라진다.
[작품 용도]에서 [일러스트]를 선택했는데 원하는 설정이 [프리셋]에 없다면, [작품 용도]를 [모든 코믹 설정 표시]로 변경해 보자.

5 [프리셋]을 사용하지 않을 때는 [단위], [폭], [높이], [해상도]를 각각 설정하면 된다. 여기서는 A4(220mmX297mm) 사이즈의 일러스트를 만들 예정이므로, 아래와 같이 설정한다.

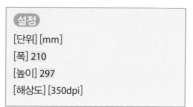

설정
[단위] [mm]
[폭] 210
[높이] 297
[해상도] [350dpi]

6 사용 컬러는 [기본 표현색]에서 설정한다. [기본 표현색]에는 [컬러], [그레이], [모노크롬]이 있다.
샘플은 컬러 일러스트로 만들 예정이므로, [컬러]를 선택한다.

7 [용지 색]에서 레이어의 배경 컬러를 변경할 수 있다. 초기 설정은 흰색인데, 보통은 초기 설정 그대로 사용한다.

8 [OK] 버튼을 클릭한다.

TIPS 기타 설정

템플릿
[템플릿]을 체크하면 레이어 템플릿을 선택할 수 있다. 레이어 템플릿이란, 자주 사용하는
레이어 구성이나 만화용 컷 레이어를 등록할 수 있는 기능이다.
초기 설정에 다양한 컷 분할 템플릿이 등록되어 있다.

움직이는 일러스트 만들기
체크 박스를 클릭하면 짧은 애니메이션을 만들 수 있는 설정창이 나타난다.

● 적절한 사이즈와 해상도

사이즈를 설정하기 위한 단위와 해상도를 이해해 보자.

▌ 단위

사이즈 단위는 [cm](센티미터), [mm](밀리미터), [in](인치), [px](픽셀), [pt](포인트) 중에 선택할 수 있다. 인쇄 용도로 사용하는 경우는 [cm]나 [mm]를 선택하는 것이 좋지만, 웹용 이미지는 픽셀 수로 계산하는 경우가 많으므로 픽셀 수로 설정하고 싶을 때는 [px]을 선택한다.

▌ 해상도

해상도는 [dpi] 단위로 설정값을 정한다.
dpi는 1인치(2. 54cm)당 픽셀 수를 가리키는데, '인쇄할 이미지의 정밀도'를 정한다.

> **TIPS 추천 해상도**
>
> 인쇄소에서 인쇄할 때 아래의 값을 추천한다.
>
> 컬러 · 그레이 이미지 350dpi
> 모노크로 이미지 600dpi, 혹은 200dpi

TIPS 재단선 만들기

책이나 전단지, 동인지와 같은 인쇄물 원고에는 재단선이 필요하다.
재단선이란, 제본 사이즈로 재단하기 위한 가이드 선을 가리킨다. 재단선은 캔버스를 만들 때 [신규] ➡ [작품 용도]에서 [코믹] 혹은 [모든 코믹 설정 표시]를 선택하면 설정할 수 있다.

모든 코믹 설정 표시

제본 사이즈
B5(182mmX257mm) 사이즈의 동인지를 만든다고 가정해 보자.
[제본 사이즈](16쪽의 [신규] 대화상자 참조)에서 다음과 같이 설정한다.

> **설정**
> [단위] [mm]
> [폭] 182
> [높이] 257

캔버스 사이즈
제본 사이즈 주변에 재단선이 표시되므로 당연히 캔버스 사이즈는 제본 사이즈보다 크다.

재단 여백 폭
[재단 여백 폭](16쪽의 [신규] 대화상자 참조)은 '3mm' 혹은 '5mm'로 설정한다.
재단 여백 폭이란, 완성선에서 재단선까지의 간격을 말한다. 그림은 재단선 부분까지 그릴 수 있다.

제본 사이즈

캔버스 사이즈

1-4 팔레트의 기본 기능

여기서는 팔레트의 기본적인 기능을 살펴보기로 한다. 팔레트는 원하는 위치로 이동시킬 수 있고, 사용하지 않는다면 없앨 수도 있다.

● 팔레트의 표시/비표시

▌[창] 메뉴에서 확인

[창] 메뉴를 클릭해 보자. 사용 화면에 나타나는 팔레트에는 체크가 되어 있다.

항목 표시 중인 팔레트. 체크 마크를 해제하면 팔레트가 표시되지 않음

체크 마크가 없는 항목을 클릭하면 팔레트가 나타남

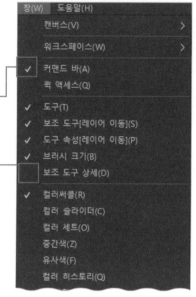

▌탭으로 표시

여러 개의 팔레트가 겹쳐져 있어 비표시된 팔레트는 탭으로 표시되기도 한다. 팔레트 상단에 있는 탭을 클릭하면 해당 팔레트의 내용으로 표시가 전환된다.

탭

● 팔레트 레이아웃

팔레트는 위치와 폭을 바꿀 수 있다. 팔레트 위치는 펜 태블릿에서도 바꿀 수 있지만 마우스로 이동시키는 게 훨씬 편하다.

▌ 팔레트 독

팔레트 독에서는 여러 개의 팔레트를 한눈에 확인할 수 있다.

팔레트 독의 상단에는 [팔레트 독 최소화], [팔레트 독 아이콘화]가 있다.

팔레트 독 최소화　　　팔레트 독 아이콘화

▌ 팔레트 독 최소화

[팔레트 독 최소화]를 클릭하면 팔레트가 사라지고, 다시 클릭하면 원래대로 표시된다.

▌ 팔레트 독 아이콘화

[팔레트 독 아이콘화]를 클릭하면, 각각의 팔레트가 아이콘으로 표시된다.

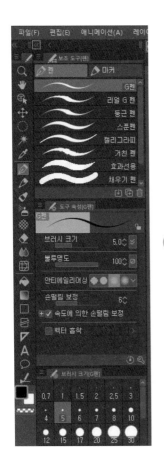

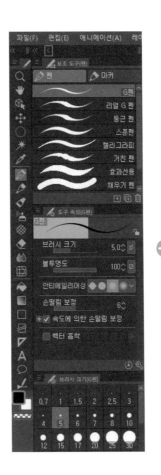

폭 변경하기

팔레트와 팔레트 독의 끝을 클릭한 상
태에서 드래그하면 높이 혹은 폭을 변경
할 수 있다.

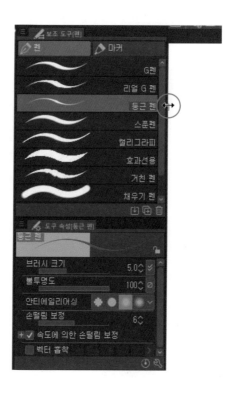

TIPS **팔레트 독의 폭
고정하기**

팔레트 독의 폭을 고정하면 실수로 폭을
변경하는 일을 막을 수 있다. 특히 캔버스
옆에 있는 팔레트 독은 펜 끝이 닿아 의
도치 않게 바뀌는 일이 종종 발생한다.
팔레트 독의 폭은 [창] 메뉴 ➡ [팔레트
독] ➡ [팔레트 독의 폭 고정]을 선택해 고
정할 수 있다(체크 마크가 표시됨).

팔레트 분리하기

팔레트 상단의 **타이틀 바**를 클릭한 상
태에서 이동시키면 팔레트 독에서 분리
할 수 있다.

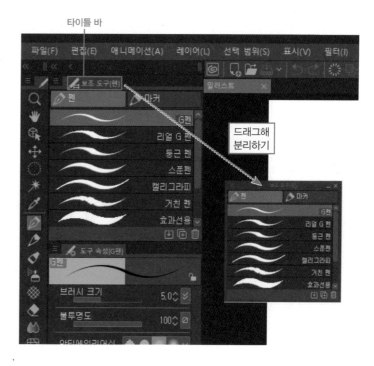

TIPS **기본 레이아웃
으로 되돌리기**

[창] 메뉴 ➡ [워크스페이스] ➡ [기본 레
이아웃으로 복귀]를 선택하면 팔레트 위
치가 초기 설정으로 되돌아간다.

팔레트 독 안으로 팔레트 이동시키기

팔레트의 타이틀 바를 클릭한 상태에서 배치시키고픈 팔레트 독의 위치로 이동시키면, 배치될 부분이 붉게 표시된다. 마우스 버튼을 떼면 배치 완료다.

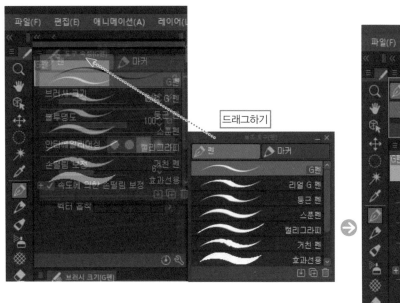

● 설정값 변경

[도구 속성] 팔레트에서 설정값을 변경하는 방법을 알아보자.

슬라이더

슬라이더를 움직여 숫자를 변경한다.

인디케이터

인디케이터의 경우 표시 된 블록을 선택해 그 값을 설정한다.

TIPS 슬라이더/인디케이터 전환

슬라이더, 혹은 인디케이터 위에서 오른쪽 마우스를 클릭한 뒤, [열기] 메뉴 ➡[슬라이더 표시]나 [인디케이터 표시]를 선택하면 설정값 표시 형식을 바꿀 수 있다.

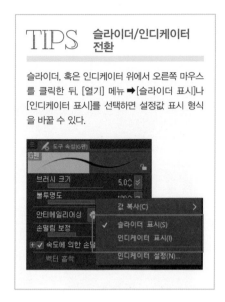

TIPS 인디케이터 설정

인디케이터 위에서 오른쪽 마우스를 클릭해 [열기] ➡[인디케이터 설정]을 선택하면 인디케이터의 블록 하나 당 설정값을 변경할 수 있다.

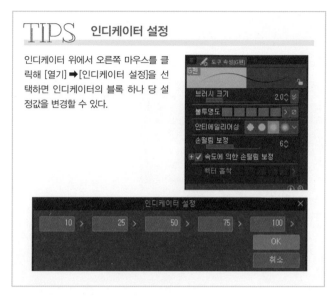

▌수치 입력

숫자가 표시된 부분을 클릭하면 설정값을 직접 입력할 수 있다.

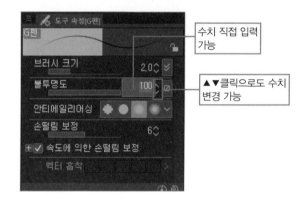

● 메뉴 표시

[메뉴 표시]를 클릭해 다양한 기능을 활용할 수 있는데, 그 내용은 팔레트마다 다르다.

메뉴 표시

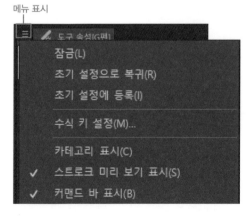

1-5 도구 사용법

다음은 도구를 선택할 때 사용할 팔레트와 자주 사용하는 도구에 대한 설명이다.

● 도구 선택

CLIP STUDIO PAINT에서는 용도에 따라 보조
도구를 선택해 작업한다.

[도구] 팔레트에서
도구 선택하기

[보조 도구] 팔레트에서
보조 도구 선택하기

보조 도구는 그룹으로
나눌 수 있음

● 도구 설정 팔레트

보조 도구의 설정은 [도구 속성] 팔레트에서 바꿀 수 있다. 그밖
의 것은 [보조 도구 상세] 팔레트에서 확인한다.

[보조 도구 상세] 팔레트는 [도구 속성] 팔레트 우측 하단에 있
는 [보조 도구 상세 팔레트를 표시] 아이콘을 클릭하면 나타난다.

설정 항목이 카테고리별로
분류되어 있음

기본 설정은 [도구 속성] 팔레트
에서 설정할 수 있음

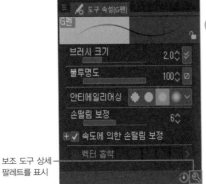

보조 도구 상세
팔레트를 표시

그 외의 설정은
[보조 도구 상세] 팔레트에서 확인

▌ 잠금

[도구 속성] 팔레트에서 [잠금] 아이콘을 클릭하면 설정이 보조 도구에 저장된다.

잠금으로 설정한 보조 도구는 설정을 변경해도 잠금했을 때의 상태가 유지된다.

잠금

▌ 초기 설정으로 복귀

[도구 속성] 팔레트에서 [초기 설정으로 복귀]를 클릭하면 초기 설정으로 되돌릴 수 있다.

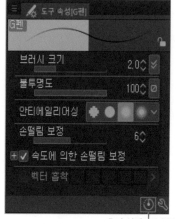

초기 설정으로 복귀

TIPS 초기 설정 등록하기

설정을 변경한 뒤 [보조 도구 상세] 팔레트에서 [모든 설정을 초기 설정으로 등록]을 클릭하면 초기 설정으로 등록된다.

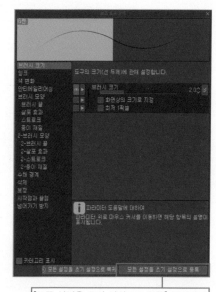

[모든 설정을 초기 설정으로 등록] 클릭하기

[보조 도구 복사]
클릭하기

[초기 설정으로 등록]하면 변경하기 전의 초기 설정으로 되돌릴 수 없다. 따라서, 특정 도구의 초기 설정값을 저장해 두고 싶다면 [보조 도구] 팔레트에서 [보조 도구 복사]를 클릭해 복사본을 만들자.

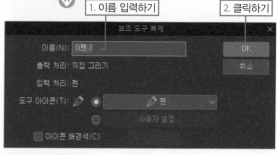

1. 이름 입력하기

2. 클릭하기

[보조 도구 복사]를 클릭하면 대화상자가 표시된다. [이름]을 입력하고 [OK]를 클릭하면 보조 도구가 복사된다.

TIPS 초기 보조 도구를 복구하기

실수로 보조 도구를 삭제하거나 [초기 설정으로 등록]을 클릭해 보조 도구를 변경했어도 초기 보조 도구를 복구할 수 있다.

① [보조 도구] 팔레트의 표시 메뉴에서 [초기 보조 도구 추가]를 클릭한다.
② [초기 보조 도구 추가]대화상자에서 필요한 보조 도구를 선택한다.
③ [OK]를 클릭하면 초기 보조 도구가 추가된다.

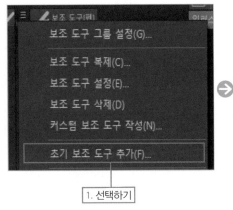

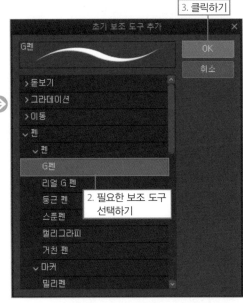

● 자주 사용하는 도구

일러스트 작업 시 자주 사용하는 도구에 대한 설명이다.

▌캔버스 표시 변경 도구

[돋보기] 도구
캔버스를 확대 혹은 축소한다. 보조 도구의 [줌 인]은 이미지를 확대할
수 있고, [줌 아웃]은 축소할 수 있다.

[손바닥] 도구

캔버스를 잡아 원하는 위치로 이동시킬 수 있다.

▌ 소재 · 자 · 텍스트 등의 도구

[조작] 도구

[조작] 도구의 보조 도구에 있는 [오브젝트]는 자주 사용하는 도구이니 꼭 기억하자. 이미지 소재와 자, 텍스트, 3D 소재 등을 조작할 수 있다.

▌ 레이어 이동 도구

[레이어 이동] 도구
[레이어 이동] 도구는 레이어 안에 그린 그림을 선택해 이동시키는 도구다.

선택한 이미지를 드래그해
옮김

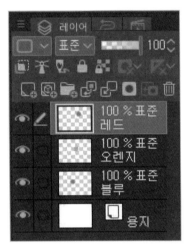

▌ 선택 범위를 만드는 도구

[선택 범위] 도구
[선택 범위] 도구는 다양한 모양의 선택 범위를 만들 수 있는 보조 도구다.

 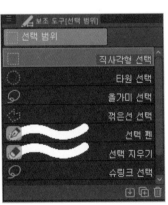

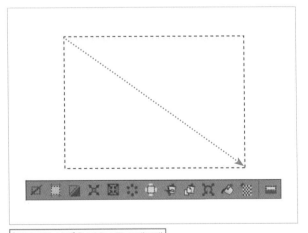

[직사각형 선택]은 마우스를 드래그해
직사각형 모양의 선택 범위를 만듦

[자동 선택] 도구

[자동 선택] 도구로 선으로 둘러싸인 영역이나 같은 컬러 영역을 클릭하면 선택 범위가 만들어진다.

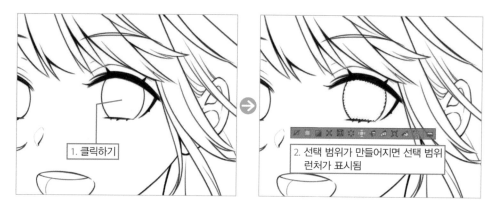

1. 클릭하기

2. 선택 범위가 만들어지면 선택 범위 런처가 표시됨

▌ 컬러를 추출하는 도구

[스포이드] 도구

[스포이드] 도구는 화면에서 추출한 컬러를 그리기색으로 설정한다.

 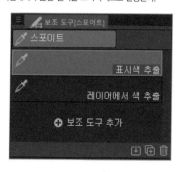

1. 클릭하기

2. 그리기색으로 설정됨

█ 브러시 도구

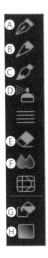

A [펜] 도구

또렷한 선을 그릴 수 있다. 보조 도구는 만화를 그릴 때 사용하는 펜처럼 강약을 조절하며 선을 그릴 수 있는 [펜] 그룹과 매직처럼 두께가 일정한 선을 그을 수 있는 [마커] 그룹으로 나뉜다.

B [연필] 도구

[연필] 도구는 연필의 느낌을 연출할 수 있다. [펜] 도구보다 농담을 자유롭게 표현할 수 있다. 보조 도구는 [연필] 그룹과 [파스텔] 그룹으로 나뉜다.

C [붓]도구

수채화, 유화 등에 사용되는 붓의 느낌을 연출하는 도구다. [수채], [사실적인 수채], [두껍게], [먹]으로 나뉜다.

D [에어브러시] 도구

스프레이를 뿌리듯 채색할 때 사용하는 도구다.

E [지우개] 도구

그림을 지울 때 사용한다.

F [색 혼합] 도구

사용된 컬러를 섞는 도구로, 컬러의 경계를 부드럽게 할 때 사용된다.

G [채우기] 도구

[채우기] 도구는 선으로 둘러싸인 영역을 빼곡하게 채색할 때 사용한다.

H [그라데이션] 도구
캔버스 위를 드래그해 그라데이션 효과를 만든다.

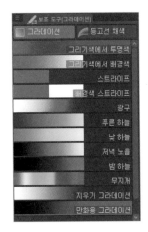

기타 도구

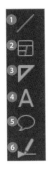

❶ [도형] 도구
직선, 원, 다각형 등을 만들 수
있다.

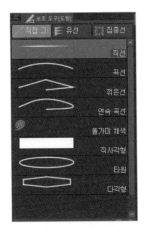

❷ [컷 테두리] 도구
만화용 원고에서 컷을 나눌 때 사
용한다.

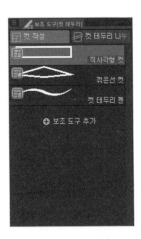

❸ [자] 도구
직선이나 곡선을 긋는 자, 원근감
이 느껴지는 배경을 그릴 때 사용
하는 [퍼스자] 등이 있다.

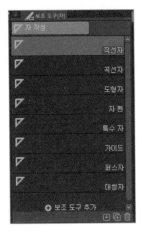

❹ [텍스트] 도구
글자를 입력할 때 사용한다.

❺ [말풍선] 도구

만화의 말풍선을 만든다.

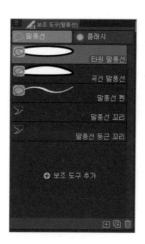

❻ [선 수정] 도구

벡터 레이어의 선을 수정할 수 있다.

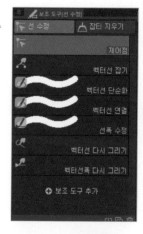

[잡티 지우기] 도구

화면의 잡티(불필요한 작은 점 등)를 제거할 수 있는 도구다. [선 수정] 도구를 선택한 뒤, [보조 도구] 팔레트에 있는 [잡티 지우기] 그룹에서 [잡티 지우기] 도구를 선택해 사용한다.

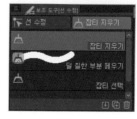

PRO EX

1-6 파일 저장하기

일러스트 파일 저장법을 알아본 후 CLIP STUDIO PAINT에서 사용할 수 있는 이미지 형식에 대해서 확인하자.

● 저장 / 다른 이름으로 저장 / 복제 저장

파일은 [파일] 메뉴에서 [저장], [다른 이름으로 저장], [복제 저장] 중 하나를 선택해 저장할 수 있다.

작업 중인 파일에 덮어쓰기를 할 때는 [저장]을 선택한다.

파일 이름을 변경해 백업 파일을 만들거나, 다른 형식으로 저장하고 싶다면 [다른 이름으로 저장], 또는 [복제 저장]을 선택한다.

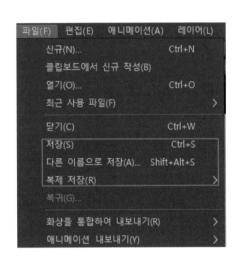

▌저장

[파일] 메뉴 ➡ [저장](단축키: Ctrl + S)을 선택하면 현재 사용 중인 파일 형식대로 저장된다.

▌다른 이름으로 저장

[파일] 메뉴 ➡ [다른 이름으로 저장](단축키: Shift + Ctrl + S)을 선택하면 파일 이름을 변경해 저장할 수 있다. 또한, 저장 경로를 지정하거나 파일 형식도 선택할 수 있다.

▌복제 저장

[파일] 메뉴 ➡ [복제 저장]을 선택하면 사용 중인 파일의 복사본을 만들 수 있다. [다른 이름으로 저장]과 마찬가지로 저장 경로, 파일 이름을 변경할 수 있다.

● CLIP STUDIO FORMAT으로 저장하기

CLIP STUDIO FORMAT은 CLIP STUDIO PAINT 전용 이미지 파일 형식으로, 작업 중인 레이어 정보 등을 모두 남길 수 있다. 평소 CLIP STUDIO FORMAT으로 저장하는 습관을 들이는 것이 좋다.

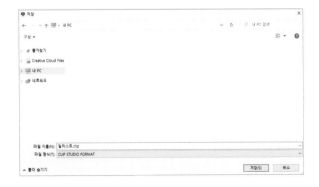

● 이미지 파일 형식

CLIP STUDIO PAINT에서 사용할 수 있는 이미지 파일 형식은 다음과 같다.
이들 이미지 파일 형식은 불러 오거나 저장할 수 있다.

CLIP STUDIO FORMAT(확장자: .clip)

CLIP STUDIO PAINT 전용 이미지 파일 형식이다.

BMP(확장자: .bmp)

Windows의 표준 이미지 파일 형식이다. 고해상도의 이미지를 손실없이 저장할 수 있지만 파일 용량이 커진다.

JPEG(확장자: .jpg)

파일 용량을 압축해 줄일 수 있다. 단, 압축하면 이미지의 화소 수가 떨어지므로 주의해야 한다. 웹사이트, 사진 데이터 등
에서 사용된다.

PNG(확장자: .png)

파일 용량을 압축해 줄일 수 있지만, JPEG보다는 크다. 또한, 투명 배경을 만들 수 있고, 웹사이트에 활용할 수 있다.

TIFF(확장자: .tif)

고해상도의 이미지를 손실없이 저장할 수 있다. 인쇄할 때 필요한 CMYK 컬러를 적용할 수 있다.

Targa(확장자: .tga)

애니메이션, 게임을 제작할 때 사용되는 형식이다.

Photoshop Document(확장자: .psd)

Adobe Photoshop의 기본 파일 포맷이다. Adobe Phothshop은 널리 사용 중인 프로그램이므로 인쇄 데이터로도 활용
할 수 있다. CLIP STUDIO PAINT의 레이어 정보를 남길 수 있지만 호환되지 않는 기능이 있어 일부 합성 모드는 저장 시 변경
되기도 한다.

Adobe Phothoshop Big Document(확장자: .psb)

Adobe photoshop에서 용량이 큰 파일을 저장하는 파일 형식이다. 일반적인 Photoshop 파일 형식은 폭, 높이 중 하나가
300,000px를 넘으면 저장할 수 없으므로 psb 형식으로 저장해야 한다.

● 이미지를 통합하여 내보내기

이미지 사이즈를 줄여서 '내보내기' 하고 싶을 때 [화상을 통합하여 내보내기] 기능을 사용하면 편리하다. [파일] 메뉴 ➡ [화상을 통합하여 내보내기]에서 이미지 파일 형식을 선택해 내보내기를 한다. 이때, 이미지 사이즈과 컬러 설정 등 상세한 설정이 가능하다. 그 내용은 이미지 파일 형식에 따라 다르다.

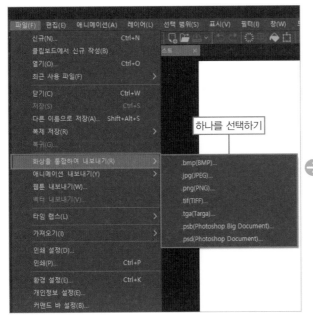

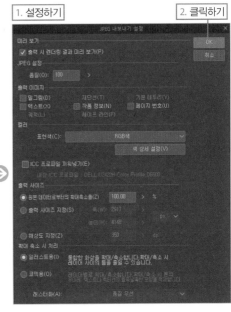

일러스트를 그리기까지

CMYK 미리 보기

CLIP STUDIO PAINT는 RGB 방식을 사용하지만 CMYK로 '내보내기' 하고 싶다면 미리 보기로 확인할 수 있다. RGB와 CMYK에 대해서는 54쪽에서도 확인할 수 있다.

1 [표시] 메뉴 ➡[컬러 프로파일] ➡[미리 보기 설정]을 선택한다.

3 [표시] 메뉴 ➡[컬러 프로파일] ➡[미리 보기]가 체크되어 있다면 캔버스에 표시되는 이미지는 CMYK로 미리 보기할 수 있다.

2 CMYK의 컬러 프로파일을 설정한다. 여기서는 일본 인쇄 업계 표준인 CMYK의 컬러 프로파일 [CMYK: Japan Color 2001 Coated]를 선택한다.

ICC 프로파일 끼워넣기

[화상을 통합하여 내보내기]를 통해 이미지를 내보내기할 때, [ICC 프로파일 끼워넣기]를 체크하면 설정한 컬러 프로파일을 적용해 '내보내기' 할 수 있다.

컬러 프로파일이란, 어떤 규격으로 컬러를 표시했는지를 기록하는 것으로 다른 환경에서 컬러가 바뀌는 일을 방지하는 역할을 한다.

2장

알아두면 좋은 기본 사용법

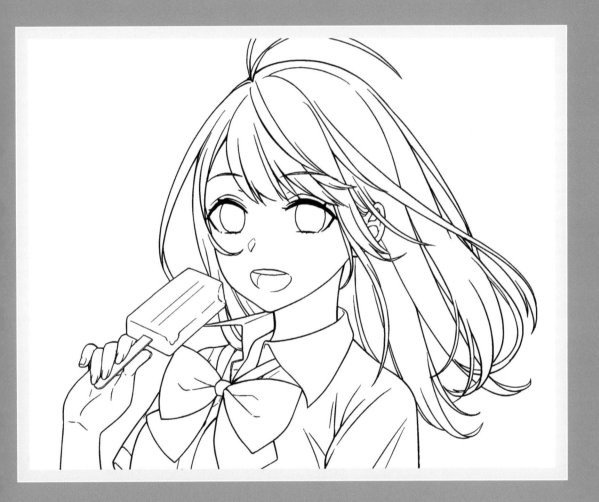

2-1 브러시 선택하기(펜 · 연필)

밑그림이나 선화를 그릴 때는 [연필]이나 [펜] 도구가 제격이다. 아날로그 도구인 연필이나 펜과 비슷한 느낌으로 사용할 수 있는 브러시도 있다.

● 펜

[펜] 도구 ➡ [펜] 그룹에 있는 보조 도구는 강약이 있는 선명한 선을 그릴 수 있다.

펜 그룹

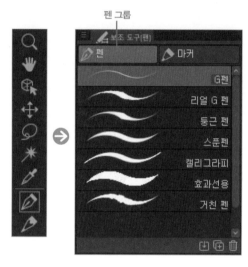

G펜

기본 [펜] 도구다. 강약을 조절하기 쉽다.

리얼 G 펜

아날로그 펜의 거친 느낌이 생생하게 느껴진다.

스푼펜

[G펜]보다 일정한 굵기로 선을 그릴 수 있다.

● 마커

[펜] 도구 ➡ [마커] 그룹에 있는 보조 도구는 유성 마커처럼 균일한 두께의 선을 그릴 수 있다.

마커 그룹

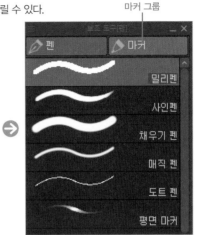

● 연필

[연필] 도구 ➡ [연필] 그룹의 보조 도구는 [펜] 도구와는 달리 농담이 느껴져 부드러운 분위기를 연출할 수 있다.

연필 그룹

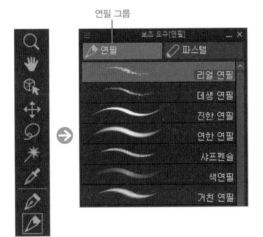

리얼 연필

선을 그으면 흑심의 입자가 보이는 듯한 리얼한 느낌의 [연필] 도구다.

연한 연필

연한 선 브러시. 필압을 세게 주면 진한 선도 그릴 수 있다. [진한 연필]과 비슷하지만, 안티에일리어싱(선의 흐림 정도) 설정값이 더 높기 때문에 부드러운 느낌을 준다.

진한 연필

무난한 기본 브러시다.

2-2 브러시 선택하기(붓 · 에어브러시)

다음으로 주로 채색에 사용하는 [붓] 도구와 [에어브러시] 도구를 설명한다. [붓] 도구의 보조 도구는 몇 개의 그룹으로 나뉘어 있다.

● 수채

[붓] 도구 ➡ [수채] 그룹에 있는 보조 도구는 수채화 느낌의 일러스트를 그릴 때 사용한다. 레이어에 채색된 컬러와 섞으면서 채색할 수 있다.

불투명 수채

기본 [붓] 도구다. 필압을 이용해 농담을 연출하는데, 밑색과 섞어가며 채색할 수 있다.

매끄러운 수채

흐릿한 느낌이 강해 훨씬 부드럽게 채색된다.

번짐 가장자리 수채

선이 번지는 듯한 느낌으로 완성된다.

● 두껍게 칠하기

[붓] 도구 ➡[두껍게 칠하기] 그룹은 두껍게 덧칠하는 유화의 느낌을 연출하는 브러시를 찾아볼 수 있다.

유채

무난한 기본 브러시다. [불투명 수채]보다 컬러를 진하게 채색할 수 있다.

두껍게 칠하기(유채)

납작붓 타입의 브러시다. 붓의 터치감을 느낄 수 있다.

구아슈

마른 붓으로 칠한 것처럼 끝이 갈라진 느낌이 특징이다.

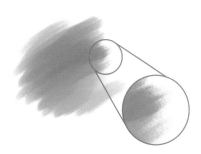

● 사실적인 수채

[붓] 도구 ➡ [사실적인 수채] 그룹의 보조 도구는 보다 사실적으로 수채화의 느낌을 표현할 수 있도록 ver 1. 8. 6부터 추가된 브러시다. **밑색과 섞이지 않아**※[수채] 그룹의 브러시와는 그 사용감이 다르다.

※[보조 도구 상세] 팔레트에서 [밑바탕 혼색](212쪽 참조) 기능을 체크하면 밑색과 섞을 수 있다.

수채 둥근 붓

끝이 둥근 수채 브러시다. 용지의 질감이 느껴지는 투명한 그림이 완성된다.

수채 번짐

물을 먹인 종이에 물감이 번지는 듯한 느낌을 표현할 수 있다.

거친 수채

가장자리가 울퉁불퉁한 수채 브러시다.

> TIPS **선화 브러시로 쓸 수 있는 [붓] 도구**
>
> [붓] 도구의 [불투명 수채], [유화] 등의 브러시는 사이즈를 작게 하면 선화용으로도 사용할 수 있다.

● 에어브러시

[에어브러시] 도구로는 스프레이처럼 물감을 살포하듯 채색할 수 있다. 다른 브러시로는 표현하기 힘든 자연스러운 느낌의 그라데이션도 표현이 가능하다. 일정한 농도로 채색되므로 어슴푸레한 인상을 줄 수도 있다.

부드러움

그림이 매우 흐릿하게 완성된다. 브러시의 크기가 클수록 부드러운 그라데이션을 만들 수 있다.

브러시 크기: 300px 브러시 크기: 1000px

PRO EX

브러시 크기 설정하기

사용할 브러시를 정했다면 [브러시 크기] 팔레트, [도구 속성] 팔레트에서 브러시 크기를 설정하자.

● 선화용 브러시 크기의 예시

필압은 개인마다 차이가 있으므로 적절한 브러시 크기 또한 사용자에 따라 다르다.

샘플 일러스트는 두꺼운 선의 경우는 '7~8px', 얇은 선의 경우는 '5~6px'로 설정했다.

※캔버스 크기는 216X303mm, 해상도는 350dpi다(설정 방법은 16쪽 참고).

● 브러시 크기

1 [브러시 크기] 팔레트에서 크기를 선택한다.
단위는 px(픽셀)로 표시된다.

TIPS 단위 변경하기

[파일] 메뉴 ➡ [환경 설정]에 있는 [자/단위] 카테고리에서 [길이 단위]를 [px]에서 [mm]로 변경할 수 있다.

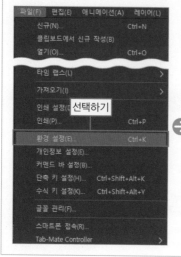 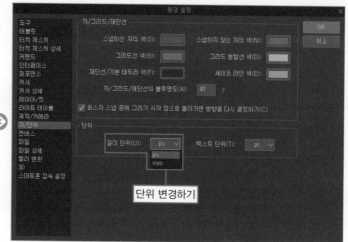

2 [브러시 크기] 팔레트에 원하는 크기가 없다면 [도구 속성] 팔레트의 [브러시 크기]에서 설정하면 된다.

TIPS 단축키로 크기 변경하기

Ctrl + Alt 키를 누른 상태로 태블릿에서 펜을 떼지않고 움직이면 브러시 크기가 변경된다.

TIPS [브러시 크기] 팔레트에 크기 추가

[브러시 크기] 팔레트에서 크기를 새로 추가할 수 있다.

1 [도구 속성] 팔레트에서 브러시 크기를 설정한다.

2 [브러시 크기] 팔레트 위에서 오른쪽 마우스를 클릭하고 [현재 크기를 프리셋에 추가]를 선택하면 새로운 크기가 추가된다.

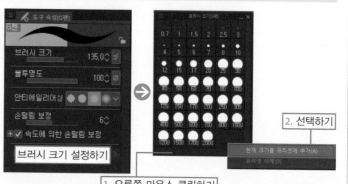

2-4 손떨림 보정 설정하기

펜 태블릿을 사용하면 선이 흔들릴 수가 있다. 이때 [손떨림 보정]을 설정하면 선을 매끄럽게 그릴 수 있다.

● 손떨림 보정

[손떨림 보정]은 손떨림을 막아 선이 매끄러워지도록 보정해 주는 기능이다. 시험삼아 아무거나 그려 보면서 내게 맞는 설정을 찾아보는 것도 방법이 될 수 있다. 단, 보정값이 너무 크면 애플리케이션의 동작이 느려질 수 있으니 유의하자.

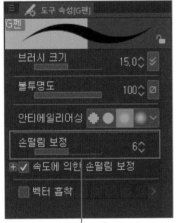

설정 범위: [1~100]

[펜] 도구 또는 [연필] 도구는 [도구 속성] 팔레트에서 [손떨림 보정]을 설정할 수 있다.

손떨림 보정: 0

손떨림 보정: 20

TIPS 손떨림 보정과 후보정

[보조 도구 상세] 팔레트를 이용하면 훨씬 세밀하게 보정할 수 있다.

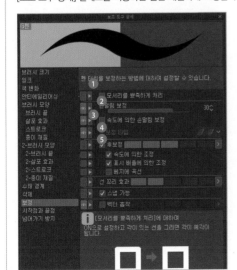

❶ 손떨림 보정
[펜] 도구, [연필] 도구의 [도구 속성] 팔레트에서 기본 [손떨림 보정]을 설정한다.

❷ 속도에 의한 손떨림 보정
펜의 움직임이 빨라질 수록 보정 강도가 커진다.

❸ 후보정
그림을 그린 후 선을 매끄럽게 한다.

❹ 속도에 의한 조정
획을 긋는 속도에 따라 후보정 강도가 바뀐다.

❺ 표시 배율에 의한 조정
캔버스 표시 배율에 따라 후보정 강도가 바뀐다.

2-5 브러시 농도와 흐리기 정도

다음은 브러시의 농도에 대한 설명이다. 브러시 농도의 설정 방법을 확인해 보자.

● 진한 선화=높은 불투명도

투명 레이어에 그린 부분은 불투명해진다. 최대한 짙게 그리면 완전히 불투명해지지만, 연하게 그리면 반투명하게 완성된다. 그 아래 레이어에 컬러가 칠해져 있다면 그 컬러가 비쳐 보이게 된다.

● 농도 설정

브러시로 그림을 그렸다면 [브러시 농도], 또는 [불투명도]를 설정해 농담을 조정할 수 있다.

브러시 농도

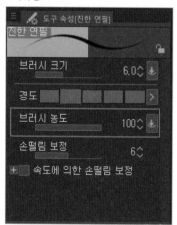

불투명도

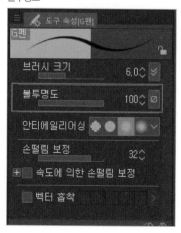

TIPS 브러시 농도와 불투명도의 차이

브러시 끝이 일정 패턴으로 반복되면 하나로 연결되어 선을 이룬다.

[브러시 농도]는 이 브러시 끝의 불투명도를 변경해 주는 설정 메뉴다. 태블릿에서 펜을 떼지 않고 같은 위치에서 그림을 계속 그리면 브러시 끝이 겹쳐져 점점 짙어진다.

사용 브러시 데코레이션 도구 ➡ 점선

브러시 농도: 30%
(브러시 농도 영향 기준의 설정에서 필압을 선택)

같은 곳에
브러시로
원을 그린다.

진해진다.

반면, [불투명도]는 획 전체의 불투명도에 영향을 준다. 태블릿에서 펜을 떼지 않은 채 같은 위치에서 그림을 계속 그려도 그 농도는 일정하다.

불투명도: 30%

태블릿에서 펜을 떼지 않은
상태로 브러시를 사용해 원을
그린다.

농도가 일정하다.

[불투명도] 값을 낮추면 선이 겹쳐졌을 때 그 부분이 짙어진다.

사용 브러시 짙은 연필

불투명도: 30%

[도구 속성] 팔레트에서 [브러시 농도], [불투명도]가 보이지 않는다면, [보조 도구 상세] 팔레트로 이동해 [브러시 끝] 카테고리에서 [브러시 농도]를, [잉크] 카테고리에서 [불투명도]를 조정할 수 있다.

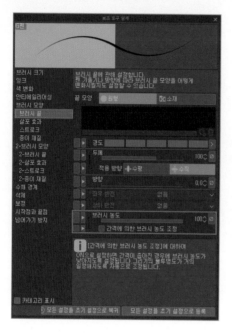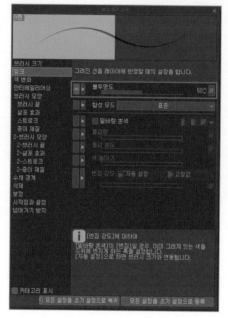

선의 흐림 정도

[안티에일리어싱]과 [경도]에서 선의 흐림 정도를 조정할 수 있다.

안티에일리어싱

[안티에일리어싱]은 선과 컬러의 경계를 부드럽게 하는 효과를 준다. [없음], [약], [중], [강]의 4단계로 설정할 수 있다.

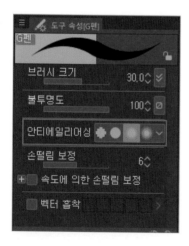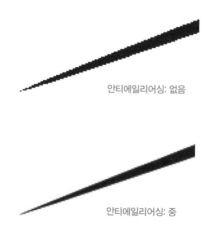

안티에일리어싱: 없음

안티에일리어싱: 중

█ 경도

[경도]는 브러시 끝의 흐림 정도를 조정할 수 있다.

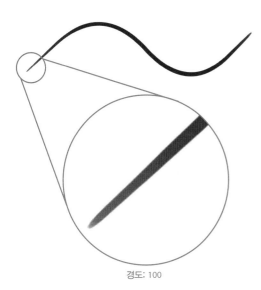

경도: 100

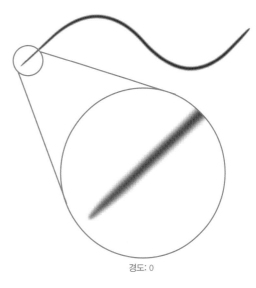

경도: 0

2-6 컬러 정하기

그리기색은 [컬러써클] 팔레트와 같은 컬러 계통의 팔레트에서 설정한다. 그리기색은 컬러 아이콘에서 확인할 수 있다.

● 컬러 아이콘

[도구] 팔레트, 또는 [컬러써클] 팔레트에서 컬러 아이콘을 확인할 수 있다.

컬러 아이콘은 메인 컬러, 서브 컬러, 투명색 전환이 가능하다. 선택한 아이콘은 파란색 상자로 표시된다.

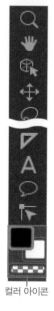

컬러 아이콘

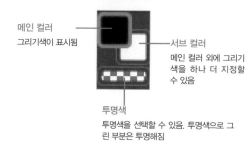

메인 컬러
그리기색이 표시됨

서브 컬러
메인 컬러 외에 그리기색을 하나 더 지정할 수 있음

투명색
투명색을 선택할 수 있음. 투명색으로 그린 부분은 투명해짐

● [컬러써클] 팔레트

[컬러써클] 팔레트는 원에서 컬러(색조)를 정한다. 원 안의 사각형에서 컬러의 선명도(채도), 밝기(명도)를 조정하며 그리기색을 정할 수 있다.

색조: 레드, 블루, 그린, 옐로우와 같은 색감의 차이
채도: 컬러의 선명도
명도: 컬러의 밝기

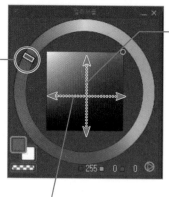

색조
원 위를 드래그하며 색조를 설정

명도
사각형 안에서 컨트롤 포인트를 위로 움직이면 컬러가 밝아지고, 아래로 움직이면 어두워짐

채도
사각형 안에서 컨트롤 포인트를 오른쪽으로 움직이면 컬러가 선명해지고, 왼쪽으로 움직이면 흐려짐. 제일 왼쪽으로 움직이면 무채색 컬러가 됨

● 컬러 설정의 예시

스카이 블루 컬러를 예시로 들어 [컬러써클] 팔레트에서 컬러를 설정하는 과정을 살펴보자.

1 원에서 색조를 선택한다. 그린에 가까운 블루 컬러를 선택했다.

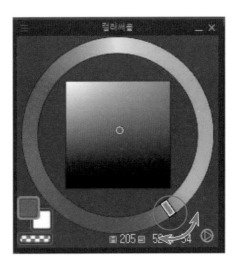

2 사각형의 제일 위로 컨트롤 포인트를 이동시켜 명도를 최대한 올린다.
이 상태에서 컨트롤 포인트를 왼쪽으로 이동시켜 채도를 낮춘다. 컬러가 점점 희미해지면서 곧 스카이 블루 컬러가 되는 것을 확인할 수 있다.

1. 이동시키기

2. 스카이 블루 컬러 완성

TIPS **색 공간의 전환**

[컬러써클] 팔레트는 초기 설정이 HSV로 되어 있다. HSV 색 공간이라고 하면, 색조·채도·명도를 사용해 컬러를 조절하도록 하는 설정이다.
[컬러써클] 팔레트의 우측 하단에 있는 아이콘을 클릭하면 색 공간 설정이 HLS 색공간으로 변경된다.
HSL 색 공간은 색조(Hue), 휘도(Luminance), 채도(Saturation)을 조정하면서 그리기색을 설정하는 것을 의미한다.

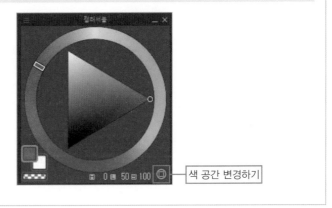

색 공간 변경하기

● [컬러 슬라이더] 팔레트

[컬러 슬라이더] 팔레트는 슬라이더를 움직이며 그리기색의 값을 설정하는 팔레트를 말한다.

[창] 메뉴 ➡ [컬러 슬라이더]를 클릭하면 [컬러 슬라이더] 팔레트가 나타난다. 초기 상태에서는 [컬러써클] 팔레트의 뒤에 숨겨져 있지만, 탭을 클릭하면 팔레트 독에 표시된다.

클릭해 표시함

TIPS [컬러 세트] 팔레트

[컬러 세트] 팔레트는 타일 형식의 표에서 컬러를 선택할 수 있다.

클릭하면 다양한 컬러 세트를 선택할 수 있음

▌설정 방법 변경

[컬러 슬라이더] 팔레트는 좌측에 있는 탭을 클릭해 설정을 전환한다.

HSV

H(색조), S(채도), V(명도) 슬라이더를 움직여 컬러를 설정한다.

※색 공간이 HLS일 때는 [HLS](H: 색조, L: 휘도, S: 채도).

RGB

R(레드), G(그린), B(블루) 슬라이더를 움직여 컬러를 설정한다.

CMYK

C(시안), M(마젠타), Y(옐로우), K(블랙) 슬라이더를 움직여 컬러를 설정한다.

TIPS RGB와 CMYK

RGB는 TV나 컴퓨터 모니터 등에서 사용되는 컬러 표현 방식으로, 레드(Red), 그린(Green), 블루(Blue)를 이용해 다양한 컬러를 만들어 낸다.
RGB값의 최소값(0)은 블랙, 최대값(255)은 화이트다.
반면, CMYK는 인쇄물에 사용되는 컬러 표현 방법이다. 시안(Cyan), 마젠타(Magentta), 옐로우(Yellow), 블랙(Black)을 이용해 다양한 컬러를 만들어 낸다.
CMYK는 RGB보다 만들어 낼 수 있는 컬러 수가 적다. RGB로 만든 이미지를 CMYK로 변환하면 색감이 달라지므로 주의해야 한다.

RGB

CMYK

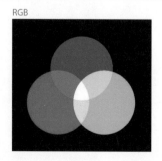

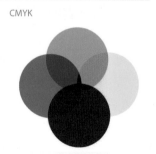

PRO EX

2-7 레이어 기본 사용

디지털 일러스트는 기본적으로 레이어를 여러 장 사용한다. 그림을 레이어별로 나누어 그리면 작업의 효율이 올라간다.

● 레이어란?

디지털 일러스트에서 레이어는 필수 기능이다. 레이어를 투명한 종이라고 생각하고 이러한 레이어를 여러 장 겹쳐 작업물을 만든다고 보면 이해하기 쉽다. 예를 들어 선화와 채색 레이어를 나누어 그리고 이것을 한 데 겹치면 하나의 일러스트로 완성되는 것이다.

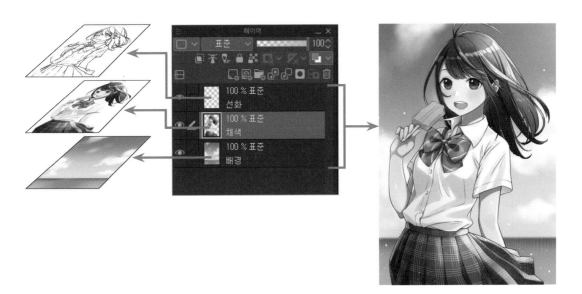

● 래스트 레이어 만들기

[레이어] 메뉴 ➡ [신규 레스트 레이어](단축키: Ctrl + Shift + N)를 선택해 새로운 래스트 레이어를 만드는데 이 래스트 레이어가 기본 레이어가 된다. 레이어는 벡터 레이어, 화상 소재 레이어, 색조 보정 레이어 등 그 종류가 다양하다. 특별한 목적이 없다면 보통 래스터 레이어를 사용한다.

[레이어] 팔레트

클릭하기

[레이어] 팔레트에서 [신규 래스트 레이어]를 클릭해도 된다.

● 벡터 레이어

래스트 레이어 외에도 벡터 레이어에 그림을 그릴 수 있다. 벡터 레이어는 선을 편집할 수 있는 레이어다. 다만, 채우기라든지 [밑바탕 혼색](밑색과 섞으며 칠하는 기능) 등 사용할 수 없는 기능이 있으므로 채색 작업을 한다면 래스터 레이어를 이용하는 것이 좋다 (212쪽 참조).

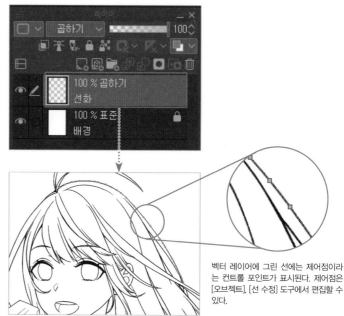

벡터 레이어에 그린 선에는 제어점이라는 컨트롤 포인트가 표시된다. 제어점은 [오브젝트], [선 수정] 도구에서 편집할 수 있다.

TIPS 용지 레이어

용지 레이어는 작업물의 내용을 쉽게 확인할 수 있도록 배경을 흰색으로 설정한 레이어를 말한다.
작업 화면은 투명한 바둑판 무늬이므로 용지 레이어가 없으면 작업이 어렵다.

일반 레이어는 투명하다. 캔버스에서는 이 투명한 부분이 바둑판 무늬로 보인다.

● 레이어 표시/비표시

[레이어] 팔레트에서 눈 모양의 아이콘 을 클릭하면 레이어가 표시/비표시 처리된다.

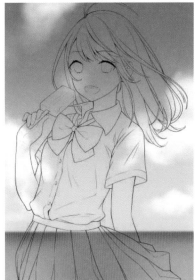

TIPS **한 장의 레이어만 표시**

[Alt] 키를 누른 상태에서 눈 모양의 아이콘을 클릭하면 하나의 레이어만 표시된다. [Alt] 키를 누른 상태에서 다시 클릭하면 원래 상태로 돌아온다.

● 레이어 순서 변경하기

[레이어] 팔레트에서 레이어 순서를 바꿀 수 있다. 위에서부터 작업한 순서대로 레이어가 쌓이기 때문에 레이어 순서를 바꾸면 이미지 표시 방법이 달라진다.

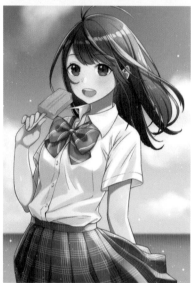 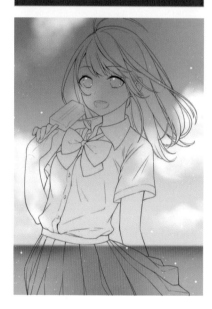

● 레이어 선택

작업 중인 레이어에는 펜 마크 가 표시된다.

● 여러 장의 레이어를 선택

⌈Ctrl⌉ 키를 누른 상태에서 클릭하면 여러 장의 레이어를 선택할 수 있다.

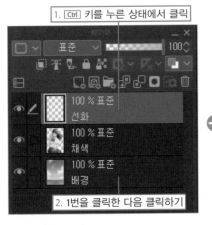

TIPS ⌈Shift⌉ 키로 여러 장 선택하기

⌈Shift⌉ 키를 누른 상태에서 연속하지 않은 레이어 두 장을 각각 클릭하면 그 사이에 있는 레이어도 함께 선택된다.

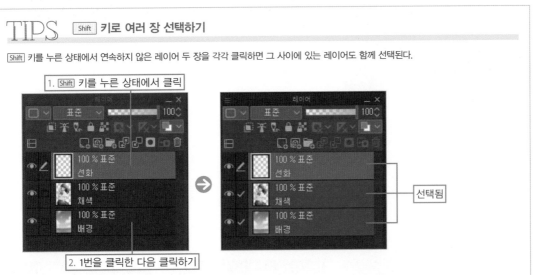

● 레이어 삭제

[레이어] 팔레트에서 [레이어 삭제]를 클릭하면 삭제할 수 있다.

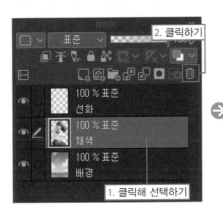
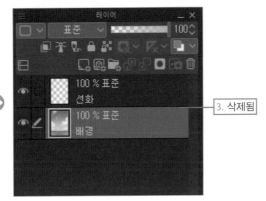

● 레이어 결합

레이어는 다른 레이어와 합칠 수 있다. 결합하는 방법을 익혀 레이어 관리에 활용해 보자.

▌아래 레이어와 결합

[레이어] 메뉴 ➡[아래 레이어와 결합](단축키: Ctrl + E)을 선택하면 아래에 있는 레이어와 합칠 수 있다.

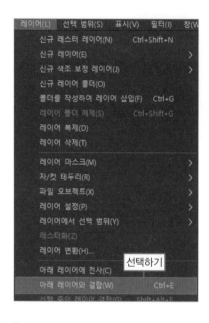
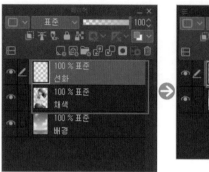
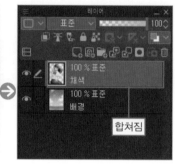

▌선택 중인 레이어 결합

[레이어] 메뉴 ➡[선택 중인 레이어 결합](단축키: Shift + Alt + E)을 선택하면 연속한 레이어 여러 장을 합칠 수 있다.

※레이어 사이에 선택하지 않은 레이어가 있으면 결합되지 않는다.

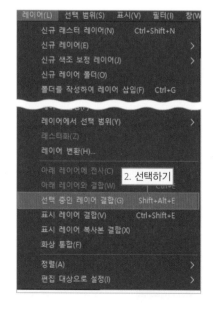
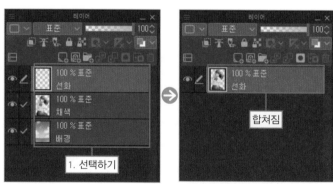

표시 레이어 결합

[레이어] 메뉴 ➡[표시 레이어 결합](단축키: Ctrl + Shift + E)을 선택하면 표시 중인 레이어를 하나의 레이어로 합칠 수 있다.

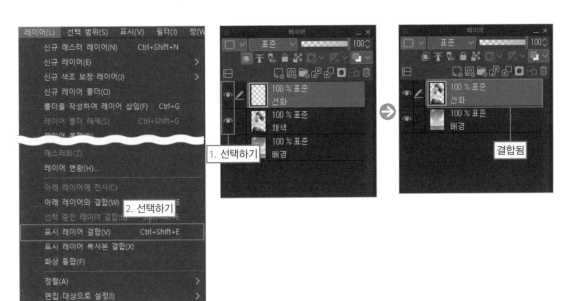

표시 레이어 복사본 결합

[레이어] 메뉴 ➡[표시 레이어 복사본 결합]을 선택하면 표시 중인 레이어가 결합된다. 결합되기 전의 레이어들은 사라지지 않는다.

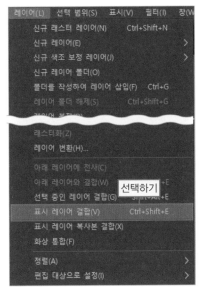

결합 전 레이어들

선택한 레이어들이 결합된 레이어가 추가됨

화상 통합

[레이어] 메뉴 ➡ [화상 통합]을 선택하면, 모든 레이어가 한 장의 레이어로 합쳐진다.

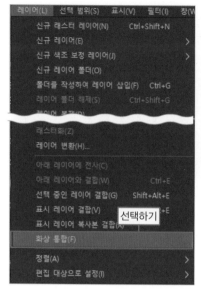 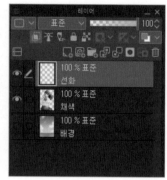 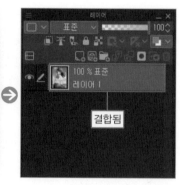

● 레이어 잠금

레이어를 편집하고 싶지 않다면 [레이어 잠금]을 클릭해 보자. [레이어] 팔레트에서 [레이어 잠금]을 클릭해 기능을 활성화하면 레이어 옆에 자물쇠 마크가 표시되면서 편집할 수 없는 상태가 된다. [레이어 잠금]을 한 번 더 클릭하면 잠금이 해제된다.

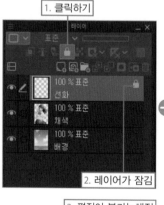 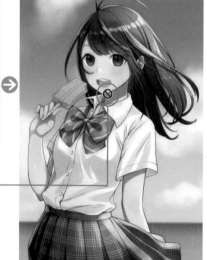 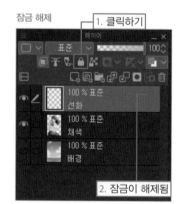

● 레이어의 불투명도

[레이어] 팔레트에서 불투명도를 조정하는 바를 드래그해서 레이어의 불투명도를 변경한다.

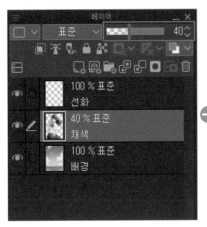 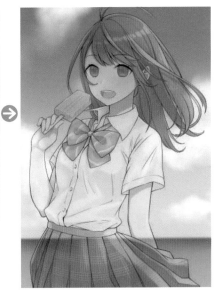

● 레이어 폴더

[레이어] 팔레트에서 [신규 레이어 폴더]를 클릭하면 레이어 폴더가 생성된다.
레이어 폴더 안으로 레이어를 이동시키면 레이어 팔레트가 깔끔하게 정리된다.

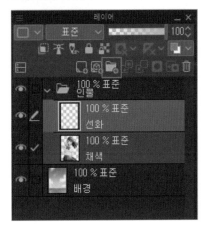

● 레이어 마스크

레이어 마스크란 레이어에 그린 이미지를 부분적으로 숨길 수 있게 하는 기능이다. 이미지의 일부만 표시하거나 혹은 일부만 가릴 수 있다.

▌레이어 마스크 작성

레이어 마스크는 [레이어] 팔레트의 [레이어 마스크 작성]을 클릭해 만든다. 생성된 레이어 마스크는 브러시 도구로도 편집할 수 있다. 자세한 레이어 마스크의 편집 방법은 101쪽에서 확인할 수 있다. [선택 범위]로 특정 부분을 잡아 둔 상태에서 [레이어 마스크 작성]을 클릭하면 선택 범위를 제외한 부분이 사라진다.

레이어 마스크
작성

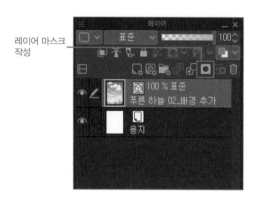

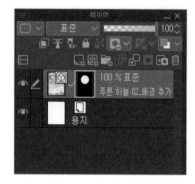

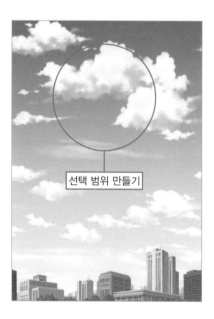

선택 범위 만들기

▌ 선택 범위에서 레이어 마스크 작성

선택 범위를 만들고, [레이어] 메뉴 ➡[레이어 마스크] ➡[선택 범위 이외를 마스크]를 선택해 레이어 마스크를 만들면 선택 범위를
제외한 부분이 사라진다.

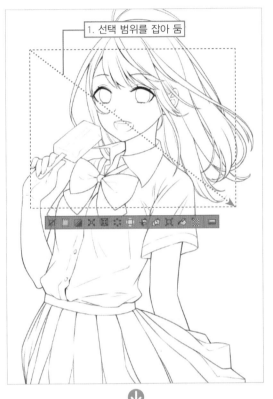

1. 선택 범위를 잡아 둠

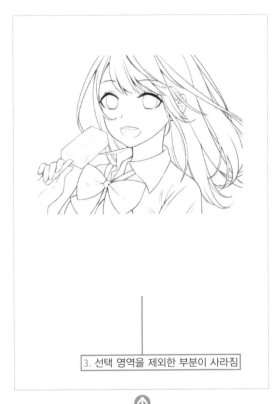

3. 선택 영역을 제외한 부분이 사라짐

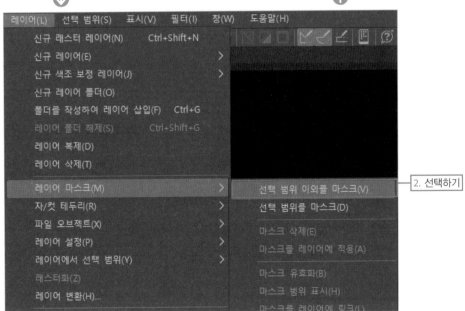

2. 선택하기

2-8 캔버스 표시 조정하기

캔버스를 확대하거나 회전시켜서 작업하기 편하게 조정하는 방법을 알아 두자.

● [내비게이터] 팔레트

[내비게이터] 팔레트에서는 미리 보기를 보면서 캔버스 표시를 변경할 수 있다.

캔버스
표시 내용

이미지
미리보기

캔버스에 표시된 영역은 빨간 선으로 표시됨

● 확대 · 축소 표시

디테일한 부분을 그릴 때는 레이어를 확대하면 작업이 수월해진다. 축소 표시와 함께 기억해 두자.

▌줌 인/줌 아웃

[내비게이터] 팔레트에서 [줌 인], [줌 아웃]을 클릭하면 확대하거나 축소할 수 있다.

줌 인
줌 아웃

 →

▌확대 · 축소 슬라이더

[확대 · 축소 슬라이더]로 이미지를 확대하거나
축소한다.

확대 · 축소 슬라이더 ──────

● 회전

선을 그리기 쉬운 각도로 이미지를 회전시킬 수 있다.

▌왼쪽 회전/오른쪽 회전

[내비게이터] 팔레트에서 [왼쪽 회전], [오른쪽
회전]을 클릭해 캔버스를 회전시킨다.

───── 왼쪽 회전
───── 오른쪽 회전

 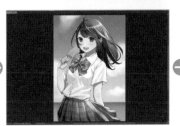

▌회전 슬라이더

[회전 슬라이더]를 이동시켜 캔버스를 회전시킨다.

 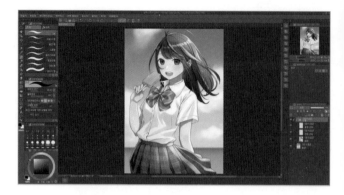

회전 슬라이더

▌회전 리셋

회전된 이미지를 원래 위치로 되돌릴 때는 [내비게이터] 팔레트에서 [회전 리셋]을 클릭한다.

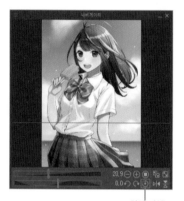

회전 리셋

▌좌우 반전 / 상하 반전

[좌우 반전]을 클릭하면 캔버스의 좌우 위치가 바뀐다. 반전된 이미지는 [좌우 반전]을 한 번 더 클릭하면 원래대로 돌아온다.
마찬가지로, [상하 반전]을 클릭하면 캔버스의 위아래 위치가 바뀐다.

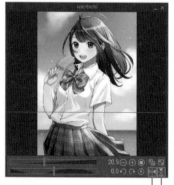

좌우 반전 상하 반전

TIPS 데생 확인하기

이미지를 좌우 반전시키면 데생의 정확한 비율 등을 확인할 수 있다.

● 전체 표시

일러스트의 전체적인 느낌을 확인하고 싶다면 [내비게이터] 팔레트에서 [전체 표시]를 클릭한다.

전체 표시

TIPS 피팅

[내비게이터] 팔레트에서 [피팅]을 클릭하면 일러스트 전체를 표시할 수 있다.
[피팅] 기능을 켠 상태에서 캔버스 창의 크기를 변경하면 그에 맞춰 이미지 크기도 바뀐다.

피팅

1. 드래그해서 캔버스 창 크기 변경하기

2. 캔버스 크기에 맞게 이미지 크기도 변경됨

2-9 실행 취소하기

실수를 했거나 그림을 수정하고 싶을 때, [실행 취소] 기능을 이용하여 이전 상태로 되돌릴 수 있다.

● [실행 취소]와 [다시 실행]

[편집] 메뉴 ➡[실행 취소](단축키: Ctrl + Z)를 선택하면 실행을 취소할 수 있다. 취소된 실행은 [편집] 메뉴 ➡[다시 실행](단축키: Ctrl + Y)으로 다시 되돌릴 수 있다.

단축키

실행 취소 Ctrl + Z

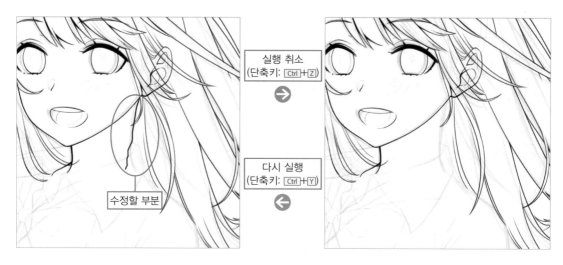

수정할 부분

실행 취소
(단축키: Ctrl + Z)
→

다시 실행
(단축키: Ctrl + Y)
←

TIPS [작업 내역] 팔레트

[작업 내역] 팔레트를 사용하면 실행했던 이력을 거슬러 올라가 특정 지점으로 되돌릴 수 있다.

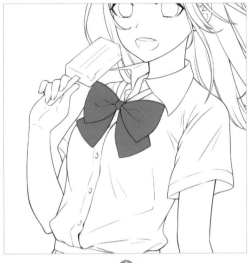

※[작업 내역] 팔레트는 [레이어] 팔레트와 같은 팔레트 독에 있다.

2-10 [지우개] 도구, 투명색으로 지우기

특정 부분을 지우고 싶을 때는 기본적으로 [지우개] 도구나 투명색을 적용한 브러시 도구를 사용한다.

● [지우개] 도구로 지우기

[지우개] 도구는 선택한 레이어의 이미지를 지울 수 있다.

▌ 딱딱함

기본 [지우개] 도구. 펜으로 지우는 듯한 느낌이 난다.

▌ 부드러움

흐릿하게 지워지는 [지우개] 도구다.

▌ 반죽 지우개

데생용 니더블 지우개로 지우는 듯한 느낌이다.

● 투명색으로 지우기

컬러 아이콘에서 투명색을 선택하면 브러시 도구로 지울 수 있다. 지울 때 브러시 도구의 텍스처가 드러나기 때문에 일러스트의 분위기를 해치지 않고 수정할 수 있다.

투명색

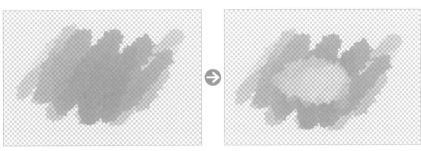

*사용 브러시: [연필] 도구 ➡ [사실적인 수채] ➡ [거친 수채]

● 메뉴를 이용해 지우기

[편집] 메뉴 ➡ [삭제](단축키: Del)를 클릭하면 선택한 레이어에 있던 이미지를 지울 수 있다.

선택 범위 만들기

2-11

[선택 범위] 도구를 이용하여 선택 범위를 만드는 방법에 대해 알아보자.

● 선택 범위란?

선택 범위로 이미지를 편집할 영역을 제한할 수 있다. 선택 범위 만드는 방법을 알아두면 이미지 일부만 채색하거나 부분적으로 삭제하는 등 다양하게 활용할 수 있다.

▍전체 선택

[선택 범위] 메뉴 ➡ [전체 선택](단축키: Ctrl + A)으로 캔버스 전체를 선택 범위로 설정할 수 있다.

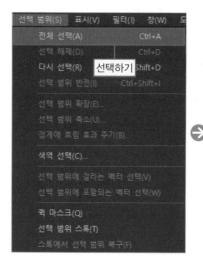

▍선택 범위를 해제

선택 범위를 해제할 때는 [선택 범위] 메뉴 ➡ [선택 해제](단축키: Ctrl + D)를 선택한다. 단축키를 외워 두면 편리하다.

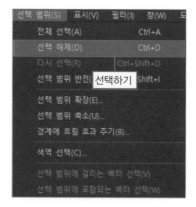

단축키
선택 범위 해제 Ctrl + D

● 레이어에서 선택 범위를 만들기

Ctrl 키를 누른 상태에서 [레이어] 팔레트 섬네일을 클릭하면 레이어의 일러스트 부분(불투명 부분)이 선택된다.

● [선택 범위] 도구를 사용하기

도구에서 보조 도구를 선택한 뒤 드래그해서 범위를 지정하면 선택 범위가 만들어진다. 구체적인 방법은 다음 페이지에서 확인할 수 있다.

▌직사각형 선택

[선택 범위] 도구 ➡ [직사각형 선택]은 직사각형 모양으로 선택 범위를 만든다. Shift 키를 누른 상태에서 드래그하면 정사각형이 된다.

▌타원 선택

[선택 범위] 도구 ➡ [타원 선택]은 타원 모양으로 선택 범위를 만든다. Shift 키를 누른 상태에서 드래그하면 원이 된다.

▌올가미 선택

[선택 범위] 도구 ➡ [올가미 선택]은 프리 핸드를 이용해 선택 범위를 만든다.

▌꺾은 선 선택

[선택 범위] 도구 ➡ [꺾은 선 선택]은 꺾은 선을 이용해 선택 범위를 만든다.

▌ 선택 펜

[선택 범위] 도구 ➡ [선택 펜]은 펜으로 칠하듯 선택 범위를 만든다.

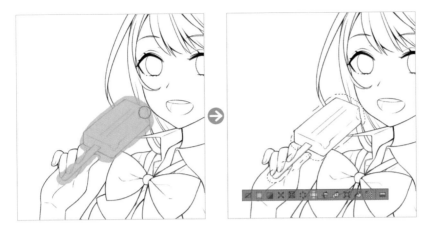

▌ 선택 지우기

[선택 범위] 도구 ➡ [선택 지우기]는 지우개로 지우듯 선택 범위를 만든다.

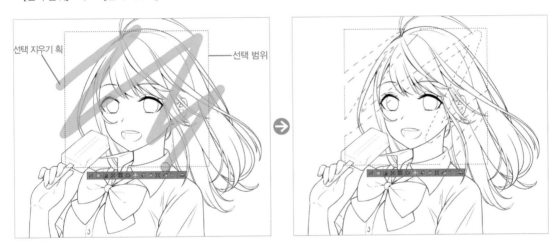

▌ 슈링크 선택

[선택 범위] 도구 ➡ [슈링크 선택]은 드래그한 범위 안에 있는 일러스트의 외곽선이 선택 범위가 된다.

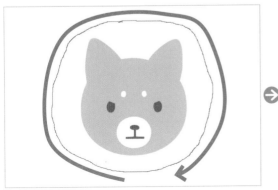

2-12 합성 모드

합성 모드는 아래 레이어와 다양한 방법으로 컬러를 합성할 수 있는 기능이다. 컬러에 변화를 주거나, 마지막에 색감을 조정하고 싶을 때 사용할 수 있다.

● 합성 모드 설정하기

[레이어] 팔레트의 리스트에서 다양한 합성 모드를 선택할 수 있다. 그림과 같이 두 레이어를 결합한 뒤 각각의 합성 모드를 적용한 결과를 알아보자.

합성 모드를 설정한 레이어

표준
비교(어두움)
곱하기
색상 번
선형 번
감산
비교(밝음)
스크린
색상 닷지
발광 닷지
더하기
더하기(발광)
오버레이
소프트 라이트
하드 라이트
차이
선명한 라이트
선형 라이트
핀 라이트
하드 혼합
제외
컬러 비교(어두움)
컬러 비교(밝음)
나누기
색조
채도
컬러
휘도

아래 레이어

표준

합성 모드를 적용하지 않은 상태다.

비교(어두움)

설정 레이어와 아래 레이어를 비교해 어두운 컬러가 표시된다.

곱하기

곱하기 모드는 컬러를 어둡게 한다.

색상 번

컬러를 어둡게 합성하고 대비를 높인다. 밝은 색일수록 희미해진다.

선형 번

컬러를 어둡게 합성한다. [곱하기]와 비슷하지만 대비가 훨씬 높아진다.

감산

설정 레이어와 아래 레이어를 감산한다. 설정 레이어가 어두울수록 아래 레이어의 컬러가 나타난다.

비교(밝음)

설정 레이어와 아래 레이어를 비교해 밝은 컬러가 표시된다.

스크린

컬러를 밝게 합성한다.

색상 닷지

컬러가 밝게 합성되고 대비는 낮아진다.

발광 닷지

컬러를 밝게 합성한다. [색상 닷지]에 가깝지만, 불투명도가 낮은 부분이 더 밝게 표현된다.

더하기

더하기 모드는 컬러를 밝게 한다.

더하기(발광)

컬러를 밝게 합성한다. [더하기]와 비슷하지만 불투명도가 낮은 부분이 더 밝게 표현된다.

오버레이

밝은 부분은 더 밝게, 어두운 부분은 더 어둡게 합성한다.

소프트 라이트

밝은 부분은 더 밝게, 어두운 부분은 더 어둡게 합성한다. [오버레이]보다 대비가 낮다.

하드 라이트

밝은 부분은 더 밝게, 어두운 부분은 더 어둡게 합성한다. [오버레이]보다 대비가 높다.

차이

설정 레이어에서 아래 레이어를 감산한 절대값의 컬러로 표현된다.

선명한 라이트

밝은 컬러는 [색상 번], 어두운 컬러는 [선형 번]이
적용된다.

선형 라이트

합성된 컬러는 설정 레이어의 컬러에 따라 그 밝기
가 달라진다.

핀 라이트

설정 레이어의 컬러에 따라 이미지 컬러를 치바꿔
합성한다.

하드 혼합

합성한 각 컬러의 RGB값이 '0' 또는 '255'다.

제외

[차이]에 가깝지만 대비가 더 낮다.

컬러 비교(어두움)

휘도를 비교해 더 낮은 컬러가 표시된다.

컬러 비교(밝음)

휘도를 비교해 더 높은 컬러가 표시된다.

나누기

아래 레이어의 각 RGB값에 '255'를 곱해 설정 레이
어의 RGB값으로 나눈다.

색조

아래 레이어의 휘도와 채도값을 유지한 채 설정 레
이어의 색조와 합성한다.

채도

아래 레이어의 휘도와 색조값을 유지한 채 설정 레
이어의 채도와 합성한다.

컬러

아래 레이어의 휘도값을 유지한 채 설정 레이어의
색조, 채도와 합성한다.

휘도

아래 레이어의 색조와 채도값을 유지한 채 설정 레
이어의 휘도와 합성한다.

3D 데생 인형

[소재] 팔레트에 있는 3D 데생 인형을 밑그림에 활용하면 어려운 포즈도 비교적 쉽게 그릴 수 있다.

종류

3D 데생 인형은 남성형과 여성형으로 나뉜다. 새로 업데이트된 Ver. 2에서 제공하는 체형은 캐릭터 일러스트 작업에 훨씬 적합하다.

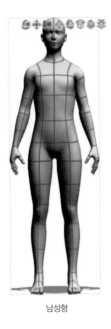

남성형

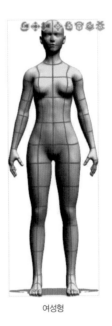

여성형

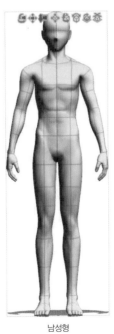

남성형

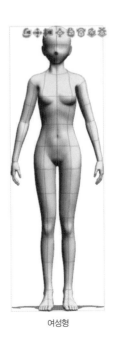

여성형

붙여넣기

[소재] 팔레트의 [3D] ➡[Body type]에서 3D 데생 인형을 캔버스에 붙여넣기할 수 있다. 붙여넣기를 할 때는 드래그 앤 드롭을 하거나, [소재 붙여넣기]를 클릭한다.

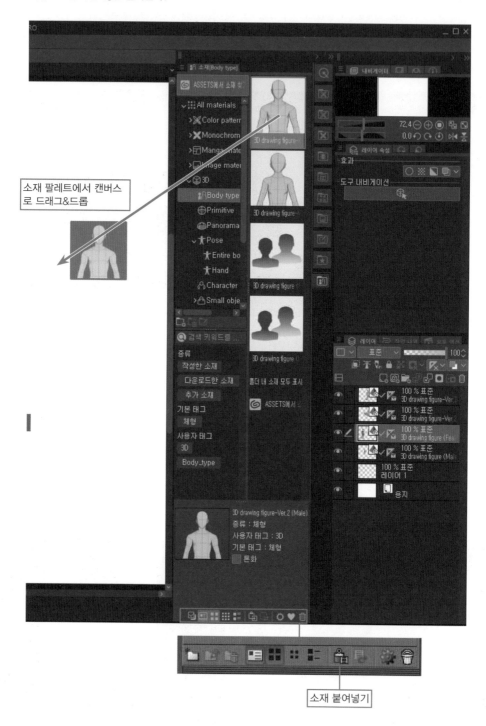

소재 팔레트에서 캔버스로 드래그&드롭

소재 붙여넣기

이동 매니퓰레이터

　3D 데생 인형의 레이어를 선택하고 [조작] 도구 ➡[오브젝트]를 선택
하면 3D 데생 인형을 편집할 수 있다. 이때, 인형의 상단에 이동 매니퓰
레이터가 나타난다. 이동 매니퓰레이터는 카메라 앵글이나 3D 데생 인형
의 위치나 각도를 변경할 때 사용한다.

각 아이콘을 클릭한 상태에서 드래그하며 조작한다.

1 카메라 회전
카메라를 회전시켜 표시 각도를
변경한다.

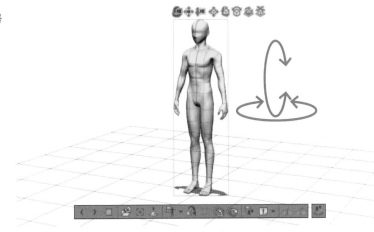

2 카메라의 평행 이동
카메라가 평행으로 이동한다.

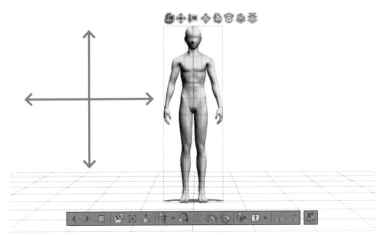

3 카메라 앞뒤 이동
카메라가 앞뒤로 이동한다.

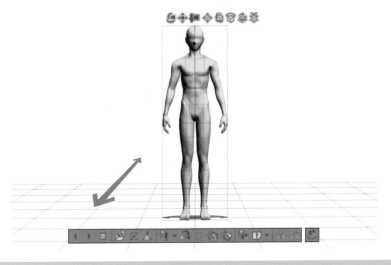

4 평면 이동

3D 데생 인형을 상하좌우로 이동
시킨다.

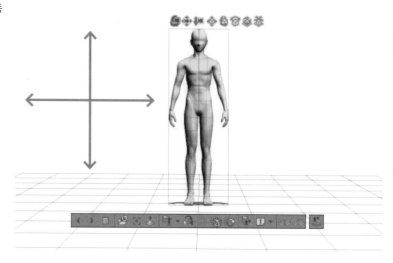

5 카메라 시점 회전

카메라 시점을 기준으로 3D 데생
인형을 회전시킨다.

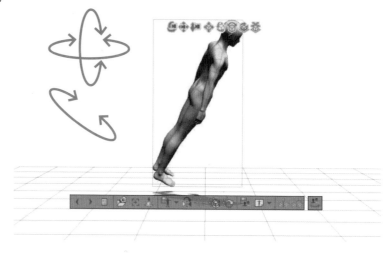

6 평면 회전

3D 데생 인형을 시계/반시계 방
향으로 회전시킨다.

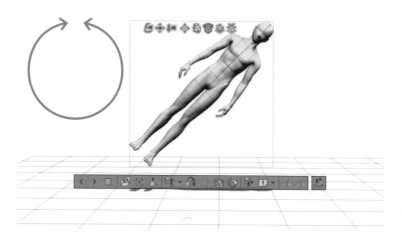

7 3D 공간 기준 회전🔘

3D 공간을 기준으로 가로 방향으로 회전한다.

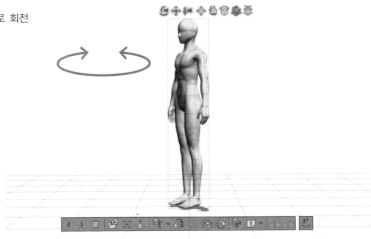

8 흡착 이동🔘

3D 공간의 지면, 3D 소재에 붙어 이동한다.

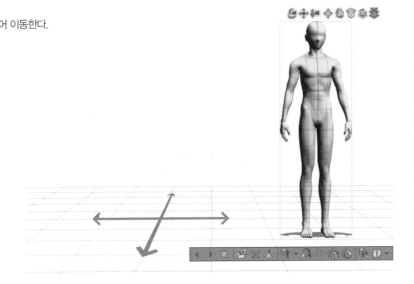

포즈 취하기

■ 포즈 소재 사용하기

1 [레이어] 팔레트에서 3D 데생 인형이 적용된 레이어를 선택한다.

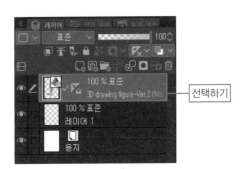

선택하기

2 [소재] 팔레트 ➡[3D] ➡[Pose]에 있는 포즈 소재를 캔버스에
있는 3D 데생 인형 위로 드래그하면 인형이 해당 포즈를 취하게
된다.

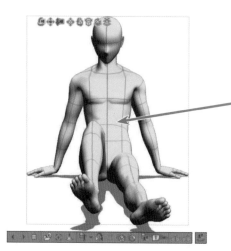

■ 부위를 드래그하기

각 부위를 드래그하면 다른 부위들도 끌려오듯 움직인다.

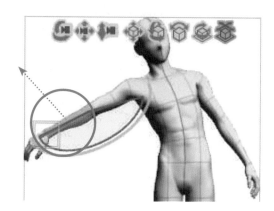

■ 관절의 고정

움직이고 싶지 않은 부위는 오른쪽 마우스를 클릭하여 그
부분의 관절을 고정시킨다.

관절 고정을 해제할 때는 같은 부위에서 다시 오른쪽 마
우스를 클릭하거나 오브젝트 런처에서 [모든 관절 고정을
해제합니다]를 클릭한다.

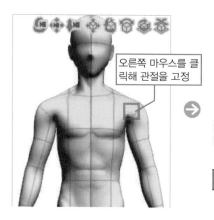

오른쪽 마우스를 클
릭해 관절을 고정

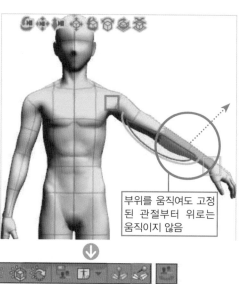

부위를 움직여도 고정
된 관절부터 위로는
움직이지 않음

모든 관절 고정을 해제
클릭하기

■ 애니메이션 컨트롤러

　3D 데생 인형을 클릭하면 보라색의 원(애니메이션 컨트롤러)가 나타난다. 얼굴의 방향이나 팔다리, 허리는 이 원을 드래그해 움직인다.

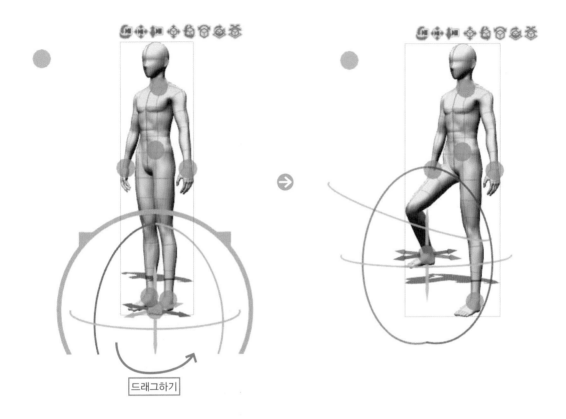

드래그하기

■ 부위 매니퓰레이터

　부위를 클릭하면 링이 표시된다. 이 링을 드래그하면 인체가 움직일 수 있는 범위 내에서 부위를 움직일 수 있다.

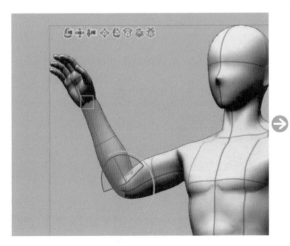 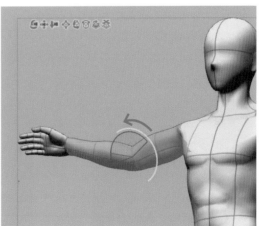

■ 손의 포즈

1 변경하고 싶은 손의 부위를 선택한다.

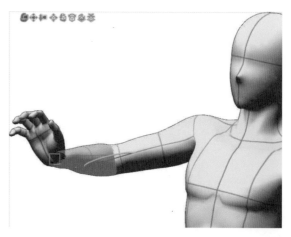

2 [도구 속성] 팔레트에서 [포즈] 메뉴의 왼쪽에
있는 ⊞ 를 클릭하면 [핸드 셋업]이 표시된다.

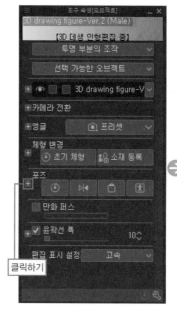

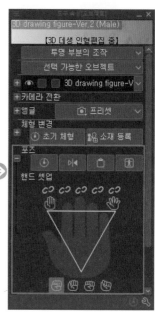

3 고정하고 싶은 손가락 위 잠금 아이콘
을 클릭한다.

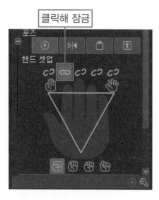

4 삼각형 안에 있는 +를 위아래로 드래그하면 손을 펴거나 주먹을 쥘 수 있다.
또 좌우로 드래그하면 손가락을 펼치거나 오므릴 수 있다.

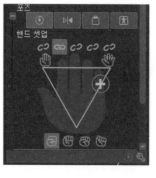

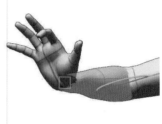

■ 체형 조정하기

1 오브젝트 런처 오른쪽 끝 아이콘(체형 변경)을 클릭하면 [보조 도구 상세] 팔레트가 표시되어 체형을 조정할 수 있다.

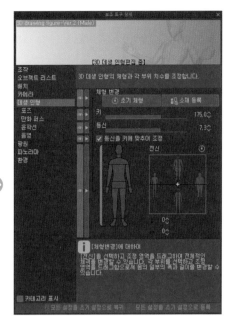

2 슬라이더를 이동시키면 체형이 바뀐다.

근육질/글래머

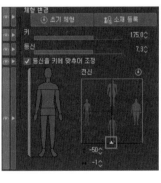

밋밋한 체형

뚱뚱한 체형

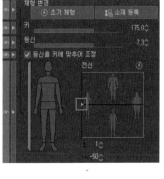

마른 체형

3 슬라이더로 키나 등신을 조정한다.

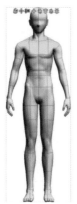

키 170. 5cm / 7. 3등신

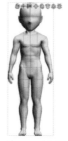

키 120cm / 4. 5등신

4 인형 그림의 부위를 선택하면 부위별로 두께를 변경할 수 있다.

부위 선택하기

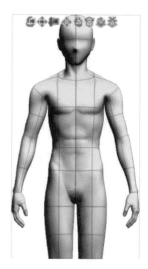

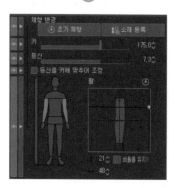
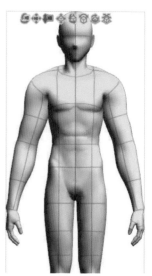

3장

디지털 작화의 기본

3-1 일러스트 제작 순서

디지털 일러스트를 그리는 방법은 사람마다 다르지만 일반적으로 흔히 사용되는 방법이 있다. 여기
서는 일반적인 작업의 흐름에 대해 설명하기로 한다.

① 러프 스케치 · 밑그림

밑그림으로 일러스트의 이미지를 확정한
다. 채색했을 때의 느낌을 미리확인하기
위해 컬러 러프를 그리기도 한다.

② 선화

밑그림을 깔끔하게 선화로 정리한다. 선
에 강약을 주면 일러스트에 생동감이 살
아난다.

③ 밑색 칠하기

밑색을 칠한다. 보통 부위별로 컬러를 나
눠 빼곡하게 칠한다.

④ 그림자, 반사광 넣기

밑색 위에 그림자와 반사광을 넣는다. 광
원의 위치를 잘 파악해 그림자의 위치가
어색해지지 않도록 주의한다.

⑤ 마무리

채색이 끝난 작품을 수정하면서 덜 칠해진 부분이 없는지 확인한다. 필요에 따라 색조
보정을 하거나 여러 효과를 넣으며 일러스트를 마무리한다.

PRO EX

3-2 밑그림 그리기

밑그림은 선화의 바탕이 된다. 그렇기에 밑그림으로 선화의 형태를 잡는 것이 중요하고, 꼭 선을 깔끔하게 그리지 않아도 된다. 선화를 클린업할 때는 밑그림이 표시되지 않도록 설정해 두는 편이 좋다.

● 밑그림용 브러시

보통은 마무리 단계에서 밑그림을 지운다. 어떤 브러시를 사용하든 마무리 작업에 영향을 주지 않으니 사용하기 편한 브러시를 선택하도록 하자.

[진한 연필]이나 [연한 연필]은 무난해서 사용하기 편리하다. 또한 [리얼 연필]은 진짜 연필과 질감이 흡사해 밑그림다운 선화를 완성할 수 있다.

[연한 연필]을 사용한 밑그림 예시

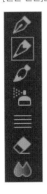 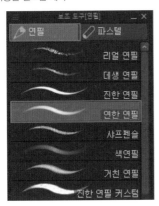

● 밑그림 컬러와 불투명도를 변경하기

▌레이어 컬러

[레이어 속성] 팔레트에서 [레이어 컬러]를 설정하면 레이어에 그려진 선화의 컬러가 변경된다. 초기 설정은 스카이 블루 컬러로 되어 있다.

밑그림 선을 스카이 블루 컬러로 설정하면 클린업할 때 선화와 밑그림 선을 쉽게 구분할 수 있다.

레이어 컬러 변경

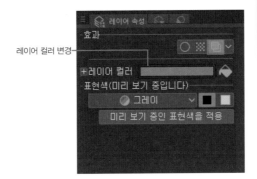

TIPS 부위별로 컬러 변경하기

밑그림 선이 뒤얽혀 있어 어느 부위의 선인지 알기 어려울 때가 있다. 이때는 부위 별로 레이어를 나눈 뒤, 각각의 레이어 컬러를 설정하면 어느 부위의 선인지 한눈에 알 수 있다.

▌불투명도 변경

레이어의 불투명도를 낮춰 밑그림을 흐리게 하면 선화 작업이 수월해진다.

※밑그림을 여러 개의 레이어로 나눈 경우는 레이어 폴더에 넣으면 불투명도를 한꺼번에 낮출 수 있다.

● 레이어를 겹쳐 밑그림 그리기

밑그림은 마무리 단계에서 표시되지 않으므로 깔끔하게 그릴 필요는 없다. 다만 형태를 확실히 잡아야 선화 클린업을 수월하게 할수 있다. 밑그림이 잘 그려지지 않는다면 실패한 밑그림 위에 레이어를 만든 뒤 수정하면서 다듬는 것도 하나의 방법이다.

처음에는 러프 스케치로 형태만 잡고, 그 위에 레이어를 만들어 밑그림을 다듬어 나가자.

▌밑그림 레이어

[레이어] 팔레트에서 [밑그림 레이어로 설정]을 클릭하면 밑그림용 레이어를 설정할 수 있다. 밑그림 레이어에서는 밑그림 선을 무시하고 채색할 수 있고, 또 파일을 '내보내기' 할 때 제외한 채 내보낼 수 있다.

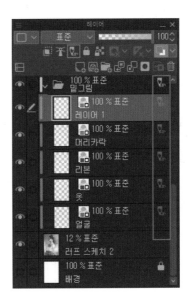

\mathbb{TIPS} **컬러 러프**

일러스트레이터 중에는 완성된 일러스트의 느낌을 확인하기 위해 밑그림 작업 전에 대략적으로 컬러를 채색하는 컬러 러프를 만들어 두기도 한다.

3-3 변형시켜 수정하기

다음은 변형을 사용한 수정 방법 설명이다. 일러스트의 밸런스가 신경 쓰일 때 일부의 크기와 위치를 [확대 · 축소 · 회전]하여 조정할 수 있다.

● 확대 · 축소 · 회전

변형 메뉴를 이용하면 크기와 위치를 수정할 수 있다. 일러스트 일부분의 모양을 가다듬어 밸런스가 무너진 부분을 수정하는 데 사용한다.

1 [선택 범위] 도구 ➡ [올가미 선택]을 사용해
수정하고픈 부분을 선택한다.

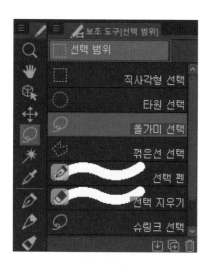

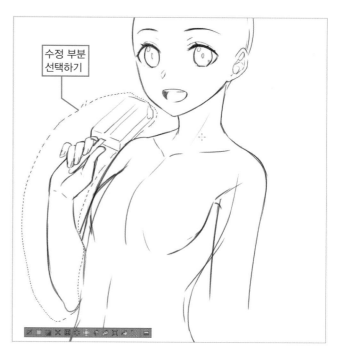

수정 부분
선택하기

2 [편집] 메뉴 ➡ [변형] ➡ [확대/축소/회전]
〈단축키: Ctrl + T〉을 선택한다.

핸들 근처에 붉은 원 안의 마크
가 표시되면 드래그하여 이미
지 회전시키기

핸들 안쪽에 붉은 원 안의 마크
가 표시되면 드래그하여 이미
지 이동시키기

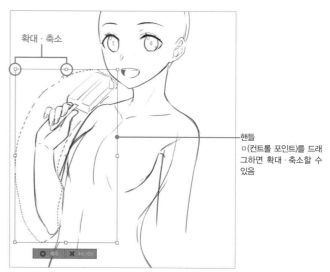

확대 · 축소

핸들
ㅁ(컨트롤 포인트)를 드래
그하면 확대 · 축소할 수
있음

3 위치와 크기를 조정한다.

\mathbb{TIPS} **확대할 때 주의!**

그림을 그린 뒤 확대하면 해상도가 저하될 수 있다. 하지만 밑그림 단계에서는 선의 해상도가 낮아져도 마무리 작업에 큰 영향을 주지 않으므로 확대하여 형태를 수정해도 된다. 또한 벡터 레이어(108쪽 참조)에 그린 선은 확대해도 깨지지 않으므로 [확대 · 축소 · 회전]을 사용해 마음껏 편집할 수 있다.

3-4 선화 팁

펜 태블릿으로는 필압으로 선의 강약을 조절할 수 있다. 간편하게 수정할 수 있는 점은 디지털 일러스트의 가장 큰 장점 중 하나다. 선화를 수정해 깔끔하게 마무리해 보자.

● 선에 강약 넣기

▌시작점과 끝점

시작점과 끝점은 시작점에서 얇았던 선이 점점 두꺼워지다가 선이 끝나는 지점에서 다시 얇아지는 것을 가리킨다.

펜 타블릿에서는 필압으로 강약을 조절할 수 있다. 시작점과 끝점값을 적당히 설정하면 선이 아름답게 표현된다.

▌두께에 차이를 두기

주선은 두껍게하되 디테일은 얇게 그리는 것이 정석이다. 선의 두께에 차이를 두면 입체적인 느낌을 줄 수 있다.

윤곽이나 화면 앞쪽의 사물은 두껍게, 주름이나 얼굴 생김새 등은 얇게 그린다.

▌잉크 뭉침

선이 겹친 부분은 대부분 그림자가 생긴다. 여기에 작은 그림자를 넣듯 선을 그려주면, 선화에 입체감이 살아난다.

● 캔버스를 회전 · 반전하기

손목이나 가슴처럼 움직이기 어려운 범위는 선을 그리기 쉽지 않다. 이때 캔버스를 선을 그리기 편한 각도로 회전시키거나 좌우 반전시키면 작업이 훨씬 수월해진다.

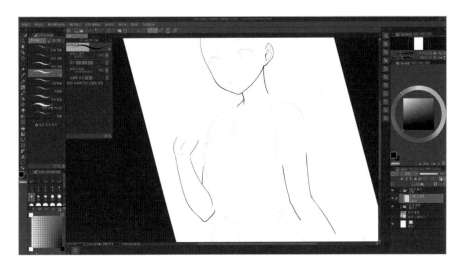

● 짧은 선을 여러 번 연결하기

긴 선은 한 번에 그리기 어려울 때도 있다.
이런 경우에는 짧은 선을 여러 번 그려 해결하면 된다.

TIPS **얇고 긴 선을 깔끔하게 그리기**

얇고 긴 선으로 머리카락을 그릴 때는 짧은 선을 여러 번 사용하기 보다 펜을 빠르게 움직이자. 매끄러운 선을 그릴 수 있을 것이다. [실행 취소](단축키: Ctrl + Z)를 적절하게 사용하면 되니 걱정 없이 그려 나가자.
[손떨림 보정]값을 올리는 것도 좋다.

● 수정하면서 그리기

선이 튀어나오는 것을 개의치 않고 작업하면 활력이 느껴지는 선을 표현할 수 있다. 튀어나온 부분은 [지우개] 도구나 투명색으로 수정하면 된다.

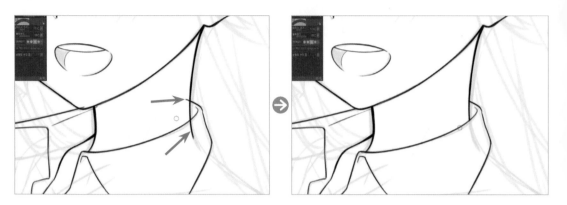

여기서는 [지우개] 도구 ➡ [러프] 브러시를 사용했다. [러프] 브러시는 일정한 두께, 강도로 지울 수 있으므로 지우고 싶은 부분만 지울 수 있다.

러프

3-5 레이어 마스크로 불필요한 선 감추기

선은 보통 [지우개] 도구 등을 사용해 수정하지만, 레이어 마스크로 감추는 방법도 있다. 레이어 마스크는 선을 지운다기 보다 '숨기는(마스크하는)' 것이므로, 선을 잘못 수정했어도 마스크만 삭제하면 언제든 원래 상태로 되돌릴 수 있다.

3
디지털 작화의 기본

● 레이어 마스크로 수정하기

레이어 마스크로 수정하는 순서를 알아보자.

1 [블라우스] 레이어에서 리본과 겹치는 부분의 선을 감추어야 한다. 레이어 마스크를 사용해 수정하기로 한다.

TIPS 선화의 부위 나누기

샘플은 선화 레이어를 부위별로 나누었다. 이렇게 하면 선화도 부위별로 수정할 수 있다.

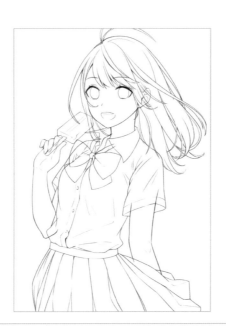

2 [레이어] 팔레트에서 [블라우스] 레이어를 선택한 상태로 [레이어 마스크 작성]을 클릭한다.

레이어 마스크 작성

3 [블라우스] 레이어에 레이어 마스크 아이콘이 만들어졌다. 레이어 마스크의 아이콘을 클릭하면 선택 상태로 바뀌면서 편집이 가능해진다.

레이어 마스크를 편집할 때는 레이어에 그림을 그릴 수 없다. 평소처럼 레이어에 그림을 그리고 싶다면 레이어 아이콘을 클릭하자.

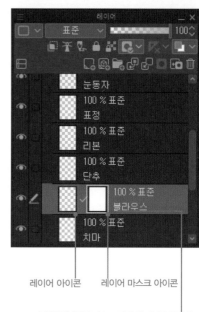

레이어 아이콘 레이어 마스크 아이콘

선택하면(레이어 마스크 편집 시) 아이콘 주위에 사각형이 표시됨

Point

레이어 마스크를 생성한 직후에는 레이어 마스크가 자동으로 선택되어 있다.

4 레이어 마스크를 편집할 때는 [지우개] 도구로 지운 부분이 마스크된다(비표시 처리됨).

여기서는 [지우개] 도구 ➡ [러프] 브러시를 사용했다.

러프

5 실수로 마스크한 부분은 [펜] 도구와 같은 브러시로 문지르면 마스크가 해제된다.

실수로 마스크한 부분(셔츠 선이 사라짐)

[펜] 도구로 그림을 그리듯 수정

여기서는 [펜] 도구 ➡ [G펜] 브
러시를 사용했다.

6 다른 부분도 **1** ~ **5**의 순서대로 마스크해서 선을 수정한다.

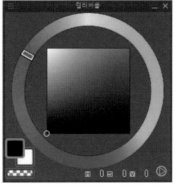

선화 컬러는 투명색만
아니면 어떤 컬러를 사
용하든 결과는 똑같다.

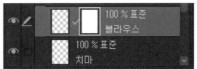

TIPS 마스크 범위 표시

[레이어] 메뉴 ➡ [레이어 마스크] ➡ [마스크 범위 표시]를 선택하면 마스크 범위가 보라색으로 표시된다.

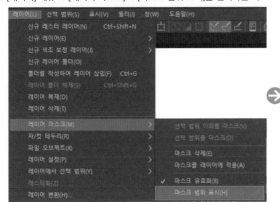 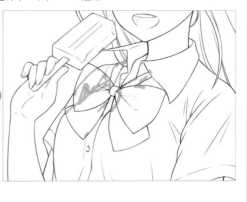

PRO EX

3-6 선화 일부를 선택해 수정하기

디지털 일러스트는 이미지의 일부만 이동시켜 편집할 수도 있다. 이미 그려 둔 선화 위치도 조정할 수가 있다. 다음은 선택 범위와 [레이어 이동] 도구로 선화의 일부를 움직여 조정하는 과정에 대한 설명이다.

● 머리카락 선 수정하기

1 머리카락은 부드러운 느낌의 곡선이므로 힘 있게 선을 긋는다. 다만 힘이 들어가면 원하는 방향으로 선이 그어지지 않을 수도 있다. 이때 선을 이동시켜 수정한다.

TIPS

샘플은 머리카락 레이어를 별도로 만들었다. 머리카락은 얼굴과 어깨 등 다른 부위와 겹쳐지는 곳이 많으므로 레이어를 나누어 그리면 좋다.

2 [선택 범위] 도구 ➡ [선택 펜]으로 수정하고픈 선을 덧그리면 선택된다.

도구 팔레트와 보조 도구 팔레트

선택하기

3 머리카락이 그려진 레이어를 선택한 상태에서 [레이어 이동]을 선택한 뒤 캔버스에서 드래그하면 선택 범위 안에 있는 선을 이동 시킬 수 있다.

선택하기

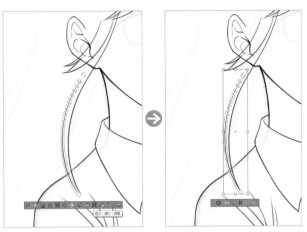

4 [선택 범위] 메뉴 ➡ [선택 해제](단축키: Ctrl + D)를 선택하면 완성이다.

3-7 도형 도구로 직선 그리기

직선으로 이뤄진 아이템은 [도형] 도구의 [직선]을 활용하면 쉽게 그릴 수 있다. 또한 [직선] 도구는 [시작점과 끝점]을 설정하여 다양한 느낌의 선을 만들 수 있다.

● [직선] 도구로 아이템 그리기

[도형] 도구 ➡ [직선]을 선택해 직선을 그린다.

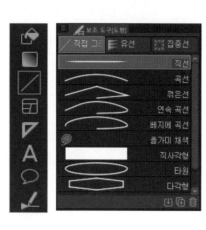

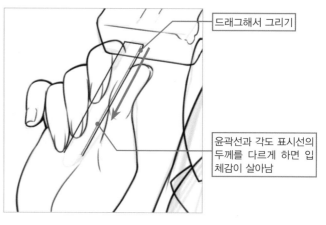

드래그해서 그리기

윤곽선과 각도 표시선의 두께를 다르게 하면 입체감이 살아남

● [직선] 도구의 시작점과 끝점

[직선] 도구는 [시작점과 끝점]을 설정할 수 있다. 이를 통해 펜으로 그린 듯한 분위기를 연출할 수 있다.

1 [도형] 도구 ➡ [직선]을 선택한다. [도구 속성] 팔레트에서 [시작점과 끝점] 항목의 [없음]이라고 표시된 부분을 클릭한다.

클릭하기

2 [시작점과 끝점 영향범위 설정] 팝업창이 나타난다. [브러시 크기]를 체크한 뒤, 팝업창이 아닌 영역을 아무데나 누르면 팝업창이 사라진다.

체크하기

3 [도구 속성] 팔레트의 [시작점과 끝점] 앞에 있는 ▣를 클릭한다(확장 파라미터 표시).

클릭하기

4 [시작점]과 [끝점]값을 변경하면 시작점과 끝점의 굵기를 조정할 수 있다.

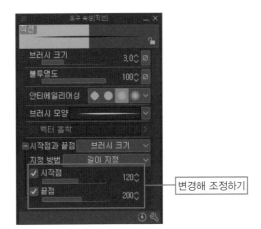

변경해 조정하기

5 시작점과 끝점이 적용된 직선이 완성되었다.

시작점과 끝점: 미적용

시작점과 끝점: 적용

브러시 크기: 10px
지정 방법: 길이 지정
시작점: 120
끝점: 200

PRO EX

벡터 레이어에 선화 그리기

벡터 레이어에 선을 그리면 나중에 변형이나 컬러 변경, 두께 조정 등 다양한 편집을 할 수 있다.

● 벡터 레이어 만들기

벡터 레이어는 [레이어] 팔레트에서 [신규 벡터 레이어]를 클릭하면 만들 수 있다. 벡터 레이어에 그린 선(벡터 선)에는 제어점이 있다. 제어점은 [조작] 도구의 [오브젝트], 혹은 [선 수정] 도구에서 편집할 수 있다.

신규 벡터 레이어

벡터 레이어는 [레이어] 메뉴 ➡ [신규 레이어] ➡ [벡터 레이어]의 경로로도 만들 수 있다.

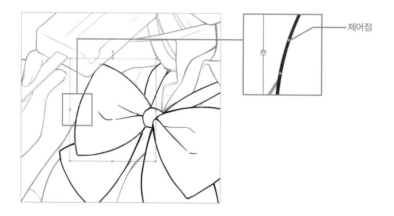

제어점

● 확대해도 해상도가 저하되지 않음

벡터 이미지에 그린 선은 확대해도 해상도가 떨어지지 않고 두께나 선 종류도 자유롭게 편집할 수 있다.

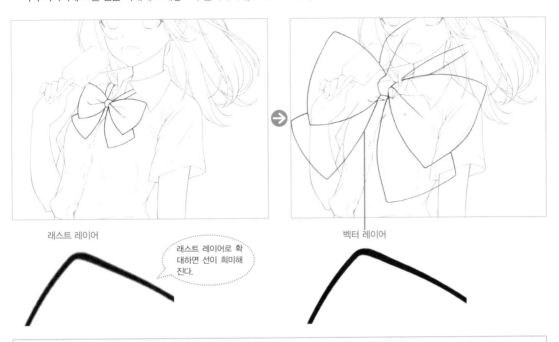

래스트 레이어

래스트 레이어로 확대하면 선이 희미해진다.

벡터 레이어

TIPS 벡터 레이어의 단점

벡터 레이어에서는 [채우기] 도구나 흐리기 효과를 사용할 수 없다. [필터] 메뉴에 있는 필터 기능도 사용할 수 없다. 그림을 완성한 다음에 편집할 수 있다는 장점은 매력적이지만 선 편집 면에서 까다롭다.

● [오브젝트] 도구에서 편집하기

▌벡터 선 선택하기

[오브젝트] 도구에 벡터 선을 클릭한다.
선택한 제어점을 드래그하면서 움직인다.

[오브젝트] 도구에서 여러 개의 벡터 선을 선택하는 순서는 아래와 같다.

1 [오브젝트] 도구의 [도구 속성] 팔레트에서 [투명 부분의 조작]을 클릭한다.

2 [다른 레이어로 선택 전환]의 체크 박스를 해제한다. 선택하면 클릭하거나 드래그하려는 그림이 그려진 레이어가 자동 선택된다.
[드래그로 범위를 지정하여 선택]의 체크 박스를 선택하면 드래그로 선택할 수 있다.

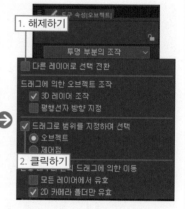

3 설정한 뒤 드래그하면 벡터 선이 여러 개 선택된다.

확대 · 축소 · 회전

핸들을 이용하면 확대 · 축소 · 회전할 수 있다.

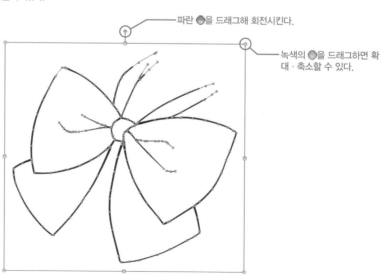

파란 ●을 드래그해 회전시킨다.

녹색의 ●을 드래그하면 확대 · 축소할 수 있다.

[도구 속성] 팔레트에서 [브러시 크기], [브러시 모양]을 변경할 수 있다.

[브러시 크기]에서 선의 두께를 변경한다.

[브러시 모양]을 변경하면 다른 브러시로 그린 듯한 느낌을 연출할 수 있다.

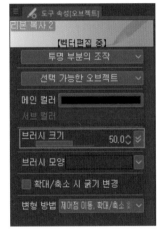

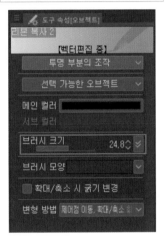

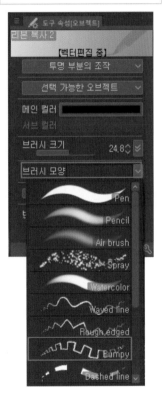

● 선폭 수정 도구로 선을 조정하기

[선 수정] 도구의 [선폭 수정]을 사용해 벡터 선을 덧그리면 선의 두께가 바뀌거나 폭이 일정해진다. [도구 속성] 팔레트의 설정값에 따라 그 결과가 달라진다.

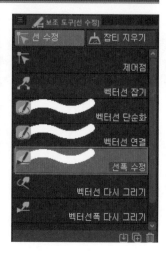

폭을 변경하고 싶은 곳 문지르기

▌지정 폭으로 넓히기

[지정 폭으로 넓히기]를 선택하면 덧그린 선이 두꺼워진다.

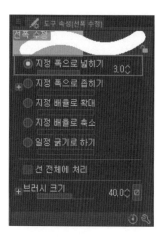

▌일정 굵기로 하기

[일정 굵기로 하기]를 선택하면 덧그린 부분의 선의 굵기가 일정해진다.

PRO EX

3-9 벡터 레이어 선 지우기

벡터 레이어에 그린 선은 [지우개] 도구의 [벡터용]을 사용하면 편리하게 지울 수 있다.

● [벡터용] 선택하기

벡터 레이어에 그린 선은 [지우개] 도구나 투명색을 사용한 브러시로 지울 수 있지만, 제어점은 지워지지 않는다. 각 제어점의 선을 지우려면 [지우개] 도구 ➡ [벡터용]을 사용한다.

▌ 벡터 지우기

[벡터용]의 [도구 속성] 팔레트에 [벡터 지우기]라는 설정이 있다. [벡터 지우기] 설정을 이용해 지우기 방식을 바꿔 보자.

드래그하기

접하는 부분
[벡터용] 지우개와 닿는 부분이 지워진다.

교점까지
[벡터용] 지우개가 닿는 부분부터 선의 교점까지 지워진다.

선 전체
[벡터용] 지우개와 닿은 벡터 선 전체가 지워진다.

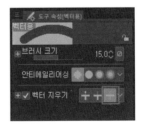

█ 편리한 [교점까지] 기능

[벡터용]을 [교점까지]로 설정하면 벡터 레이어에 그린 그림에서 튀어나온 선을 수정할 때 편리하다.

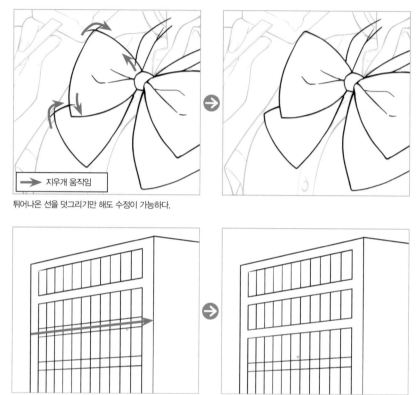

지우개 움직임

튀어나온 선을 덧그리기만 해도 수정이 가능하다.

선이 많은 건물 일러스트도 [교점까지]를 활용하면 선을 손쉽게 정리할 수 있다.

3-10 부위별로 밑색 칠하기

디지털 일러스트에서는 '부위별로 빼곡하게 밑색을 칠한 후 그 위를 덧칠하며 마무리하는 방식'이 기본 중의 기본이라 불릴 만큼 흔히 사용된다. 여기서는 먼저 빼곡하게 칠하는 방법에 대해 알아보자.

3
디지털 작화의 기본

● 밑색을 칠할 때의 장점

밑색 작업을 해두면 배색 이미지를 잡기 쉽다. 127쪽에 나오는 [아래 레이어에서 클리핑]을 사용하면 그림자를 각 부위 안에 깔끔하게 그려 넣을 수 있다.

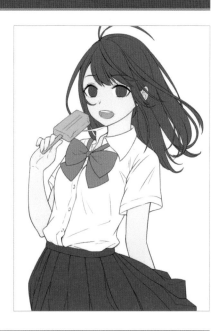

● 밑색 칠하기 준비하기

밑색을 칠하기 전에 먼저 부위별로 레이어를 나눠야 한다.

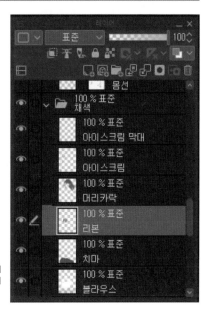

레이어 이름을 부위 이름으로 설정하면 관리하기가 쉽다. 레이어가 늘어나면 레이어 폴더 안에 정리해 두자.

● 밑색을 칠하는 순서

1 선화 레이어 아래에 채색용 레이어 폴더를 만든다. 채색 레이어는 모두 이 폴더 안으로 이동시킨다.

2 우선 피부 채색용 레이어를 만든다.

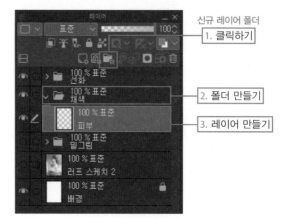

신규 레이어 폴더
1. 클릭하기

2. 폴더 만들기

3. 레이어 만들기

3 [채우기] 도구 ➡ [다른 레이어 참조]를 선택한 뒤 폐쇄 영역을 클릭하면 채색할 수 있다.

1. 선택하기

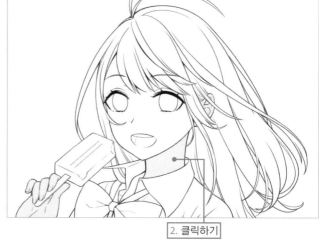

2. 클릭하기

TIPS [채우기] 도구의 보조 도구

[채우기] 도구는 클릭 한 번으로 폐쇄 영역을 채색할 수 있는 간편한 도구다. 주요 보조 도구로는 [편집 레이어만 참조], [다른 레이어 참조]가 있다.

선화 레이어와 채색 레이어를 나누었다면 [다른 레이어 참조] 기능을 사용한다.

[편집 레이어만 참조]는 [레이어] 팔레트에서 선택한 레이어(편집 레이어)에 있는 일러스트의 채색 범위를 선택한다.

[다른 레이어 참조]는 모든 레이어를 참조로 채색하는 것이 초기 설정이므로 편집 레이어 이외의 일러스트를 기준으로 채색할 수도 있다.

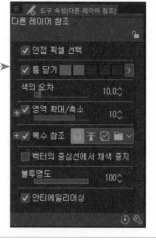

116

4 얼굴의 경우, 세밀하게 묘사된 곳은 덜 칠한 부분을 남기지 않기 위해 [펜] 도구 ➡ [마커] ➡ [채우기 펜] 브러시 등을 사용해 넓게 칠한다.

● 폐쇄되지 않은 영역을 채색하기

선과 선 사이가 떨어져 있다면 [펜] 도구 ➡ [G펜] 브러시 등으로 틈을 메우면서 채색한다.

TIPS 브러시로 칠하기

[채우기] 도구를 사용하기 어려운 부분은 [펜] 도구 ➡ [G펜], [채우기 펜] 브러시 등을 사용해 채색한다.
브러시로 밑색을 칠할 때는 농담이 없는 [펜] 도구의 브러시가 좋다.

3-11 참조 레이어에서 채색하기

선화 레이어를 따라 채색하고 싶은데 다른 레이어에 그린 그림 때문에 원하는 곳에 채색되지 않을 수 있다. 이때 선화 레이어를 참조 레이어로 설정하면 선화에만 채색할 수 있다.

● 선화를 참조 레이어로 설정해 채색하기

1 선화를 따라 채색하려는데 다른 컬러 때문에 채색하기 어렵다면 선화 레이어를 참조 레이어로 설정한다.

다른 레이어에 있는 컬러때문에 채색하기 어려움
위의 그림에 신규 레이어를 만들어 채색할 경우, 피부 컬러가 채색을 방해한다.

2 [레이어] 팔레트에서 선화 레이어(혹은 레이어 폴더)를 선택하고 [참조 레이어로 설정]을 클릭한다.

참조 레이어로 설정

2. 클릭하기

3 [다른 레이어 참조 선택]의 [도구 속성] 팔레트에서 [복수 참조]에 있는 [참조 레이어]를 클릭하면 된다.

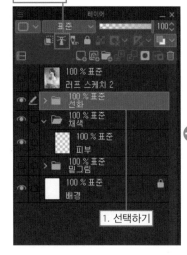 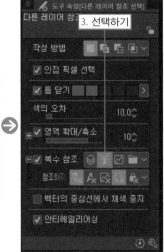

4 이로써 참조 레이어로 설정한 선화에만 채색
할 수 있게 되었다.

[피부] 레이어의 컬러를 무시하고 채색했다.

5 머리카락의 밑색을 칠한다.

TIPS 드래그해서 채색하기

[채우기] 도구를 클릭하면 채색할 수 있지만, 선이 복잡하게 얽힌 탓에 폐
쇄 영역이 많다면 그러한 부분은 드래그해 한번에 채색할 수 있다.

드래그하기

TIPS [채우기] 도구 설정

복수 참조

[채우기] 도구의 [도구 속성]에 있는 [복수 참조]는 채우기할 때 참조할 곳을 설정할 수 있다.

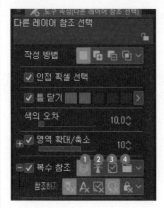

❶ 모든 레이어
모든 레이어를 참조한다.

❷ 참조 레이어
선택 중인 레이어(편집 데이터)를 참조 데이터로서 참조한다.

❸ 선택된 레이어
편집 레이어, 여러 장 선택한 레이어를 참조한다.

❹ 폴더 내의 레이어
같은 레이어 폴더 안에 있는 레이어를 참조한다.

참조하지 않는 레이어

[채우기] 도구의 [도구 속성]에 있는 [참조하지 않는 레이어]는 참조하고 싶지 않은 레이어를 설정할 수 있다. [복수 참조]와 동일하다고 생각하고 설정하면 좋다.

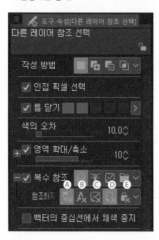

A 밑그림을 참조하지 않음
밑그림 레이어를 참조하지 않는다.

B 문자를 참조하지 않음
텍스트 레이어를 참조하지 않는다.

C 편집 레이어를 참조하지 않음
편집 레이어를 참조하지 않는다.

D 용지를 참조하지 않음
용지 레이어를 참조하지 않는다.

E 잠긴 레이어를 참조하지 않음
잠김 상태의 레이어를 참고하지 않는다.

3-12 덜 칠한 부분 채우기

밑색을 칠할 때 덜 칠한 부분이 있으면 구멍이 뚫린 것처럼 보인다. 특히 페일 오렌지 컬러처럼 밝은 색은 덜 칠한 부분을 발견하기 어려우니 주의하자.

● 덜 칠한 부분 발견하기

흐리거나 밝은 컬러와 같이 화이트에 가까운 컬러일수록 덜 칠한 부분이 눈에 잘 띄지 않는다. 이런 때는 용지 레이어의 컬러를 바꿔 덜 칠해진 부분이 있는지 확인해 보자.

1 일반적으로 용지 레이어는 흰색이지만 언제든 변경할 수 있다.

2 [레이어] 팔레트에서 용지 레이어의 아이콘을 더블 클릭한다.

> ### TIPS 용지 레이어의 특징
>
> 용지 레이어는 캔버스의 일러스트를 확인하는 데 도움을 주는 흰색 레이어다.
> 신규 파일을 만들 때 자동으로 만들어지는데 편집은 할 수 없다.

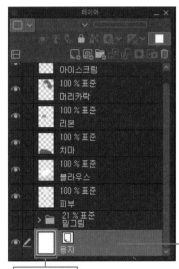

용지 레이어

더블 클릭하기

3 [색 설정] 대화상자가 나타난다.

4 컨트롤 포인트를 움직여 채도가 높은 선명한
컬러를 선택한다. RGB값을 입력해 설정할 수
도 있다.

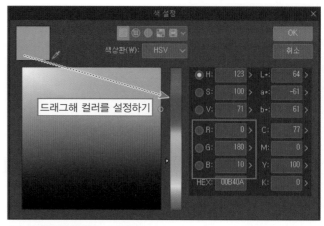

여기서는 [R: 0, G: 180, B: 10]으로 설정한다.

5 덜 칠한 부분은 용지 레이어의 컬러로 나타난다. 피부 부분에서 덜 칠한 부분을 발견할 수 있다.

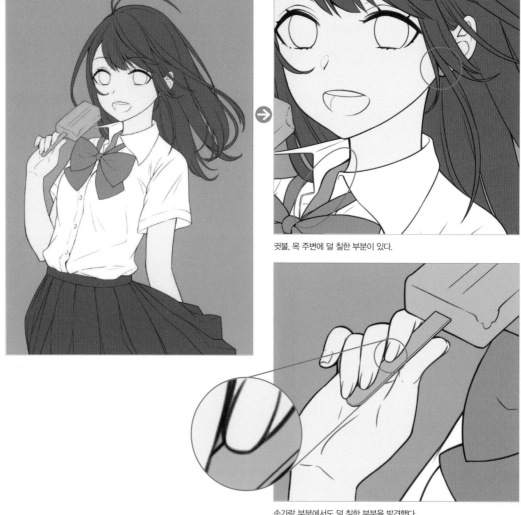

귓불, 목 주변에 덜 칠한 부분이 있다.

손가락 부분에서도 덜 칠한 부분을 발견했다.

● [에워싸고 칠하기] 도구

덜 칠한 부분은 [채우기] 도구 ➡[에워싸고 칠하기]로도
채색할 수 있다. [에워싸고 칠하기]는 좁은 범위를 칠할 때
유용한 도구다.

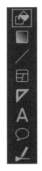

선택하기

1 [피부] 레이어를 선택하고 그리기색을 피부
컬러로 설정한다.

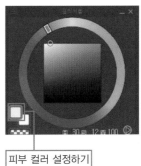

피부 컬러 설정하기

선택하기

2 [에어싸고 칠하기]를 선택하고 덜 칠한 부분을
중심으로 원을 그리듯 드래그한다.

3 덜 칠한 부분이 채색되었다.

● [덜 칠한 부분에 칠하기] 도구

[채우기] 도구 ➡[덜 칠한 부분에 칠하기]는 덜
칠한 부분을 덧칠하듯 채색하는 도구다.

선택하기

1 [피부] 레이어를 선택하고 그리기색을 피부
컬러로 설정한다.

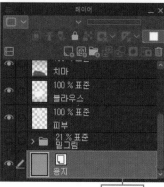

선택하기

피부 컬러 설정하기

2 선과 컬러 사이에 생긴 덜 칠한 부분을 수정한다.

3 [덜 칠한 부분에 칠하기]를 선택하고 공백 부분을 덧칠하
듯 드래그한다.

4 덜 칠한 부분이 채색되었다.

도구로 덧칠한 부분이 그린 컬러로 표시된다. 이 안에 채색할 부분이 들
어가야 한다.

화이트 컬러로 빼곡하게 칠하기

3-13

배경색이 화이트라면 화이트 컬러로 채색한 범위는 보이지 않는다. 하얗게 칠하고 싶을 때 레이어 컬러를 이용하면 채색한 부분을 확인하며 작업할 수 있다.

● 하얗게 칠한 부분을 레이어 컬러로 확인하기

레이어 컬러를 설정하면 하얗게 칠한 부분을 쉽게 확인할 수 있다.

1 교복 블라우스를 화이트 컬러로 채색한다. [레이어] 팔레트에서 신규 레이어를 만들고([블라우스]로 이름 변경) 칠할 색상을 화이트로 설정한다.

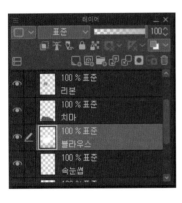

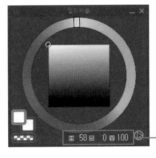

> TIPS **RGB의 화이트, CMYK의 화이트**
>
> RGB값에서 화이트는 [R: 255, G: 255, B: 255]이고, CMYK값에서는 [C: 0, M: 0, Y: 0, K: 0]이다.

우측 하단에 표시되는 HSV값으로 채도와 명도를 확인할 수 있음. S(채도) [0], V(명도) [100]으로 설정하기

화이트 컬러는 채도가 [0](사각형 좌측 끝), 명도는 [100](사각형 상단 끝)이다. 색조는 상관없다.

2 [레이어 속성] 팔레트에서 [레이어 컬러]를 클릭한다.

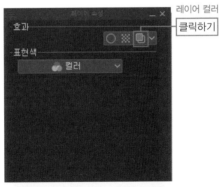

레이어 컬러
클릭하기

3 ➕를 클릭하면(확장 파라미터 표시) 서브 컬러가 나타난다.

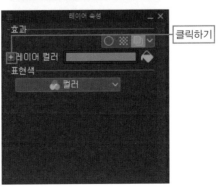

클릭하기

4 ▶를 클릭하면 [색 설정] 대화상자가 나타난다.

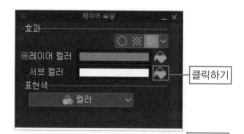

클릭하기

설정하기

5 원하는 색으로 설정하자. 여기서는 [R: 0, G: 179, B: 255]로 설정했다.

6 블라우스를 채색한다.

Point

[레이어 컬러]에서 서브 컬러를 설정하면 하얗게 칠한 부분에 서브 컬러가 반영된다. 블랙 부분은 메인 컬러가 반영된다.

7 채색이 끝나면 [레이어 컬러] 기능을 끈다. 이로써 화이트 컬러를 이용한 채색은 끝이 났다.

PRO EX

3-14 클리핑으로 튀어나가지 않게 칠하기

밑색 위에 [아래 레이어에서 클리핑]한 레이어를 만들면 밑색이 칠해진 범위 안에 채색할 수 있다. 그림자, 반사광을 그릴 때 효과적인 기능이다.

3

디지털 작화의 기본

● 아래 레이어에서 클리핑

[아래 레이어에서 클리핑]을 클릭하면 아래에 있는 레이어의 그림(불투명 부분) 이외의 영역은 그림을 그릴 수 없다.

아래 레이어에서 클리핑

[아래 레이어에서 클리핑]한 레이어는 붉은색 띠가 표시됨

아래 레이어에서 클리핑: 적용

아래 레이어에서 클리핑: 적용 해제

[아래 레이어에서 클리핑] 적용을 해제하면 실제 선화가 아래 레이어에 있는 리본의 밑색 범위를 벗어났다는 사실을 알 수 있다.

▌ 아래 레이어에서 클리핑하는 순서

1 [입] 레이어를 만들고 입안을 레드 컬러로 채색한다.

➡

➡

여기서는 [펜] 도구 ➡[G펜] 브러시를 사용했다.

2 위에 신규 레이어를 만들어 [치아]로 이름을
변경하고, [아래 레이어에서 클리핑]을 적용
한다.

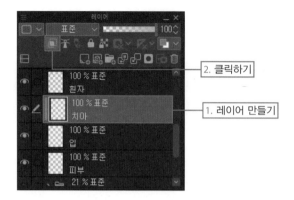

2. 클릭하기

1. 레이어 만들기

3 이를 하얗게 칠한다. [입] 레이어의 그림에서
튀어나오지 않게 채색할 수 있다.

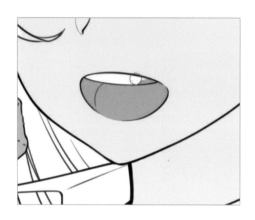

TIPS 여러 레이어에 [아래 레이어에서 클리핑]을 적용

[아래 레이어에서 클리핑]은 여러 레이어에 적용할
수 있다.

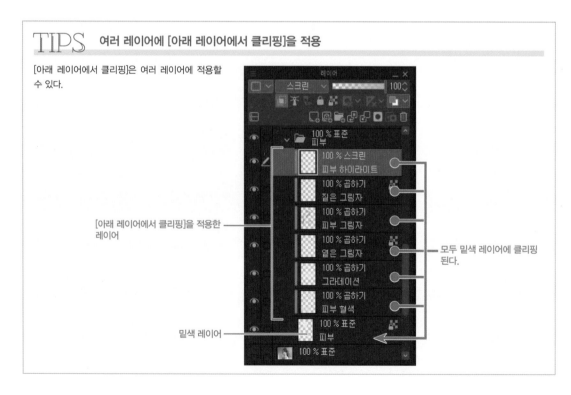

[아래 레이어에서 클리핑]을 적용한
레이어

모두 밑색 레이어에 클리핑
된다.

밑색 레이어

TIPS 투명 픽셀 잠금

[레이어] 팔레트에서 [투명 픽셀 잠금]을 클릭하면 레이어의 그림(불투명 부분)을 제외한 영역은 그림을 그릴 수 없다.
레이어를 추가하지 않고 그림 밖으로 튀어나오지 않게 채색하고 싶을 때 사용할 수 있다.

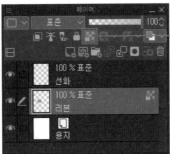

[투명 픽셀 잠금] 선택

레이어 추가 없이 그라데이션 효과를 줄 수 있다.

[투명 픽셀 잠금]을 적용하고 [편집] 메뉴 ➡ [채우기]를 선택하면 이미 채색한 컬러를 단숨에 바꿀 수 있다.

3-15 그라데이션 추가하기

밑색에 그라데이션을 추가하면 보다 입체적이고 화려한 인상이 된다. 볼에 홍조를 표현할 때도 효과적으로 활용할 수 있다.

● 넓은 면에 그라데이션 넣기

채색 면적이 넓은 부분에 그라데이션 효과를 주면 단조로운 느낌이 줄어든다.

흐린 느낌이 강한 [에어브러시] 도구 ➡ [부드러움] 브러시를 이용해 그라데이션을 넣어보자.

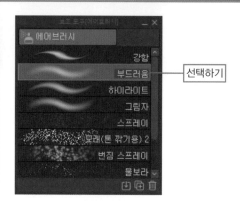

선택하기

1 치마에 그라데이션 효과를 준다. 치마 왼쪽은 오른쪽 위에 있는 광원때문에 어두우므로, 밑색보다 진한 컬러를 사용한다.

치마의 밑색 레이어 위에 신규 레이어를 만들고, [아래 레이어에서 클리핑]한다.

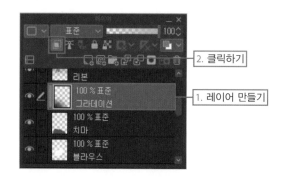

2. 클릭하기

1. 레이어 만들기

2 [에어브러시] ➡ [부드러움] 브러시를 선택한다. 브러시 크기가 클수록 부드러운 그라데이션으로 완성되므로, 여기서는 [800px]로 설정했다.

3 바깥쪽부터 펜을 움직이며 그라데이션을 넣는다.

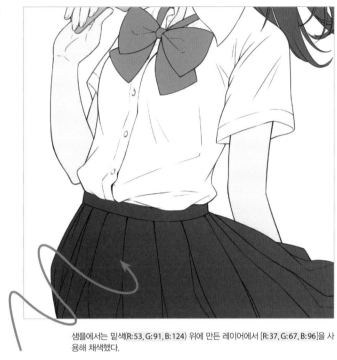

샘플에서는 밑색(R:53, G:91, B:124) 위에 만든 레이어에서 [R:37, G:67, B:96]을 사용해 채색했다.

● 그라데이션으로 피부에 홍조 넣기

귀여운 캐릭터에 홍조를 더한다면 표정에 훨씬 생동감 넘칠 것이다.

[에어브러시] ➡[부드러움] 브러시로 그라데이션을 추가한다. 채색 면적이 좁다면 브러시 크기를 조정한다. 여기서는 [100~200px] 정도로 설정했다.

> 샘플에서는 밑색(R: 255, G: 240, B: 225)보다 약간 흐린 레드 컬러를 만들고(R: 255, G: 230, B: 210), 합성 모드를 [곱하기]로 설정한 뒤 채색했다.
> [곱하기]는 컬러를 짙고 어둡게 합성하지만 밑색과 비슷하므로, 너무 어둡지 않은 자연스러운 컬러로 채색할 수 있다.

3-16 그림자 채색하기

다음으로 그림자 채색 방법을 소개한다. 빛의 방향에 따라 그림자가 어떻게 생기는지 생각하면서 채색하면 된다. 그림자의 표현은 빼곡하게 칠하는 것만으로도 충분하지만, 부분적으로 그라데이션을 넣거나 모서리를 흐리게 하면 훨씬 섬세하게 표현할 수 있다.

● 광원 설정하기

그림자를 넣기 전에 광원을 설정한다. 보통 빛은 대각선 방향으로 내려온다.

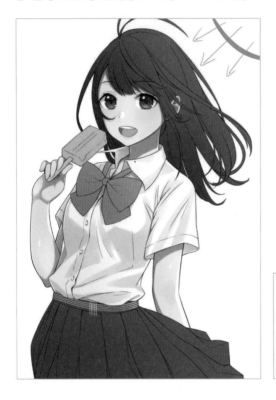

TIPS 광원과 배경

광원은 장소와 시간대에 따라 달라진다.
낮에는 해가 머리 위에 있으니 광원도 이에 따라 설정한지만,
저녁에는 해가 넘어가므로 광원의 위치가 낮아진다.

● 클리핑해서 칠하기

그림자는 [아래 레이어에서 클리핑]을 이용해 밑색에서 튀어나오지 않도록 칠한다.

● 그림자 컬러 설정하기

밑색 컬러를 기준으로 그림자 컬러를 만들어 보자(밑색은 [스포이드]로 그리기색을 설정할 수 있다).

▍명도 낮추기

명도를 낮추면 컬러가 어두워지면서 그림자다운 느낌이 나지만, 다소 칙칙해 보인다.

▍선명한 그림자 컬러 만들기

색조와 채도를 조정해 선명한 그림자 컬러를 만들 수 있다.

> 1. [컬러써클] 팔레트에서 색조를 블루 방향(옐로와 반대 방향)으로 이동시키기. 블루가 약간 섞인 느낌

> 2. 채도를 올리고(오른쪽으로 이동), 명도는 약간 낮추기(아래로 이동)

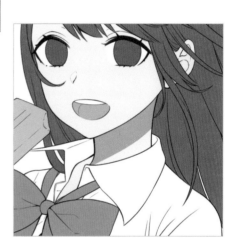

밑색 R: 255, G: 240, B: 225

그림자 R: 228, G: 154, B: 137

● 곱하기로 칠하기

합성 모드의 [곱하기]를 적용한 레이어에서 그림자를 채색하면 아래 레이어와 어둡게 합성되므로 자연스러운 그림자 컬러가 완성된다.

● 그림자를 칠하는 방법

▍선명한 그림자

애니메이션에서 자주 보는 선명한 그림자는 [펜] 도구로 채색한다.

G펜

넓은 면적은 그림자 윤곽을 그린 뒤 그 안을
채색하는 것도 좋은 방법이다.

▌[붓] 도구로 칠하기

[붓] 도구는 농담을 주거나 아래 컬러와 섞으며 채색할 수 있어 붓의 터치감이 살아난다.

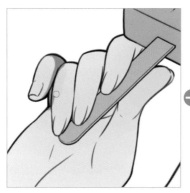 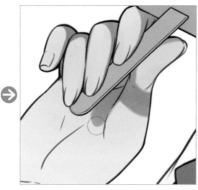

진한 수채

샘플에서는 [진한 수채] 브러시를 사용했다.

● 그림자 드리우기

그림자는 빛이 가로막혔을 때 드리운다. 또 그
림자는 빛을 가로막은 사물에 가까울수록 선명해
진다. 이러한 사실을 바탕으로 일러스트에 그려 넣
을 그림자 가장자리에 차이를 두자. 훨씬 생생하게
표현할 수 있다.

여기서는 [붓] 도구 ➡ [진한 수채] 브러시로 [경
도]값을 조정하면서 그림자 가장자리를 컨트롤했
다. 값이 낮을수록 가장자리가 흐릿해진다.

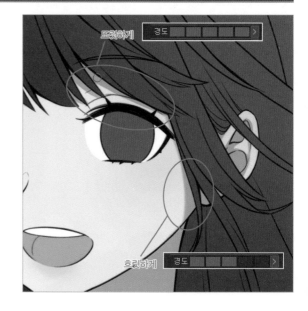

● 그림자를 부드럽게

부드러운 느낌을 만들고 싶다면 경계를 흐리게 하여 아래 컬러와 어우러지게 한다.

▌[붓] 도구로 섞기

[붓] 도구 ➡[채색&융합] 브러시는 아래에 있는 컬러와 섞으면서 채색할 수 있다.

컬러 섞기

▌흐릿하게 지우기

그림자 일부를 그라데이션처럼 번지는 듯한 느낌으로 지워서 밑색과 자연스럽게 섞이도록 한다.

투명색을 선택해 [에어브러시] ➡[부드러움] 브러시(크기: '100~200')로 지우면 그라데이션 그림자가 만들어진다.

● 진한 그림자

더 어두운 그림자를 추가하면 그림이 훨씬 더 입체적으로 느껴진다.

진한 그림자 만들기

명도만 낮추면 컬러가 칙칙해지므로 채도도 함께 높이는 게 좋다. 연한 그림자를 만들 때와 마찬가지로 색조는 블루 방향으로 옮직인다.

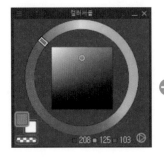

R: 208, G: 125, B: 103 R: 174, G: 75, B: 63

[곱하기]로 진한 그림자 넣기

그림자 컬러를 [스포이드]로 추출해서 합성 모드 [곱하기]를 적용한 뒤 채색하면 그림자를 훨씬 더 진하게, 또 쉽고 빠르게 넣을 수 있다.

1 그림자 컬러를 [스포이드] 도구로 추출해서 그리기색으로 설정한다.

2 신규 레이어를 만들고 합성 모드를 [곱하기]로 설정한다.

2. [곱하기] 선택하기

1. 레이어 만들기

3 [진한 수채] 브러시로 진한 그림자를 넣는다. 진한 그림자가 많으면 산뜻한 느낌이 사라지니 너무 많이 칠하지 않도록 주의한다.

PRO EX

3-17 반사광과 하이라이트

빛이 닿는 부분에는 반사광을 넣는다. 강한 빛의 반사라면 선명하고 밝은 컬러로 하이라이트를 넣어 주자.

3

디지털 작화의 기본

● 반사광 컬러

반사광 컬러는 밑색 컬러보다 명도를 더 높인다. 색조를 옐로 쪽으로 약간 움직이면 자연스럽게 밝은 컬러를 만들 수 있다.

 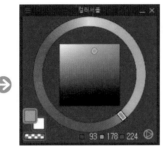

R: 51, G: 133, B: 192 R: 93, G: 178, B: 224

Point

밑색 명도가 '100'이라면 반사광 명도 또한 '100'으로 설정하고 화이트 컬러에 가깝게 채도를 낮춘다.

● [스크린]을 사용한 반사광 예시

합성 모드를 [스크린]으로 설정하면 레이어의 컬러가 밝게 합성된다. 여기서는 [스크린] 효과를 이용해 반사광을 만들어 보기로 한다.

1 신규 레이어를 만들고 [아래 레이어에서 클리핑]한다.

2. 클릭하기

1. 레이어 만들기

2 옅은 옐로 컬러(R:255, G:241, B:207)를 그리기색으로 설정하고 반사광을 입힌다.

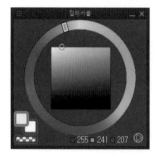

3 합성 모드를 [스크린]으로 설정하면 자연스러운 반사광이 만들어진다.

Point

반사광 컬러가 너무 밝게 느껴진다면 레이어의 불투명도를 낮추는 것이 좋다.

● 하이라이트

하이라이트는 가장 밝은 컬러로 채색한다. 대부분 화이트나 그에 가까운 컬러를 사용한다.

▌ 하이라이트 효과

하이라이트는 광택이나 화려한 분위기를 연출할 수 있다. 특히 눈동자는 하이라이트가 중요하다. 하이라이트가 들어간 눈동자와 그렇지 않은 경우를 비교하면 차이가 더 잘 느껴진다.

※ 자세한 눈동자 채색 방법은 148쪽을 참조

하이라이트가 없음

하이라이트가 있음

눈동자에 하이라이트를 넣으면 표정에도 생동감이 넘친다.

▌ 하이라이트 레이어 위치

하이라이트는 강한 빛의 표현하되 선화나 다른 채색을 방해할 정도여서는 안 된다. 하이라이트의 레이어는 모든 선화, 채색 레이어보다 위에 위치하는 것이 좋다.

소재로 패턴 그리기

CLIP STUDIO PAINT에서는 이미지 소재에서 패턴을 쉽게 추가할 수 있다. 다음은 [소재] 팔레트에 있는 소재를 붙여 넣고 변형하면서 가다듬는 방법을 소개한다.

소재 패턴 사용하기

[소재] 팔레트에는 다양한 이미지 소재가 있는데, CLIP STUDIO의 [소재 찾기]에서도 다운로드할 수 있다. 먼저 이미지 소재를 써서 패턴 추가하는 과정을 확인하자.

TIPS [소재] 팔레트 표시 방법

초기 상태의 화면에서 [소재] 팔레트는 아이콘으로 나열되어 있다. 아이콘을 클릭하면 각자에 해당하는 내용이 표시된다.

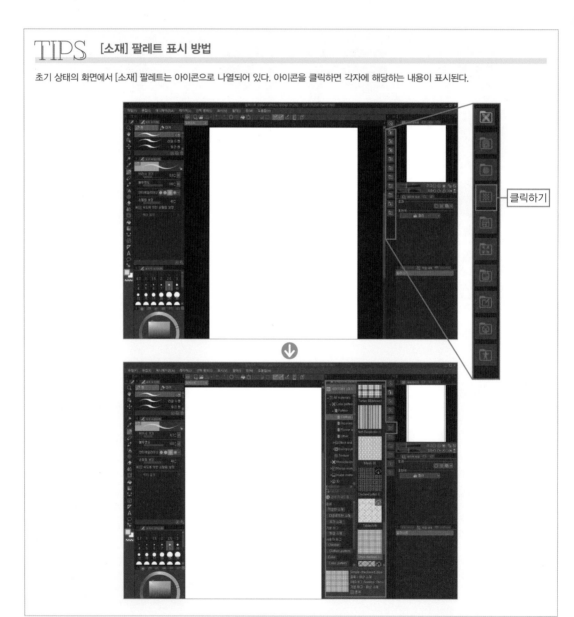

▌ 메쉬 변형으로 패턴 맞추기

다음은 [메쉬 변형]이라는 변형 방식을 사용해 패턴 소재를 붙여넣어 모양을 가다듬는 과정이다.

1 [소재] 팔레트 ➡[Color pattern] ➡[Pattern] ➡[Clothes pattern]을 선택해 드래그 앤 드롭으로 캔버스에 붙여넣기 한다.

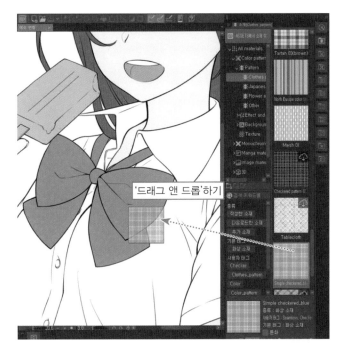

TIPS **[레이어] 팔레트에 드래그 앤 드롭**

소재는 기본적으로 캔버스 창에 드래그 앤 드롭해 붙여넣기하지만, [레이어] 팔레트로 드래그 앤 드롭해 원하는 레이어에 붙여넣기 하는 방법도 있다.

레이어에 '드래그 앤 드롭'하기

2 [레이어] 팔레트에서 이미지 소재를 붙여넣기 한 레이어를 밑색 레이어 위로 이동시키고 [아래 레이어에서 클리핑]한다.

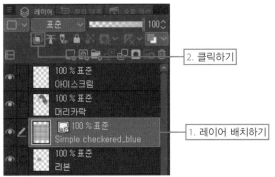

3 소재의 크기를 조정한다. [조작] 도구 ➡[오브젝트]에서 소재를 확대 · 축소 · 회전할 수 있다.

오브젝트

4 이미지 소재 레이어는 메쉬 변형이 불가능하므로 [레이어] 메뉴 ➡ [래스터화]를 선택한다.

선택하기

Keyword

래스터화

특수한 레이어를 표준 레이어(래스트 레이어)로 변환하는 것을 가리켜 [래스터화]라고 한다.

5 [선택 범위] 도구 ➡ [직사각형 선택]으로 패턴을 둘러싸듯 선택 범위를 만든다.

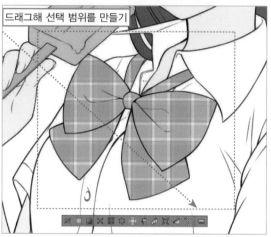

드래그해 선택 범위를 만들기

Point

이미지 소재는 [아래 레이어에서 클리핑]했기에 리본 영역에만 나타나는데 사실은 캔버스 전체에 적용되어 있다. 선택 범위를 만들지 않으면 화면 전체가 메쉬 변형의 영역에 포함되므로 생각한 이미지대로 완성되지 않을 수 있다.

6 [편집] 메뉴 ➡ [변형] ➡ [매쉬 변형]을 선택한다. 격자 모양의 가이드를 움직여 이미지를 다양한 모양으로 변형시킨다.

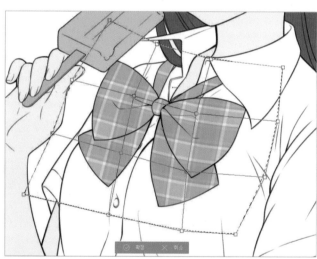

격자점 수는 [도구 속성] 팔레트에서 변경할 수 있음

7 리본의 위아래 패턴이 연결되어 있으므로 잘 조정한다.
[레이어] 메뉴 ➡ [레이어 복제]를 선택해 패턴 레이어를 복사한다.

선택하기

8 복사한 레이어를 선택하고 [레이어 이동] 도구로 이동시킨다.

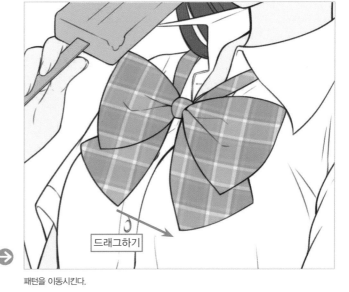

드래그하기

패턴을 이동시킨다.

2. 선택하기 3. 선택하기

9 [레이어] 팔레트에서 [레이어 마스크 작성]을 선택해 레이어 마스크를 만들고 [지우개] 도구로 리본을 제외한 부분을 마스크한다.

2. 레이어 마스크 만들기
레이어 마스크 작성

위치를 이동시킨 복제 레이어 패턴

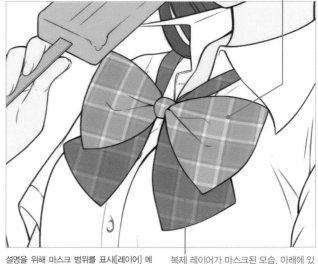

1. 선택하기

3. 레이어 마스크가 만들어진 모습

설명을 위해 마스크 범위를 표시([레이어] 메뉴 ➡ [레이어 마스크] ➡ [마스크 범위 표시])했다.

복제 레이어가 마스크된 모습. 아래에 있는 레이어의 패턴이 표시됨

TIPS 투명색+[채우기] 도구

투명색을 선택하고 [채우기] 도구 ➡ [다른 레이어 참조]에서 마스크하는 방법도 있다.

1. 선택

2. 선택

3. 선택

다른 레이어 참조

클릭하기

마스크됨

선화 레이어를 참조 레이어로 설정해 오른쪽 그림과 같이 [다른 레이어 참조]를 설정하면 선화만 참조할 수 있어 편리하다.

다른 레이어 참조

✓ 인접 픽셀 선택
✓ 틈 닫기
색의 오차　　　　　　10.0
✓ 영역 확대/축소　　　10
복수 참조
참조처
벡터의 중심선에서 채색 중지
불투명도　　　　　　100
✓ 안티에일리어싱

[편집 레이어를 참조하지 않음]

선택한 패턴 레이어를 참조하면 패턴 컬러를 기준으로 마스크되기 때문에 [편집 레이어를 참조하지 않음]을 클릭했다.

10 패턴이 완성되었다.

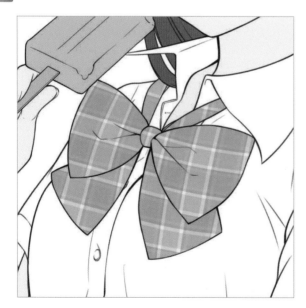

3-19 패턴 그리기

이번에는 펜으로 패턴을 그려 보자. 손으로 그린 패턴은 나름의 멋이 있고 다른 컬러와도 잘 어우러지니 간단한 패턴이라면 손으로 그리는 것도 좋다.

● 선 복사하기

여기서는 치마를 예시로 패턴을 넣는 과정을 설명한다.

1 신규 레이어를 만들고, [펜] 도구 ➡ [G펜] 브러시로 선을 그린다.

치마 모양에 따라 선을 그리자.

2 [레이어] 메뉴 ➡ [레이어 복제]로 선을 복사한다.

선택하기

3 복사한 선 레이어를 [레이어 이동] 도구로 이동시킨다. 레이어 복사와 이동을 반복하면서 네 개의 선을 만든다.

4 신규 레이어를 만들고 세로 선을 네 개 그린다.

5 [레이어] 메뉴 ➡[레이어 복제]로 4번의 선을 복사한다.

6 [편집] 메뉴 ➡[변형] ➡[확대 · 축소 · 회전]을 선택하고 치마 모양에 맞춰 각도를 만든다.

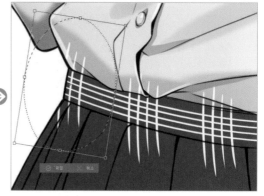

7 레이어 수가 늘어났으므로 선 레이어들을 정리한다. 세로 선은 [패턴 세로 선], 가로 선은 [패턴 세로 선]으로 이름을 변경한다.
[패턴 세로 선]과 [패턴 가로 선] 레이어는 각각 [아래 레이어에서 클리핑]해 치마 밑색 레이어와 클리핑한다. 블라우스 방향으로
튀어나온 선이 사라지는 것을 확인할 수 있다.

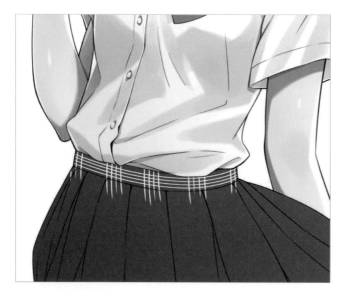

8 남은 부분은 [지우개] 도구로 삭제한다.

9 선을 계속해서 추가한다. [패턴 세로 선] 레이어에 세로 선을
그린다.

10 신규 레이어를 만들고 [패턴 가로 선] 레이어에 가로 선을 넣
는다. 선은 치마 주름에 따라 자연스레 어긋나게 되므로 천의
면적을 의식하면서 [G펜] 브러시로 선을 그어 나간다.

11 패턴이 너무 강한 느낌이라면 레이어의 불투명도를 낮춰 농도를 조정한다.
이렇게 치마 패턴이 완성되었다.

3-20 덧칠하기 <눈동자>

여러 장의 레이어를 사용하면 채색의 밀도를 높일 수 있다. 샘플 중 눈동자 레이어 구성을 보면서 지금까지 설명한 밑색과 그라데이션, 하이라이트 등이 어떻게 겹쳐져 있는지 확인해 보자.

● 눈동자 레이어의 구조

샘플 파일의 [눈동자] 레이어 폴더는 다음과 같이 구성되어 있다. 눈동자는 일러스트 중에서도 특히 눈에 띄는 부위이므로 자세히 묘사한다. 작은 부위이지만 레이어 수가 금세 늘어나니 따로 레이어 폴더를 만들어 관리하면 좋다.

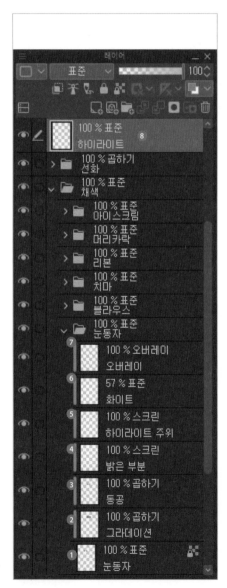

샘플

❶ [눈동자]
밑색 레이어다.

❷ [그라데이션]
위로 갈수록 어두워지는 그라데이션 효과를 줬다.

부드러움

[에어브러시] ➡ [부드러움] 브러시(크기: 100~200)로 그라데이션을 표현한다.

❸ [동공]

[동공] 레이어에는 동공. 눈동자의 어두운 부분을 그린다. 컬러가 더 어두워지도록 합성 모드를 [곱하기]로 설정한다.

도구 팔레트 보조 도구 팔레트

샘플처럼 깔끔하게 채색하고 싶다면 [펜] 도구를 추천한
다. 여기서는 [채우기 펜] 브러시([안티에일리어싱]을 [중]
으로 설정)를 사용했다.

❹ [밝은 부분]

눈동자에 비치는 빛을 그린다. 합성 모드를 [스크린](아래 레이어와 색을 밝게 합성하는 설정)으로 설정했으므로 채색한 부분이 밝아
진다.

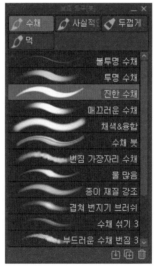

도구는 [붓] 도구 ➡[진한 수채] 브러시를 사용했다.

❺ [하이라이트 주위]

하이라이트의 빛이 번진 것처럼 표현한다. ❽의 하이라이트를 그린 다음에 그린다.

[에어브러시] 도구 ➡ [부드러움] 브러시(크기: 20~30)로 하이라이트 아래에 그렸다. 합성 모드는 색이 더욱 밝아지도록 [스크린]으로 설정했다.

❻ [화이트]

화이트 컬러로 희미한 빛을 추가한다. 카메라 렌즈에 빛이 찍힐 때를 떠올리며 눈동자의 투명한 느낌을 높여주자.

 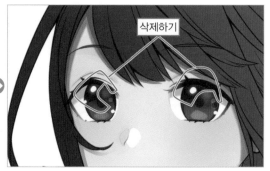

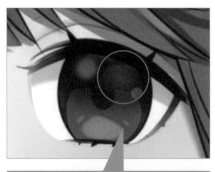

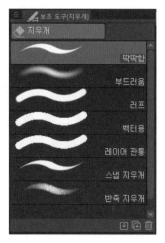

그림 부분

[에어브러시] ➡ [부드러움] 브러시(크기: 30~40)로 채색하고, [지우개] 도구 ➡ [딱딱함]이나 [부드러움]으로 다듬는다. 마지막으로 레이어의 불투명도를 낮춰 농도를 조정한다.

❼ [오버레이]

합성 모드를 [오버레이]로 설정한 레이어로 색감을 더한다. [오버레이]는 밝은 색을 밝게, 어두운 색은 어둡게 합성한다. 컬러가 선명해지므로 색감을 더하고자 할 때 사용한다.

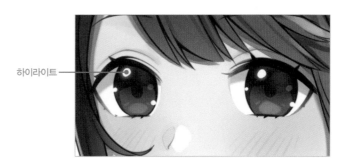

그림 부분

❽ [하이라이트]

하이라이트는 [선화] 레이어 위에 만든다.

하이라이트 ────

3

디
지
털
작
화
의

기
본

TIPS 레이어의 전체적인 구조

위에 표시되는 레이어일수록 팔레트 상단에 위치한다.
따라서 피부 레이어 위에 옷, 머리카락 레이어 등이 위치하게 된다.
교복 리본은 옷 위에 배치한다.

3-21 덧칠하기 <머리카락>

샘플의 머리카락 레이어 구성과 각 레이어에 무엇이 그려져 있는지 확인해 보자. 합성 모드를 사용해 밝기, 색상을 조정한다는 점에도 주목할 필요가 있다.

● 머리카락 레이어의 구조

샘플 파일의 [머리카락] 레이어 폴더는 다음과 같이 구성되어 있다.

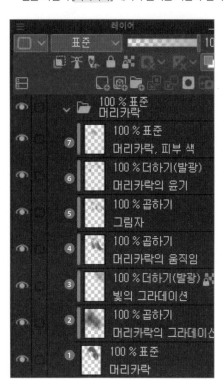

샘플

❶ [머리카락]
머리카락의 밑색이다.

❷ [머리카락의 그라데이션]
광원의 위치에 따라 그림자가 생기는 부분에 어두운 그라데이션
을 넣는다.

❸ [빛의 그라데이션]
빛이 닿는 부분에 밝게 그라데이션을 넣는다. 샘플에서는 강한
햇살을 표현하고자 매우 밝은 그라데이션을 사용했다. 합성 모
드를 [더하기(발광)]로 하면 컬러가 매우 밝게 합성된다.

❹ [머리카락의 움직임]
머리카락이 흩날리는 모양대로 브러시를 사용해 그린다.

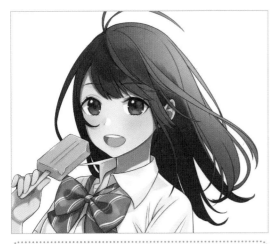

샘플에서는 [붓] 도구 ➡ [진한 수채] 브러시를 사용했다. 필압으로 농담을
표현하면서 ❺의 그림자보다 흐린 컬러로 채색한다(순서상으로는 ❺의 레
이어 작업이 먼저다).

❺ [그림자]
그림자를 넣었다.

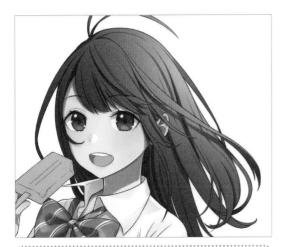
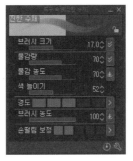

그림자는 [붓] 도구 ➡ [진한 수채] 브러시로 채색한다.

❻ [머리카락의 윤기]

머리카락의 윤기(반사광)를 표현했다. 이 레이어도 ❸과 마찬가지로 [더하기(발광)]로 설정했기 때문에 매우 밝은 컬러로 완성
된다.

그리기색은 브라운 계열(R:
173, G: 115, B: 76)을 사용했
다. 하지만 [더하기(발광)] 레
이어에서 그렸기 때문에 아
래 레이어 컬러와 밝게 합성
되면서 옐로에 가까워졌다.

[붓] 도구 ➡ [진한 수채] 브러시를 사용했다.

TIPS 다른 합성 모드 적용하기

[머리카락의 윤기] 레이어의 합성 모드를 [스크린]으로 변경하면 밝
기를 낮출 수 있다.
원하는 완성 이미지에 맞게 합성 모드를 선택하도록 하자.

❼ [머리카락, 피부 색]

이 레이어에서는 [에어브러시] 도구 ➡[부드러움] 브러시로 피부색과 피부 주변의 머리카락 컬러가 어우러지게 만든다. 캐릭터의 피부가 훨씬 화사해 보이는 효과가 있다.

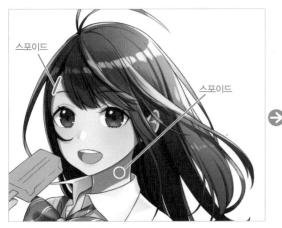

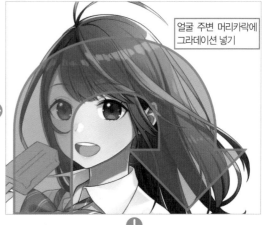

얼굴 주변 머리카락에
그라데이션 넣기

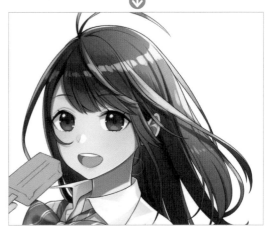

그리기색은 피부 색에서 [스포이드] 도구로 추출한다.

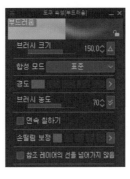

[부드러움] 브러시의 크기는
'150~200px' 정도로 설정한다.

PRO　EX

3-22 덧칠하기 〈피부〉

이번에는 피부 채색 레이어를 보면서 피부를 어떻게 채색했는지 확인하자. 레이어는 보통 밑색 레이어, 그림자 레이어, 어두운 그림자 레이어, 반사광 레이어 등으로 구성된다. 아래에 소개하는 샘플에서는 여러 레이어에 그라데이션 효과를 적용했다.

● 피부 레이어의 구조

샘플 파일의 [피부] 레이어 폴더는 다음과 같이 구성되어 있다. 매끄러운 피부를 표현하기 위해 그라데이션 효과를 여러 번 주었다. 밑색보다 어둡거나 진한 컬러로 표현하고픈 레이어는 합성 모드를 [곱하기]로, 밝은 컬러로 표현하고픈 레이어는 [스크린]으로 설정했다.

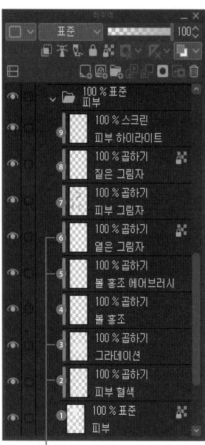

그라데이션

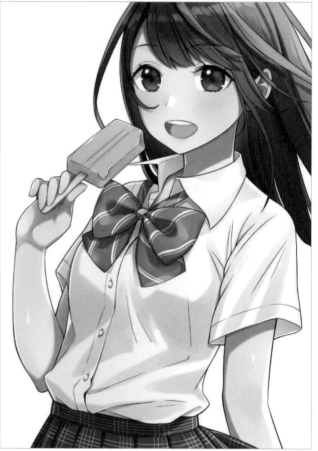

샘플

❶ [피부]

피부 밑색을 옅은 페일 오렌지(R: 255, G: 240, B: 255) 컬러로 빼곡하게 칠한다.

❷ [피부 혈색]

그라데이션으로 피부 혈색을 표현한다. 볼, 팔꿈치, 손가락 등 혈색이 드러나는 부분을 중심으로 표현한다.

그리기색은 [컬러 슬라이더] 팔레트에서 설정하는데, 밑색에서 색조 링을 붉은 방향으로 조금 이동시켜 채도를 약간 높인 연한 핑크(R: 255, G: 230, B: 210)를 사용한다. 합성 모드를 [곱하기]로 설정한 뒤 채색한다.

❸ [그라데이션]

그림자 부분에도 피부와 같은 계열의 컬러로 그라데이션을 살짝 넣는다. 피부의 밑색과 같은 컬러이지만 합성 모드를 [곱하기]로 설정하면서 훨씬 어둡게 표현되었다.

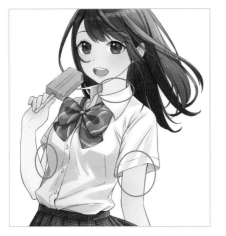

부드러움

[에어브러시] 도구 ➡ [부드러움] 브러시, 크기는 '100~150px'로 설정했다.

❹ [볼 홍조]
볼에 홍조를 표현한다. 이 레이어는 채색의 마무리 단계에 만든다.

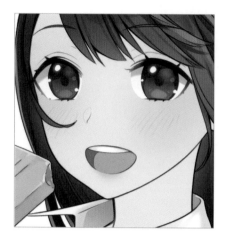

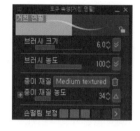

도구는 [연필] 도구 ➡ [거친 연필]
브러시(크기: 6px 정도)를 사용
했다.

❺ [볼 홍조 에어브러시]
[에어브러시] 도구 ➡ [부드러움] 브러시로 볼의 홍조를 표현했다. 이 레이어도 ❹와 마찬가지로 마무리 단계에서 추가한다.

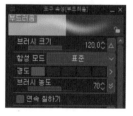

❻ [옅은 그림자]
[그라데이션] 레이어보다 약간 어두운 그림자의 그라데이션을 넣는다.

그라데이션과 동일한 [에어브러시] ➡ [부드러
움] 브러시를 사용했다.

❼[피부 그림자]

선명한 그림자를 넣었다.

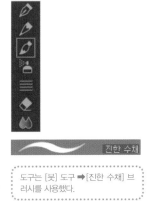

도구는 [붓] 도구 ➡[진한 수채] 브
러시를 사용했다.

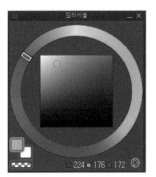

그림자의 그리기색은 옅은 브라운인데, 합성
모드 [곱하기]를 적용한 레이어에 채색하면
서 [피부 그림자]보다 짙어졌다.

❽ [짙은 그림자]

가장 어두운의 그림자를 표현했다.

짙은 그림자의 그리기색도 옅은 브라운 컬
러다. [곱하기]로 설정해 채색 부분이 아래
컬러보다 짙어졌다.

❾ [피부 하이라이트]

합성 모드를 [스크린]으로 설정하고 밝은 반사광을 그려 넣었다.

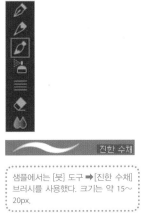

샘플에서는 [붓] 도구 ➡[진한 수채]
브러시를 사용했다. 크기는 약 15~
20px.

그리기색은 옅은 옐로(R: 255, G: 244, B: 207)
로 설정했다.

3-23 덧칠하기 〈옷〉

옷은 셔츠, 바지, 치마 등 대부분 아이템이 나뉘어 있으므로 각 아이템별로 레이어 폴더를 만들어 두면 관리하기 편하다. 샘플에서는 리본이나 치마에 패턴을 그려 넣은 레이어가 있다.

● 블라우스 레이어의 구성

샘플 파일의 [블라우스] 레이어 폴더는 밑에서부터 밑색, 그라데이션, 그림자, 반사광의 하이라이트 순으로 되어 있다.

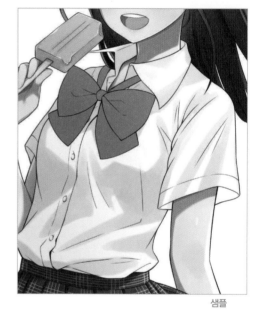

샘플

❶ [블라우스]
블라우스의 밑색이다.

❷ [그라데이션]
희미하게 그라데이션을 그려 넣었다.

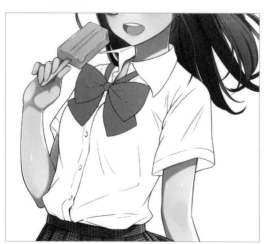

그라데이션을 추가하면 난소로운 밑색에 투명한 느낌이 더해신다.

❸ [그림자]

그림자를 넣어 주름을 표현했다.

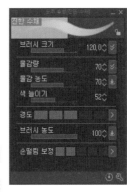

[붓] 도구 ➡ [진한 수채] 브러시로
농담을 표현하면서 채색했다.

❹ [짙은 그림자]

[그림자] 레이어에 짙은 그림자를 그려 넣었다.

[부드러움] 브러시로 지워 그라데이션으로 표현

[펜] 도구 ➡ [채우기 펜], [G펜] 브러시로 깔끔하게 그린 뒤, [에어브러시] 도구 ➡ [부드러움] 브러시(투명색)를 사용해 일부를 지워 나간다.

❺ [하이라이트]

이 레이어에는 밝은 부분을 추가해 입체감을 준다.

● 치마 레이어의 구성

[치마] 레이어 폴더에는 패턴 레이어인 ❸, ❹위에 그림자 레이어 ❺, ❻이 있다.

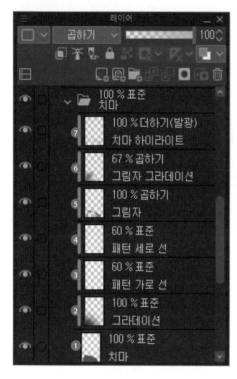

샘플

❶ [치마]
치마 밑색이다.

❷ [그라데이션]
그라데이션을 추가했다.

❸ [패턴 가로 선]
치마의 가로 방향 선 패턴이다.

❹ [패턴 세로 선]
치마의 세로 방향 선 패턴이다.

❺ [그림자]
[붓] 도구 ➡ [진한 수채] 브러시로 치마에 그림자를 그려 넣는다.

❻ [그림자 그라데이션]
채색을 마무리할 때 주름과 전체적인 그림자를 합성 모드의 [곱하기]가 적용된 레이어로 합쳤다.

그림 부분

[붓] 도구 ➡ [진한 수채] 브러시를
크게('300px' 정도) 설정해 채색했다.

❼ [치마 하이라이트]
강한 빛을 표현하기 위해 밝은 반사광을 추가했다.

그림 부분

합성 모드의 [더하기(발광)]를 적용
하고 [붓] 도구 ➡ [투명 수채] 브러
시로 그렸다.

● 리본 레이어의 구성

블라우스에 맨 [리본]의 레이어 폴더는 치마와 마찬가지로 패턴 레이어 위에 그림자 레이어가 있다.

샘플

❶ [리본]
리본 밑색이다.

❷ [그라데이션]
그라데이션을 추가했다.

❸ [패턴 화이트]
화이트 컬러의 선 패턴을 그렸다.

패턴은 리본 모양에 맞춰 그린다. [펜] 도구 ➡ [G펜] 브러시를 사용한다.

❹ [패턴 핑크]
핑크 컬러의 선 패턴을 그렸다. [패턴 화이트] 레이어와 같은 도구를 사용해 그렸다.

❺ [그림자]
합성 모드를 [곱하기]로 설정하고 그림자를 넣었다.

❻ [그라데이션 그림자]
희미한 그림자를 추가해 리본의 풍성한 느낌을 살렸다.

그림 부분

부드러움

[리본] 레이어와 [그라데이션 그림자] 레이어를 제외한 리본 레이어는 비표시했다. [에어브러시] ➡ [부드러움] 브러시를 사용했다.

❼ [리본 광택]

합성 모드를 [스크린]으로 설정하고 반사광을 넣었다.

TIPS **브러시로 광택 표현하기**

[붓] 도구 ➡ [채색&융합] 브러시로 희미한 반사광을 그린 뒤 [붓] 도구 ➡ [진한 수채] 브러시로 강한 반사광을 추가하면 광택을 표현할 수 있다.

TIPS **같은 그리기색으로 빛과 그림자 표현하기**

❺~❼은 같은 블루(R: 80, G: 146, B: 194) 컬러를 그리기색으로 사용했다.
❺~❻은 합성 모드가 [곱하기]이므로 컬러가 어두워지며, ❼은 합성 모드가 [스크린]이므로 밝게 표현된다.

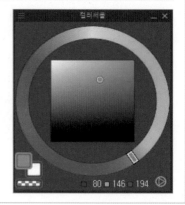

3-24 선화에 컬러 넣기

선화 일부에 컬러를 입히면 주변 컬러와 어우러지게 할 수 있다. [아래 레이어에서 클리핑]을 활용하면 간단하다. 선화가 너무 눈에 띌 때 사용할 수 있는 유용한 테크닉이다.

3
디지털 작화의 기본

● 피부 색 추가하기

눈동자 주변의 선화에 피부색을 섞는다.

1 컬러를 입히려는 선화 레이어 위에 신규 레이어를 만들고, [아래 레이어에서 클리핑]을 클릭한다.

눈, 코, 입, 속눈썹 등을 그린 [표정] 레이어 위에 레이어를 만들었다.

2 [에어브러시] 도구 ➡ [부드러움] 브러시로 그린다. 선화 컬러가 바뀌었다.

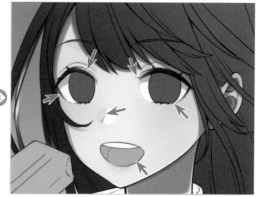

브러시 크기는 12px 정도, 그리기색은 브라운(R: 124, G: 68, B: 36)이다.

3 밸런스를 확인해 브라운 컬러가 짙은 부분은 [에어브러시] 도구로 블랙 컬러를 채색하면 완성이다.

부드러움

선화만 표시했을 때.

\mathbb{TIPS} 선 색을 그리기색으로 변경하기

[편집] 메뉴 ➡[선 색을 그리기색으로 변경]을 선택해 선택한 레이어의 그림 부분(불투명 부분) 컬러를 설정 중인 그리기색으로 변경한다.
선화를 다른 컬러로 설정하고 싶을 때 유용한 방법이다.

선택하기

[퀵 액세스] 팔레트

[퀵 액세스] 팔레트는 자주 사용하는 도구와 메뉴 기능 등을 아이콘으로 배치할 수 있다. 취향에 맞게 커스터마이즈해 사용하기 편하게 해 두자.

세트 작성과 삭제

내용이 다른 [세트]를 여러 개 만들 수 있어 용도에 따라 분리해 두면 편리하다. 세트는 메뉴 표시에서 작성과 삭제가 가능하다.

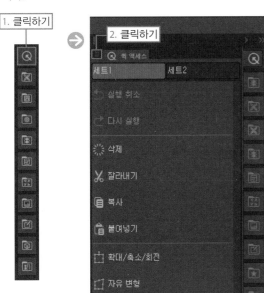

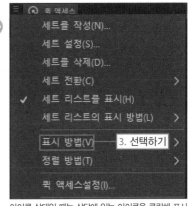

아이콘 상태일 때는 상단에 있는 아이콘을 클릭해 표시한다.

도구 추가

도구를 추가할 때는 [보조 도구] 팔레트에서 원하는 도구를 드래그하면 된다.

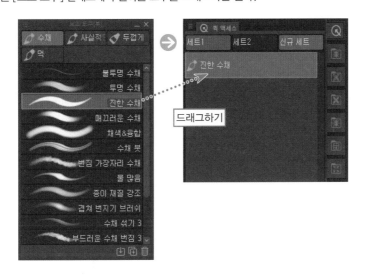

기능 추가

[퀵 액세스 설정]을 선택하면 나타나는 대화상자에서 메뉴 기능을 추가할 수 있다.

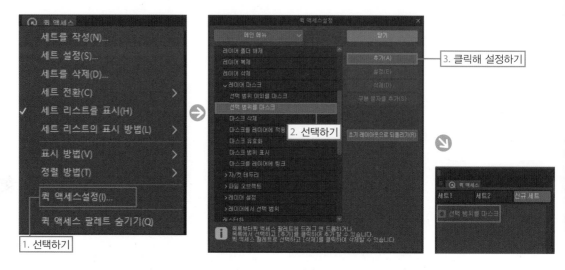

그리기색 추가

팔레트 위에서 오른쪽 마우스를 클릭해 [그리기색을 추가]를 선택하면 그리기색 추가를 할 수 있다.

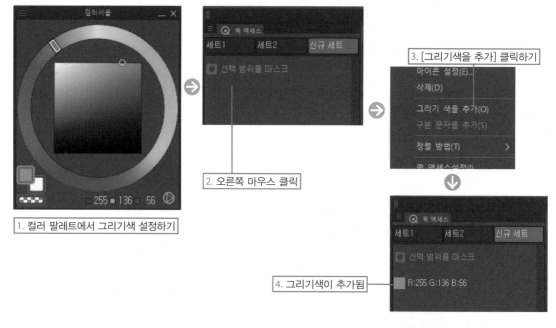

■ 정렬하기

아이콘 위치를 변경할 때는 Ctrl 키를 누르면서 드래그한다.

4장

마무리 테크닉

4-1 색조 보정

일러스트의 채도와 대비를 바꾸고 싶다면 색조를 보정하면 되는데, 색조 보정 방법은 다양하니 각각의 설정 방법을 알아두도록 하자.

● 색조 보정 레이어

색조 보정 레이어는 아래 레이어의 색조를 보정하는 레이어다. [레이어] 메뉴 ➡[신규 색조 보정 레이어]에서 색조를 보정하는 방식을 선택해 만든다. 보정을 한 이후에도 설정을 수정하거나 무효화할 수도 있어 편리하다.

표시/비표시
색조 보정 레이어를 비표시하면 보정 전 상태로 돌아감

불투명도
불투명도를 낮추면 보정 강도를 조정할 수 있음

색조 보정이 적용되는 레이어

색조 보정 레이어는 아래 레이어의 색조를 보정한다. 레이어 폴더 안에 색조 보정 레이어를 만들었다면 보정된 색조는 해당 폴더 안에 있는 레이어에만 적용된다.

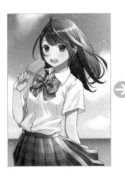

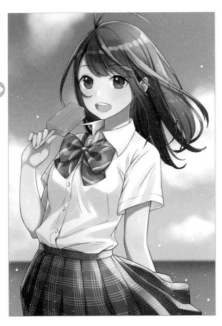

색조 보정 레이어를 제일 위에 배치하면 모든 레이어에 보정된 색조가 적용됨

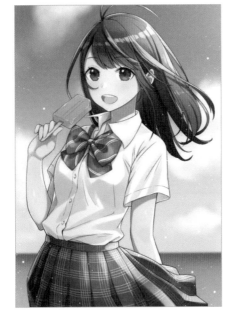

레이어 폴더 안에 색조 보정 레이어를 만들었다면 그 안에 있는 레이어에만 보정된 색조가 적용됨

마무리 테크닉

▌재설정

[레이어] 팔레트에서 색조 보정 레이어의 섬네일을 더블 클릭하면 대화상자가 표시되는데, 여기서 색조 보정을 다시 설정할 수 있다.

TIPS [편집] 메뉴에서 색조 보정하기

색조 보정은 [편집] 메뉴 ➡ [색조 보정]을 통해서도 할 수 있는데, 이 기능은 편집 레이어의 색조만 조정하므로 단일 레이어나 결합 레이어를 보정할 때 사용하면 좋다.

또한 [편집] 메뉴에서 색조를 보정했다면 수정하기 어렵다. 보정 직후에 [다시 실행](단축키: Ctrl + Z)을 클릭해 작업을 되돌리는 것말고는 보정 전 상태로 돌아갈 수 없으니 주의하자.

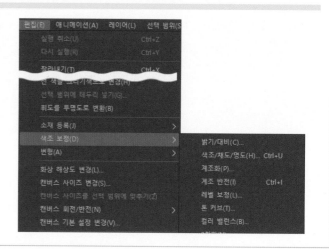

▌밝기 · 대비

[밝기]와 [대비]값은 변경 가능하다. 대비란 명암의 차이를 가리키는데 그 값이 높을수록 밝은 컬러는 밝게, 어두운 컬러는 어두워진다.

 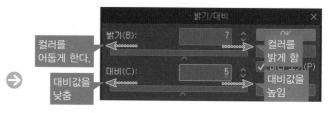

● 색조 · 채도 · 명도

[색조], [채도], [명도]값 또한 변경할 수 있다.

[색조]값을 변경하면 블루 컬러를 레드나 옐로로 바꿀 수 있다. 조그만 차이로도 색감이 크게 달라지니 주의하자.

[채도]는 컬러의 선명한 정도다.

[명도]는 그 값을 올리면 화이트 컬러, 낮추면 블랙 컬러에 가까워진다.

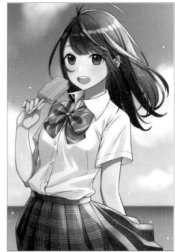

원본 이미지

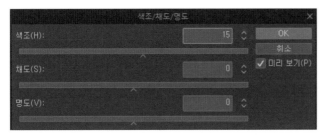

색조: 15

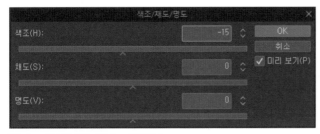

[색조]는 조금만 변경해도 색감이 크게 달라진다.

색조: −15

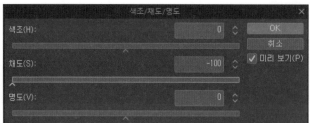

[채도]값이 가장 낮으면 모노크롬이 된다.

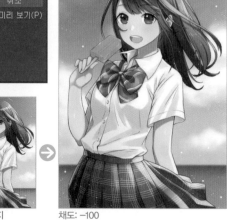

원본 이미지　　　　　채도: -100

● 레벨 보정

레벨 보정은 명암을 더욱 세밀하게 조정하고 싶을 때 사용한다. [섀도 입력], [감마 입력], [하이라이트 입력]에 해당하는 각각의 삼각형(▲)을 움직여 변경한다.

섀도 입력:
가장 어두운 컬러

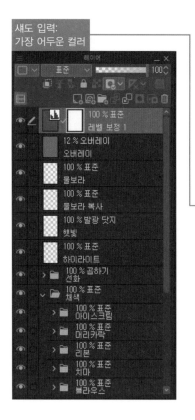

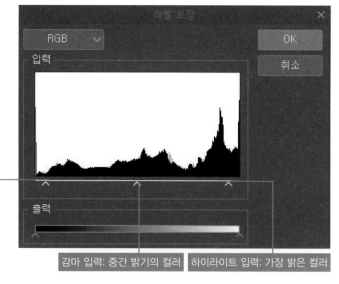

감마 입력: 중간 밝기의 컬러　　　하이라이트 입력: 가장 밝은 컬러

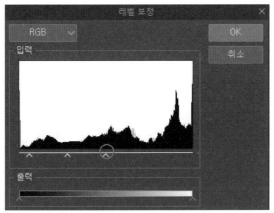

[섀도 입력]을 오른쪽으로 움직일수록 어두운 부분이 늘어난다.

[하이라이트 입력]을 왼쪽으로 움직일수록 밝은 부분이 늘어난다.

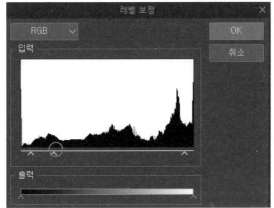

[감마 입력]만 왼쪽으로 움직이면 이미지는 밝아지지만 가장 어두운 부분은 남게 된다.

▌ 대비 조정

[섀도 입력]을 오른쪽으로, [하이라이트 입력]을 왼쪽으로 움직이면 대비값이 높아진다.

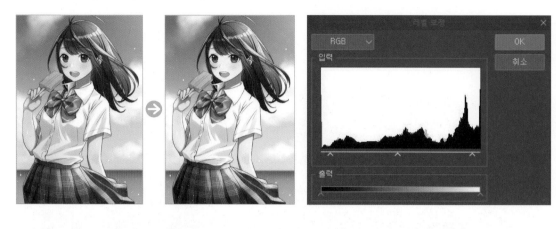

● 톤 커브

톤 커브도 레벨 보정처럼 명암을 세밀하게 조절할 수 있는 색조 보정 기능으로, 그래프를 움직여 명암을 변경한다. 그래프의 가로 축인 [입력]이 보정 전, 세로축인 [출력]이 보정 후를 가리킨다.

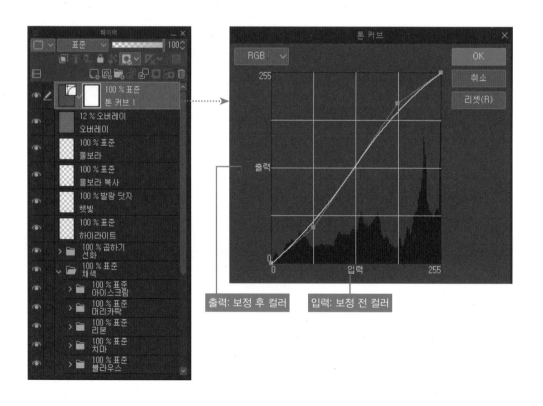

출력: 보정 후 컬러 입력: 보정 전 컬러

▌컨트롤 포인트 추가

그래프를 클릭하면 컨트롤 포인트가 추가된다.

▌컨트롤 포인트 삭제

컨트롤 포인트를 그래프 밖으로 드래그하면 삭제된다.

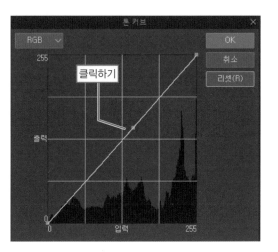 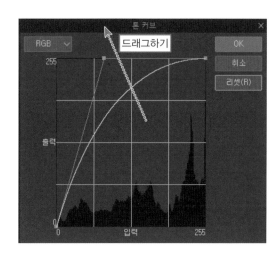

4

마무리 테크닉

▌명암 조정

컨트롤 포인트를 위로 움직이면 밝아지고 아래로 움직이면 어두워진다.

그래프는 휘어지므로 밝기가 비슷한 컬러도
동시에 보정됨

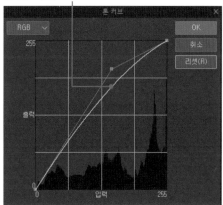

가로축이 보정 전 컬러다. 오른쪽으로 갈수록 밝은 컬러, 왼쪽으로
갈수록 어두운 컬러를 나타낸다. 그래프에 추가된 컨트롤 포인트의
위치는 '이미지에 사용된 컬러 중 약간 밝은 컬러(보정 전)'을 가리
킨다. 컨트롤 포인트를 위아래로 움직이면 약간 밝은 컬러의 명암
이 바뀐다.

▍ 대비 조정

1 그림처럼 컨트롤 포인트를 세 개 추가한다.

컨트롤 포인트 추가하기

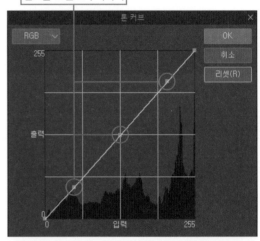

2 밝은 컬러의 컨트롤 포인트를 위로, 어두운 컬러는 밑으로 이동시키면 대비값이 커진다. 처음에는 그림처럼 완만한 S자가되도록 조정한 뒤 실물을 확인하면서 변경해 보자.

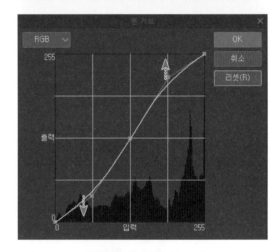

보정 전

보정 후

● 그라데이션 맵

이미지에 특정한 그라데이션을 적용할 수 있다.

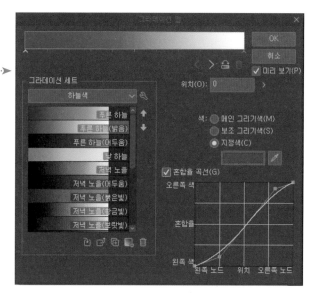

[그라데이션 맵]에서 그라데이션을 선택(더블 클릭)하면 색조가 변경된다.

흑백

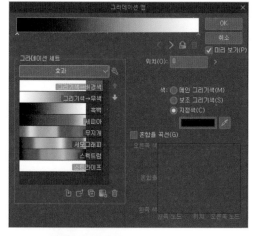

[그라데이션 맵] ➡ [효과] ➡
[흑백]을 선택했다.

흐릿한 그림자(노랑)

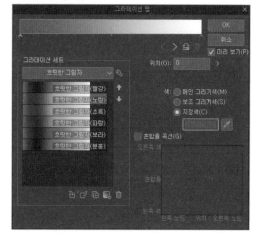

[그라데이션 세트] ➡ [흐릿
한 그림자] ➡ [흐릿한 그림
자(노랑)]을 선택했다.

마무리 테크닉

PRO EX

4-2 합성 모드에서 컬러 바꾸기

다음은 합성 모드를 설정한 레이어에 컬러를 입혀 일러스트 색감을 조정하는 방법에 대한 설명이다. 기본적으로 되도록 일러스트의 명암을 남기면서 컬러를 추가한다.

● 전체적인 색감 바꾸기

일러스트 전체를 빼곡하게 칠한 뒤 합성 모드를 [오버레이]로 설정하면 컬러가 합성된다. 여기서는 [채우기] 레이어를 사용한다.

1 [레이어] 메뉴 ➡ [신규 레이어] ➡ [채우기]를 선택한다.

선택하기

2 [색 설정] 대화상자에서 '채우기'할 컬러를 설정할 수 있다.

3 [채우기] 레이어를 만들었다.

4 합성 모드를 [오버레이]로 설정한다. 컬러의 강도는 [레이어] 팔레트의 불투명도로 조정할 수 있다. 일러스트와 잘 어우러지도록 색감을 조정하면 완성이다.

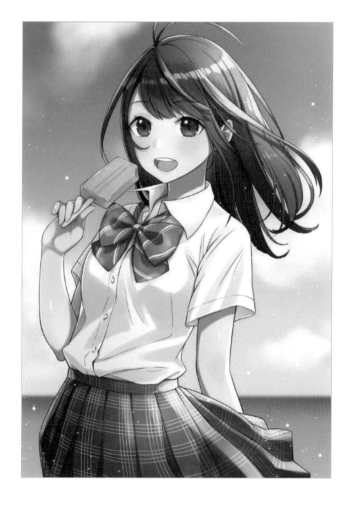

▌ 기타 합성 모드

　[오버레이]를 적용한 샘플과 다른 합성 모드를 적용한 것을 비교해보자.

[오버레이] (불투명도: 30)

[하드 라이트] (불투명도: 30)

[하드 라이트]는 [오버레이] 샘플에 비해 적용한 컬러의 느낌이 남아있다.

[곱하기] (불투명도: 30)

컬러를 어둡게 합성하는 [곱하기]는 일러스트의 명도를 낮춘다.

[색조] (불투명도: 100)

[색조] 모드는 아래 레이어의 명암을 남기면서 합성 모드가 설정된 레이어의 색조를 사용하므로, 일러스트의 색조가 크게 바뀐다.

TIPS　[채우기] 레이어의 설정

[채우기] 레이어는 아이콘을 클릭하면 [색 설정] 대화상자가 나타난다. 여기서 컬러를 변경할 수 있다.

아이콘
더블 클릭하기

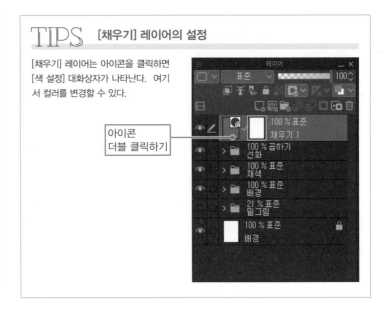

TIPS 그라데이션 레이어

[채우기] 레이어 대신 그라데이션 레이어를 사용할 수도 있다.

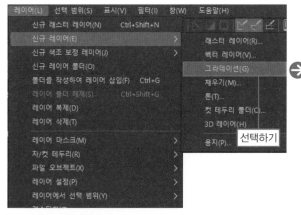

[레이어] 메뉴 ➡[신규 레이어] ➡[그라데이션]으로 그라데이션 레이어를 만든다.

[레이어] 팔레트에서 그라데이션 레이어를 선택한 다음, [조작] 도구 ➡[오브젝트]를 선택하면 [도구 속성] 팔레트에서도 그라데이션 레이어 설정을 변경할 수 있게 된다.

 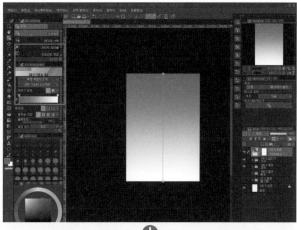

서브 컬러
메인 컬러

[오브젝트] 도구에서 그라데이션 레이어를 선택한다. 이 상태에서 컬러 아이콘의 메인 컬러와 서브 컬러를 바꾸면 그라데이션 레이어의 컬러가 바뀐다.

● 부분적으로 색감 더하기

[에어브러시] 도구 ➡[부드러움] 브러시를 사용해 부분적으로 색감을 더할 수 있다.

그림 부분

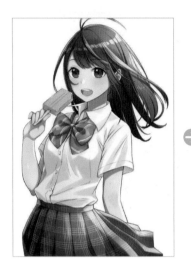

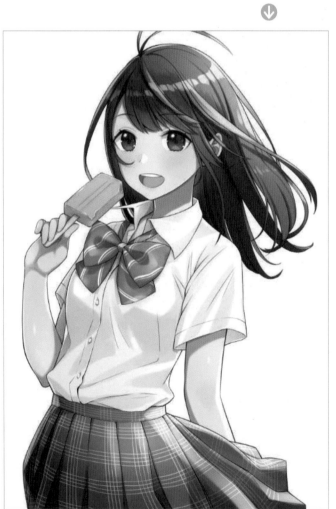

합성 모드는 오버레이

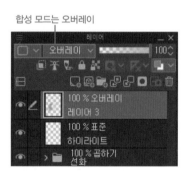

 PRO **EX**

4-3 합성 모드에서 빛 효과 더하기

컬러를 밝게 합성하는 합성 모드를 사용해 빛의 효과를 추가해 보자. 그라데이션이나 흐린 일러스트에 합성 모드만 설정하면 된다.

4

마무리 테크닉

● 햇빛 추가하기

여기서는 햇빛이 내리쬐는 듯한 효과를 추가해 보기로 한다.

1 광원(여기서는 대각선)에서 빛이 내려오는 이미지를 떠올린다. 신규 레이어를 만든 뒤 [에어브러시] 도구 ➡ [부드러움] 브러시로 희미하게 색을 입힌다.

그림 부분

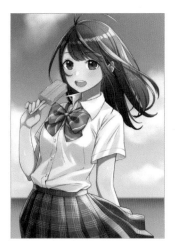

그리기색은 햇빛을 연상케 하는 희미한 옐로 컬러로 설정한다.

R: 255, G: 241, B: 186

2 합성 모드는 컬러가 밝게 합성되도록 설정한다. 여기서는 [발광 닷지]를 선택했다.

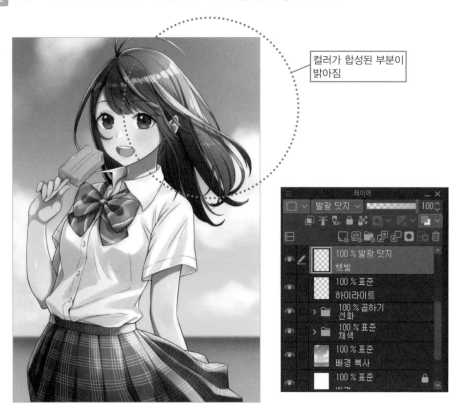

컬러가 합성된 부분이
밝아짐

기타 합성 모드

컬러를 밝게하는 다른 합성 모드와 비교해보자.

[스크린]

[스크린]을 적용하면 효과가 크게 눈에 띄지는 않는다.

[더하기(발광)]

[더하기(발광)]은 [발광 닷지]와 비슷한 밝기지만, [발광 닷지]보다 채도가 약간 낮다.

● 반사광 강조하기

반사광과 하이라이트를 더 빛나게 한다.

그림 부분

[더하기(발광)]을 적용한 레이어에 [에어브러시] ➡ [부드러움] 브러시로 반사광 주변을 채색하면 빛이 강해 보인다.

TIPS 　그리기색을 바꿔보자

[더하기(발광)]를 적용하면 매우 밝은 컬러가 합성되므로 화이트에 가깝게 변하지만 색감이 전부 사라지는 건 아니다. 이 색감은 그리기색에 따라 달라진다. 예를 들어 그리기색을 핑크색으로 설정해 [더하기(발광)] 레이어에 하이라이트를 그려 넣으면 핑크색 광원이 반사된 느낌으로 살아나는 식이다.

핑크

옐로우

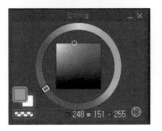

R: 248, G: 151, B: 255　　　　　R: 255, G: 254, B: 96

빛 번짐 효과 만들기

4-4

다음은 흐리기 필터를 사용해 빛이 번지는 것처럼 보이게 하는 방법(글로우 효과)에 대한 설명이다.
빛을 이용한 다양한 효과를 적용할 때 유용하다.

● [가우시안 흐리기] 활용하기

1 신규 레이어를 만들고 이름을 [물보라]로 변경한다. [에어브러시] 도구 ➡ [모래(톤 깎기용)] 브러시로 물보라가 튀는 듯한 효과를
준다.

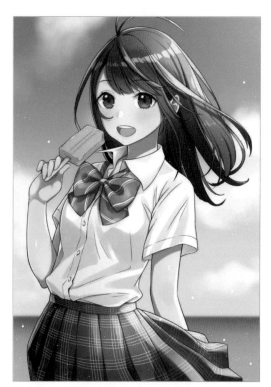

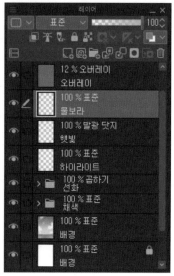

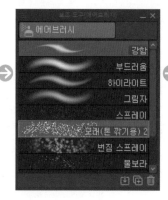

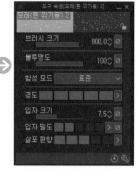

[도구 속성] 팔레트에서 [입자 밀도]를 2
로 설정하고, [입자 크기]를 7~40 사이에
서 변경하면서 랜덤으로 그려 넣는다.

2 [레이어] 팔레트에서 1의 레이어를 선택한
다. [편집] 메뉴 ➡ [복사](단축키: Ctrl + C)로
복사한 뒤, [편집] 메뉴 ➡ [붙여넣기] (단축
키: Ctrl + V)로 붙여넣기한다.
이렇게 [물보라 복사] 레이어가 완성되었다.

3 [물보라 복사] 레이어를 선택한 상태에서 [필
터] 메뉴 ➡ [흐리기] ➡ [가우시안 흐리기]를
선택한다.
[흐림 효과 범위]는 [15] 정도로 설정한다.

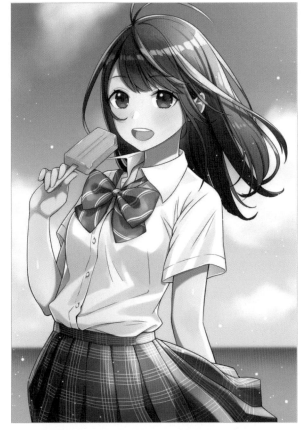

4 [물보라 복사] 레이어를 [물보라] 레이어 아래로 이동시킨다.

흐리기 효과를 준 레이어가 아래로 내려오면서 빛이 번지는 듯한 느낌을 연출하게 되었다.

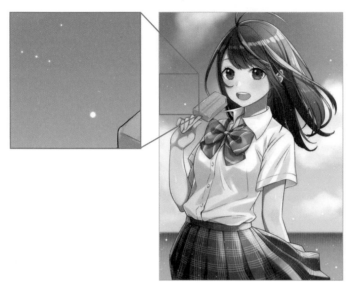

PRO EX

4-5 포커스 처리

카메라 초점을 맞추는 것을 포커스라고 한다. 일러스트에서도 흐리기 필터를 활용하면 피사체에 초점을 맞췄을 때 배경이 자연스럽게 흐려지는 사진과 같은 효과를 낼 수 있다.

4

마무리 테크닉

● 포커스 처리 순서

1 완성된 일러스트에 효과를 넣기로 한다.
[레이어] 메뉴 ➡[표시 레이어 복사본 결합]을 선택해 일러스트에 사용된 레이어를 모두 결합한다.
이 레이어 이름을 [포커스]로 바꾼다.

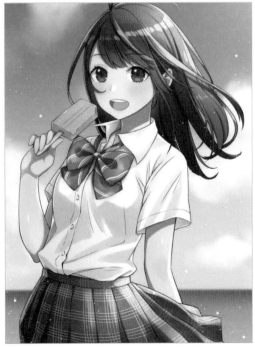

[레이어] 메뉴 ➡[화상 통합]을 통해서도 레이어를 결합할 수 있지만, [표시 레이어 복사본 결합]은 레이어 정보를 모두 남겨둔 채 결합할 수 있다.

나중에 다시 수정할 수도 있으니 레이어를 남겨두는 편이 훨씬 편리하다.

표시 레이어 복사본 결합

화상 통합

레이어를 남겨둔 채 결합 레이어를 만들 수 있다.

모든 레이어가 결합되면서 결합 전 레이어가 남지 않는다.

2 [선택 범위] 메뉴 ➡[퀵 마스크]를 선택한다. [레이어] 팔레트에 퀵 마스크 레이어가 생성된다.

3 퀵 마우스 레이어에서 [에어브러시] 도구 ➡ [부드러움] 브러시로 흐리기를 적용할 부분을 덧칠하면 빨갛게 표시되는데, 이 부분이 선택 범위가 된다.

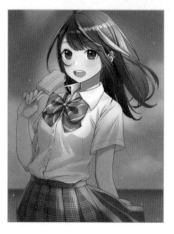

여기서는 브러시 크기를 [800px]로 설정했다. 그리기색은 아무 색이나 상관없다.
빨간 부분을 없애고 싶을 땐 투명색으로 작업하면 된다.

4 [선택 범위] 메뉴 ➡[퀵 마스크]를 클릭
하면 퀵 마스크가 해제된다.
3에서 칠한 빨간 부분이 선택 범위가
되었다.

5 [필터] 메뉴 ➡[흐리기] ➡[가우
시안 흐리기]를 선택한다.
[흐림 효과 범위]값을 설정한 뒤
[OK]를 클릭한다.

화면을 보면서 흐림 효과 범위를 설정한다.

6　일부분이 흐려지면서 얼굴에 초점이 맞은 듯한 느낌이 완성되었다.
　　[선택 범위] 메뉴 ➡ [선택 해제](단축키: Ctrl + D)를 클릭한다.

불투명도: 100

불투명도: 50

　　너무 흐리다고 생각되면 레이어의 불투명도를 낮춰서 흐림의 정도를 조정한다(불투명도를 낮추면 효과가 적용되지 않은 아래 레이어가 나타난다).

4-6 역광

역광은 일러스트에 드라마틱한 느낌을 연출할 때 자주 사용되는 조명 효과다. 모티프의 대부분이 그림자에 가려지기 때문에 캐릭터에 사용할 때는 피부나 눈동자 등의 색감이 너무 어두워지지 않도록 주의해야 한다.

● 역광 그리기

완성된 일러스트에 그림자를 넣어 역광 일러스트로 만든다.

1 신규 레이어를 만들어 채색 폴더에 클리핑한 뒤, 합성 모드를 [곱하기]로 설정한다.

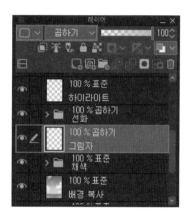

2 대략적으로 그림자를 넣는다.

 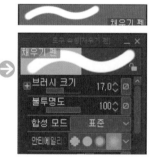

[펜] 도구 ➡ [채우기 펜] 브러시를 사용한다.

그리기색

그림자 컬러를 설정한다. 단순한 그레이 컬러가 아닌 푸른빛이 도는 컬러를 사용해야 일러스트의 선명함을 유지할 수 있다.

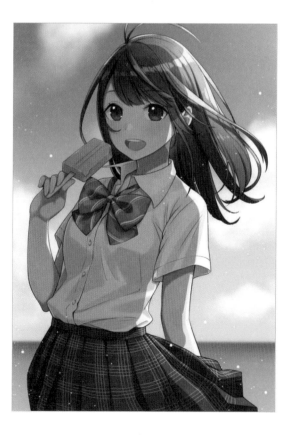

3 그림자 가장자리에 [색 혼합] 도구 ➡[흐리기] 브러시를 사용한다. 머리처럼 동그란 부위의 그림자일수록 흐리게 하는 게 좋다.

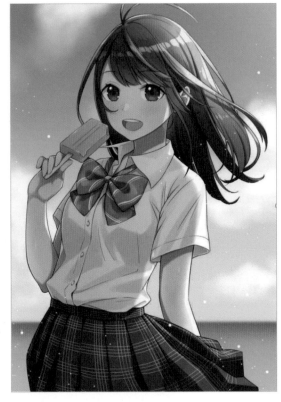

4 그림자 진하기는 레이어의 불투명도로 조정한다.

5 [에어브러시] 도구 ➡ [부드러움] 브러시(투명색)로 그림자를
조금씩 지워가면서 농담을 조절한다.

마무리 테크닉

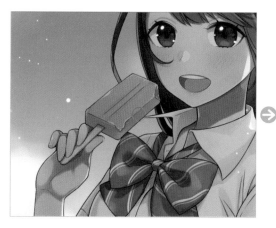

6 완성이다.

그림자를 넣으면 밝게 빛나는 부분이나 캐릭터의 윤곽이 더욱 눈에 띄게 된다.
이 또한 역광의 특징이다.

TIPS 조명 테스트

그림자를 어떻게 넣어야 할지 고민된다면 3D 데생 인형을 사용해 빛의 위치에 따라 그림자 지는 모습을 확인해 보자.

1 [소재] 팔레트 아이콘을 클릭한다.

2 [3D] ➡ [Body type]에서 3D 데생 인형을 고른다.
여기서는 [3D drawing figure–Ver. 2(Female)]을
선택했다.

3 3D 데생 인형을 캔버스에 '붙여넣기'한다.

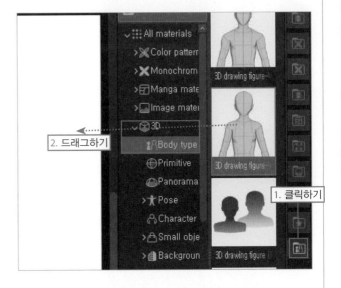

4 [보조 도구 상세] 팔레트에서 [음영] 카테고리에 있는 [광원 영향 있음]을 체크
하고, [광원] 카테고리로 들어가 구체를 드래그하며 빛의 방향을 정한다.

5 3D 데생 인형에 투영된 그림자를 참고한다.

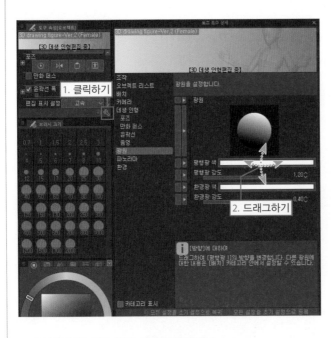

3D 데생 인형에 관한 자세한 내용은 81쪽을 참고하도록 하자.

4-7 일러스트 전체에 글로우 효과 넣기

글로우 효과는 흐리기를 적용해 밝은 부분의 빛이 번진 듯한 느낌을 주는 효과를 가리킨다. 다음은
일러스트 전체를 빛나게 하기 위한 설명이다.

● 글로우 효과의 적용 전과 적용 후 비교하기

여기서는 일러스트 전체를 빛나게 하는 방법을 설명한다.

적용 전

적용 후

● 글로우 효과의 순서

1 채색된 일러스트에서 [레이어] 메뉴 ➡[표시 레이어 복
사본 결합]으로 결합 레이어를 만들어 제일 위로 이동시
킨다.
이 레이어 이름을 [글로우]로 설정한다.

2 [글로우] 레이어에 색조 보정을 적용한다. [편집] 메뉴 ➡ [색조 보정] ➡ [레벨 보정]을 선택한다.

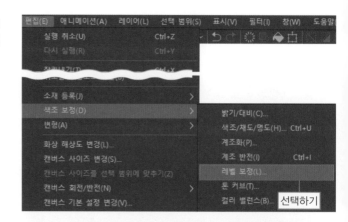

3 [레벨 보정] 대화상자에서 값을 조정한다. [섀도우 입력]과 [하이라이트 입력]의 삼각형이 가까워지게 해 대비값을 높인다. 하얀 부분이 많을수록 글로우 효과가 적용되는 범위가 넓어진다.
여기서는 글로우 적용 범위가 너무 넓어지지 않게 섀도우 입력을 오른쪽으로 많이 움직여 어두운 부분을 늘렸다.
레벨 보정에 관한 자세한 설명은 176쪽을 참고하도록 하자.

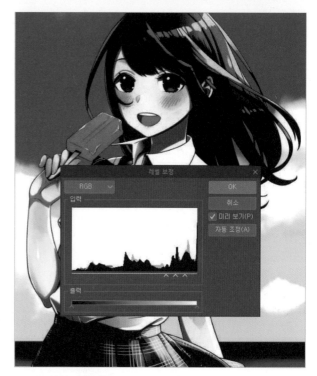

4 [필터] 메뉴 ➡ [흐리기] ➡ [가우시안 흐리기]를 선택해 이미지를 흐리게 한다.

5 합성 모드를 [스크린]으로 설정한다. 밝은 부분이 빛나는 듯한 효과가 더해진다.

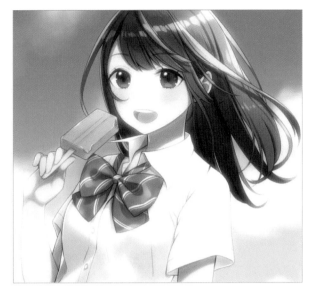

6 효과의 강도는 레이어의 불투명도로 조정하자. 조정이 끝나면 완성이다.

여기서는 [불투명도: 50]으로 설정했지만, 자연스러운 글로우 효과를 내고 싶다면 불투명도를 더 낮춰도 좋다.

4-8 색수차

'색수차'란, 사진 등에서 볼 수 있는 색 분리 현상을 가리킨다. 원래는 렌즈를 통과하면서 발생하는 현상인데, 일러스트에 포인트를 주거나 디자인적인 요소를 적용하고 싶을 때는 일부러 색 분리를 이용하기도 한다.

● 색수차의 적용 전과 적용 후 비교하기

색수차의 적용 전후를 비교해보자. 이미지를 확대하면 색이 분리된 것을 확인할 수 있다.

확대

적용 전

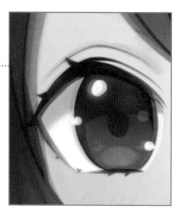

확대

적용 후

● 색수차 적용 순서

1 채색된 일러스트에서 [레이어] 메뉴 ➡[표시 레이어 복사본 결합]을 선택하면 결합 레이어가 생성된다.

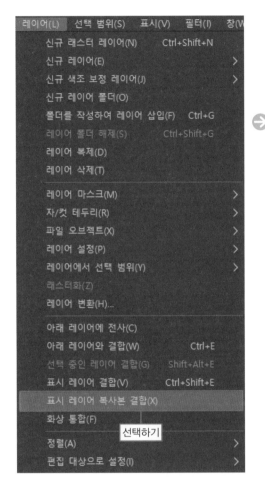

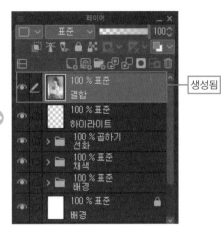

2 결합 레이어를 [복사](단축키: Ctrl + C)한 뒤 [붙여넣기]
(단축키: Ctrl + V)한다.

3 [복사](단축키: Ctrl + C) ➡[붙여넣기](단축키: Ctrl + V)
를 반복하며 세 장의 결합 레이어를 만든다.

4 2에서 만든 레이어 위에 새로운 레이어를 만들고 각각 레드(R: 255, G: 0, B: 0), 그린(R: 0, G: 255, B: 0), 블루(R: 0, G: 0, B: 255)로 채색한다.

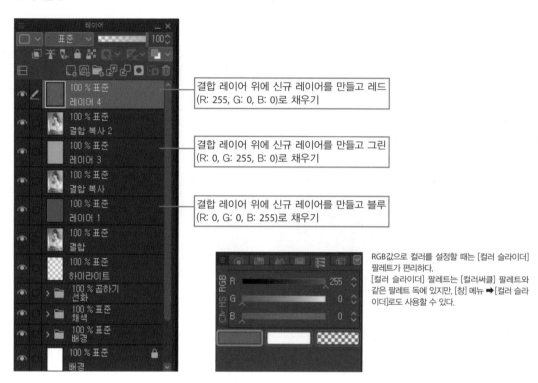

결합 레이어 위에 신규 레이어를 만들고 레드
(R: 255, G: 0, B: 0)로 채우기

결합 레이어 위에 신규 레이어를 만들고 그린
(R: 0, G: 255, B: 0)로 채우기

결합 레이어 위에 신규 레이어를 만들고 블루
(R: 0, G: 0, B: 255)로 채우기

RGB값으로 컬러를 설정할 때는 [컬러 슬라이더]
팔레트가 편리하다.
[컬러 슬라이더] 팔레트는 [컬러써클] 팔레트와
같은 팔레트 독에 있지만, [창] 메뉴 ➡[컬러 슬라
이더]로도 사용할 수 있다.

5 레드, 그린, 블루 레이어에 합성 모드 [곱하기]를 적용한다.

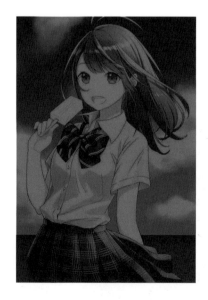

[곱하기]로 설정하기

6 [아래 레이어와 결합](단축키: Ctrl + E)으로 레드 레이어와 그 아래에 있는 레이어를 합친다. 블루, 그린 레이어도 같은 방법으로 아래에 있는 레이어와 결합시킨다.

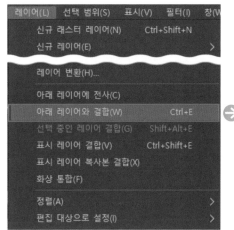 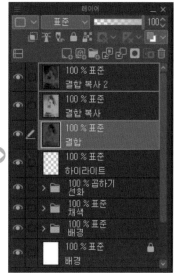

7 결합한 레이어의 합성 모드를 [스크린]으로 변경한다.

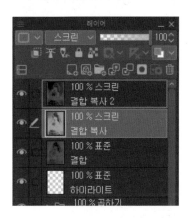

8 [레이어 이동] 도구로 위에 있는 두 결합 레이어를 위치가 어긋나도록 이동시키면 완성이다. 이미지를 확대해 보면 색이 분리되었다는 사실을 알 수 있다.

레드 레이어인 [결합 복사 2]를 선택해 [레이어 이동] 도구로 이동시킨다. 키보드의 방향키를 사용하면 위치를 미세하게 조정할 수 있다.

그린 레이어인 [결합 복사 2]를 선택해 오른쪽으로 살짝 움직인다.

선택 범위 스톡

선택 범위는 레이어로 저장할 수 있다.

선택 범위를 저장

선택 범위를 만들고 난 다음 [선택 범위] 메뉴 ➡ [선택 범위 스톡]을 선택한다.

1. 선택 범위 만들기

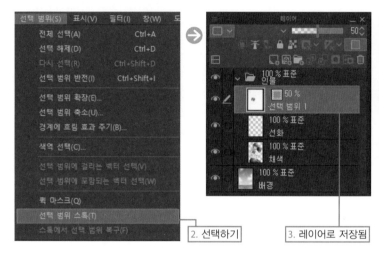

2. 선택하기

3. 레이어로 저장됨

스톡한 선택 범위에서 다시 선택

선택 범위 레이어 아이콘을 더블 클릭하면 스톡한 선택 범위가 다시 선택된다.

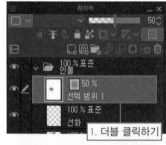

1. 더블 클릭하기

선택하기

[선택 범위] 메뉴 ➡ [스톡에서 선택 범위 복구]로도 스톡한 선택 범위를 다시 선택할 수 있다.

그리기 도구로 선택 범위 만들기

[선택 범위 스톡]으로 만든 선택 범위 레이어에는 레이어 마스크가 있다. 이 레이어 마스크를 편집하면 선택 범위를 만들 수 있다.

1️⃣ [선택 범위] 메뉴 ➡[선택 범위 스톡]을 선택해 선택 범위 레이어를 만든다.

2️⃣ 선택 범위 레이어의 레이어 마스크를 편집한다.
녹색으로 표시된 부분이 선택 범위다.

[에어브러시] 도구 ➡[부드러움] 브러시로 그림을 그리듯 선택 범위 레이어의 레이어 마스크를 편집하면 선택 범위에 농담이 생긴다.

위의 선택 범위에서 [밝기]값을 올리면 왼쪽처럼 변한다([편집] 메뉴 ➡ [색조 보정] ➡ [밝기ㆍ대비]에서 [밝기]를 50으로 설정).

5장

채색 응용 방법

5-1 밑색과 섞으며 채색하기

[붓] 도구 브러시에는 이미 사용한 컬러를 섞으면서 채색할 수 있는 [밑바탕 혼색] 기능이 있다. 또한 [색 혼합] 도구를 사용하면 옆에 있는 컬러와 섞기가 가능하다. 이들 기능을 사용하면 채색한 부분의 가장자리를 흐리게 하거나 다양한 컬러의 그라데이션을 만들 수 있다.

● 밑바탕 혼색

[붓] 도구 브러시는 [밑바탕 혼색]을 설정할 수 있다. [밑바탕 혼색]을 사용해 컬러를 섞으면서 채색하면 수채화나 유화처럼 훨씬 사실적인 느낌으로 채색할 수 있다. [밑바탕 혼색]은 같은 레이어에 있는 컬러에만 적용되며, 편집 레이어와 다른 레이어에 사용한 컬러는 섞이지 않는다.

 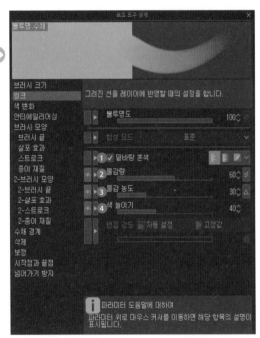

설정은 [보조 도구 상세] 팔레트 ➡ [잉크] 카테고리에서 한다.

❶ 밑바탕 혼색

[밑바탕 혼색]을 선택하면 밑색(같은 레이어에 채색된 컬러)과 섞으면서 채색할 수 있다.

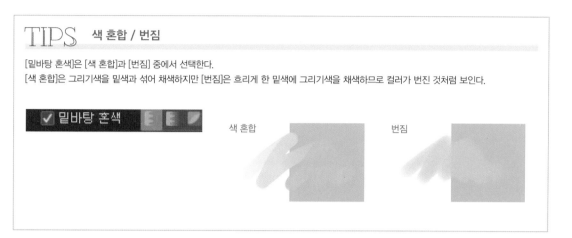

TIPS **색 혼합 / 번짐**

[밑바탕 혼색]은 [색 혼합]과 [번짐] 중에서 선택한다.
[색 혼합]은 그리기색을 밑색과 섞어 채색하지만 [번짐]은 흐리게 한 밑색에 그리기색을 채색하므로 컬러가 번진 것처럼 보인다.

색 혼합 번짐

❷ 물감량

밑색과 그리기색을 섞었을 때 RGB값의 비율을 설정한
다. 비율이 낮을수록 밑색 RGB값의 영향을 받는다.

100

30

밑색 그리기색
R: 100, G: 255, B: 100 R: 100, G: 200, B: 255

❸ 물감 농도

밑색과 그리기색을 섞었을 때 불투명도의 비율을 설정
한다. 비율이 낮을수록 밑색 불투명도의 영향을 받는다.

100

10

밑색 그리기색
R: 100, G: 255, B: 100 R: 100, G: 200, B: 255

❹ 색 늘이기

밑색을 어느 정도 늘릴지 정한다.

100

50

0

● 필압으로 컨트롤하기

필압을 바꿔가며 섞이는 정도를 조정할 수 있다.

밑색
R: 111, G: 212, B: 255
그리기색
R: 17, G: 137, B: 188

▌ 그라데이션 그리기

1 필압을 강하게 해 그리기색으로 칠한다.

2 필압을 약하게 한 뒤 컬러의 경계를 흐리게 하듯 칠하면 그라데이션을 만들 수 있다.

5-2 수채화 연출

가장자리에 수채화 물감이 뭉쳐 진해진 것처럼 보이게 하는 [수채 경계] 설정, 번짐 표현에 적합한 브러시, 텍스처 등 수채화풍으로 작업할 때 도움이 되는 테크닉을 소개한다.

● 브러시의 수채 경계

[수채 경계]는 선의 가장자리를 진하게 해 물감이 뭉친 것처럼 보이게 하는 설정이다. [보조 도구 속성] 팔레트 ➡ [수채 경계] 카테고리에서 [수채 경계]를 선택해 사용한다.

❶ 수채 경계
체크박스를 체크해 [수채 경계] 기능을 사용한다. 슬라이더를 드래그하면서 효과 범위를 조정한다.

❷ 투명도 영향
선 가장자리의 불투명도를 설정한다. 값이 클수록 선 가장자리가 진하게 표시된다.

❸ 명도 영향
선 가장자리를 어둡게 한다. 값이 클수록 선 가장자리가 블랙 컬러에 가까워진다.

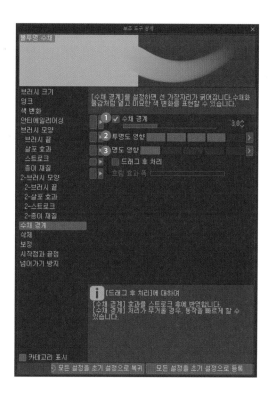

● 레이어의 수채 경계

[레이어 속성] 팔레트 ➡[경계 효과] ➡[수채 경계]로 레이어의 일러스트에 수채 경계 효과를 적용할 수 있다.

1 그림자를 넣은 레이어에 수채 경계를 추가한다.

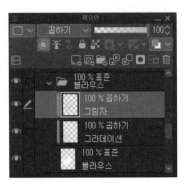

2 [레이어 속성] 팔레트 ➡[경계 효과]를 클릭한 뒤 [수채 효과]를 클릭한다.

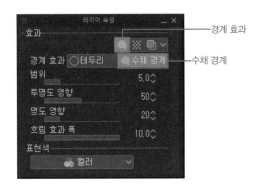

3 수채 경계로 인해 그림자 가장자리가 진해졌다.

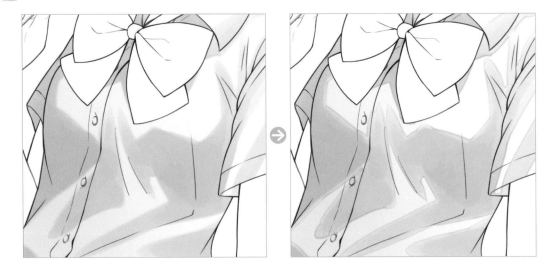

● 번짐 표현

번짐 효과가 있는 브러시로 수채화 느낌의 일러스트를 완성한다.

▌번짐 가장자리 수채

[붓] 도구 ➡[번짐 가장자리 수채]
브러시로 번짐 효과를 낸다.

스카이 블루(R: 98, G: 196, B: 246) 컬러로 채색했다.

번짐 일러스트는 투명색을 선택
해 [번짐 가장자리 수채] 브러시
로 수정해 보자.

● 붓 자국이 남는 표현

▌수채 붓

[붓] 도구 ➡[수채 붓] 브러시는 붓
자국이 남게 표현할 수 있다.

<div style="text-align:right">5</div>

채색 응용 방법

● 텍스처 추가하기

텍스처를 적용해 종이 질감을 추가해 보자. 아날로그 수채화의 느낌이 훨씬 잘 살아난다.

1 [소재] 팔레트를 클릭한 뒤, 왼쪽에 나타나는
소재 리스트에서 [Monochromatic pattern]
➡[Texture]를 선택한다.

[Medium textured]를 선택한 뒤 드래그 앤 드롭해 캔버스에 붙여넣기했다.

2 [레이어 속성] 팔레트에서 [질감 합성]을 클릭
한다.

3 일러스트에 질감이 추가됐다.

PRO EX

5-3 사실적인 수채

[붓] 도구의 [사실적인 수채] 그룹은 [수채] 그룹과는 그 느낌이 약간 다르다. 투명하고 사실적인 느낌의 수채화를 잘 표현할 수 있는 브러시이므로, 투명 수채화 물감을 사용한 듯한 느낌을 내는 데 그만이다.

● 사실적인 수채

 [붓] 도구의 [사실적인 수채] 그룹은 [수채] 그룹과는 달리, 브러시 대부분은 [밑바탕 혼색] 기능이 적용되어 있지 않다([질감이 남게 섞기]만 적용).

 따라서 컬러를 섞으면서 채색할 때가 아니라 투명한 느낌의 흐린 컬러를 덧칠하듯이 사용할 때 유용하다.

1 [수채 둥근 붓] 브러시로 밑색을 칠한다. 태블릿에서 펜을 떼지 않고 움직이면 얼룩이 잘 생기지 않는다.

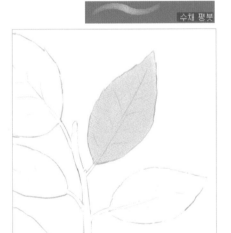

2 [도구 속성] 팔레트의 [합성 모드]를 [투명도 바꾸기]로 바꾸면 여러 번 덧칠해도 얼룩이 잘 생기지 않는다.

TIPS **얼룩을 번지게 하기**

눈에 띄게 얼룩진 부분은 [질감이 남게 섞기]를 사용해 없앨 수 있다.

3 다른 컬러를 덧칠한다. 위에 레이어를 만들어 [아래 레이어에서 클리핑]한 뒤 [수채 둥근 붓] 브러시로 채색한다.

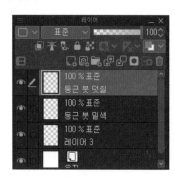

4 3에서 채색한 컬러 끝을 [물붓] 브러시로 터치하면 물을 이용한 것처럼 색상이 흐려지면서 그라데이션이 만들어진다. 필압은 약하게 설정한다.

● 번진 듯한 수채 채색

1 색이 번진 듯한 느낌은 [수채 번짐] 브러시로 표현할 수 있다. 필압을 약하게 설정한 상태에서 옅은 컬러로 채색하면 수채화다운 분위기가 연출된다.

2 위에 레이어를 만들고, [수채 번짐] 브러시로 다른 컬러를 덧칠하면 물감이 번지면서 섞이는 듯한 느낌이 난다.

그림 부분

▌질감을 살리면서 넓은 면적 채색하기

[거친 수채] 브러시는 수채화의 질감이 느껴지는 붓 터치로 넓게 칠할 수 있다.

필압에 따라 농도가 바뀌므로 힘을 조절해가며 얼룩을 만든다. 생각한 대로 얼룩이 만들어지지 않는 부분은 [질감에 남게 섞기]를 이용해도 좋다.

5-4 두껍게 칠하기

'두껍게 칠하기'는 유화처럼 무거운 느낌이 특징이다. 기본적으로 어두운 색부터 칠한 뒤 반사광을 추가하는 순서로 채색한다.

● '두껍게 칠하기'에 사용되는 브러시

[붓] 도구 ➡ [두껍게 칠하기] 그룹에는 진한 컬러 채색에 적합한 브러시가 저장되어 있다. 스타일에 따라 [붓] 도구 ➡ [수채] 그룹에 있는 브러시나 [연필] 도구를 사용해도 좋다.

유채

[붓] 도구 ➡ [두껍게 칠하기] ➡ [유채] 브러시는 진하게 채색할 수 있다는 특징이 있다. 붓 끝이 둥글기 때문에 무난하게 사용하기 편리하다.

두껍게 칠하기(유채)

[붓] 도구 ➡ [두껍게 칠하기] ➡ [두껍게 칠하기(유채)] 브러시는 유채 브러시와 비슷한데, 가로 획은 두껍고 세로 획은 얇다. [유채] 브러시보다 붓 끝의 터치감이 잘 느껴진다.

구아슈

[붓] 도구 ➡ [두껍게 칠하기] ➡ [구아슈] 브러시는 수분이 적은 물감으로 채색한 듯한 메마른 느낌이 특징이다. 사실적인 붓 터치를 보여주는 일러스트에 적합하다.

진한 연필

[연필] 도구 ➡ [진한 연필] 브러시는 가장 기본적이라 많은 일러스트레이터가 채색할 때도 이 브러시를 사용하곤 한다. 브러시의 불투명도를 낮추거나 희미한 농담을 잘 살려 여러 번 채색한다.

불투명 수채

[연필] 도구 ➡ [진한 수채] 브러시는 [두껍게 그리기] 그룹보다 같은 레이어 안
에 있는 색을 잘 번지게 하므로 매끄러운 덧칠을 하고플 때 사용할 수 있다.

부드러움

[에어브러시] 도구 ➡ [부드러움] 브러시는 흐릿하게 채색할 수 있는 브러시로
그라데이션을 매끄럽게 표현할 때 사용한다.

5

채색 응용 방법

Point

Ver 1. 8. 5 이전 버전, 혹은 Ver 1. 8. 6 이후 버전으로 업데이트했다면 [두껍게 그리
기] 그룹은 [유채]로 표기된다.

● 브러시를 움직이는 법

브러시는 기본적으로 그림이 그려진 면을 따라
움직인다.

● 명암 표현하기

여기서는 '두껍게 그리기'로 그라데이션을 만드는 과정을 확인하기로 한다.

1 두꺼운 색을 밑색으로 칠한다.

2 1의 레이어에 밝은 색을 칠한다.

3 밝은 컬러와 어두운 컬러가 섞인 부분을 [스포이드] 도구로 클릭해 그리기색으로 설정한 뒤 채색한다.

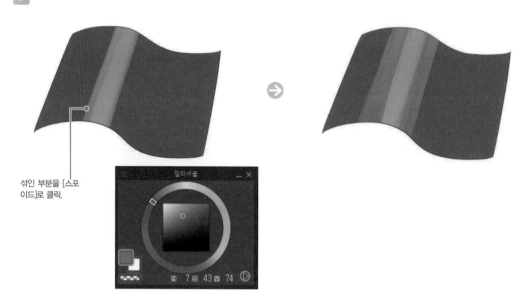

섞인 부분을 [스포
이드]로 클릭.

4 3의 그리기색과 어두운 컬러가 섞인 부분을 [스포이드] 도구로 클릭해 그리기색으로 설정한 뒤 채색한다. 이렇게 섞인 부분의
컬러를 다시 그리기색으로 설정해 채색하는 과정을 반복하면 그라데이션이 만들어진다.

● 색을 번지게 하기

매끄러운 그라데이션을 만들 때는 [색 혼합] 도구 ➡[색 혼합]을 이용한다.

● 컬러를 번지게 하기

채색한 뒤 [색 혼합] 도구를 사용하거나 컬러가 잘 번지는 브러시로 문지르는 방법도 있다. 여기서는 [유채] 브러시로 채색한 뒤 [불투명 수채] 브러시로 컬러를 번지게 했다.

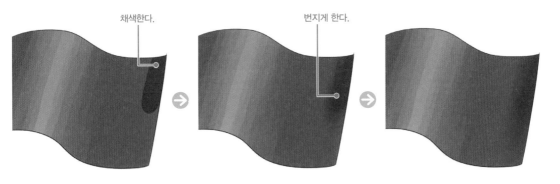

채색한다.

번지게 한다.

TIPS 색 혼합용 브러시 만들기

[붓] 도구의 브러시 설정에서 [물감량]과 [물감 농도]를 '0'으로 하면 [색 혼합] 도구처럼 사용할 수 있다.

[구아슈]와 같은 브러시도 색 혼합용으로 설정할 수 있다.

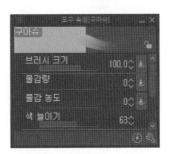

5-5 글레이징 방식

[글레이징 방식]은 흑백으로 명함을 넣은 일러스트를 밑그림으로 하고, 그 위에 컬러를 입혀 완성시킨다. 디지털 일러스트에서는 레이어의 합성 모드를 활용해 색감을 추가하기도 한다. 두껍게 칠하는 일러스트에 자주 사용되는 기법이기도 하다.

● 흑백으로 밑그림 그리기

우선은 블랙, 화이트, 그레이의 무채색으로 명암을 표현한다. 무채색 일러스트를 작업할 때는 채도가 '0'이다.

1 그레이 컬러로 밑색을 채색한다.

TIPS 무채색 컬러 설정하기

[컬러써클] 팔레트의 사각형 안에서 왼쪽 끝으로 컨트롤 포인트를 이동시키면 채도가 '0'이 된다.

아래에 있는 [H], [S], [V] 표기 중 [S]가 채도를 가리킨다. 이 값이 '0'일 때 무채색이 된다.

2 그림자를 넣는다. 처음에는 대략적으로 채색한다.

3 이어서 그림자를 다듬어 간다.

4 디테일을 마무리한다.

 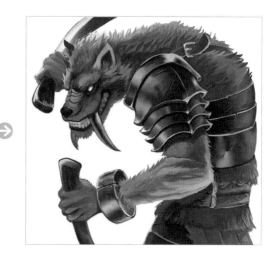

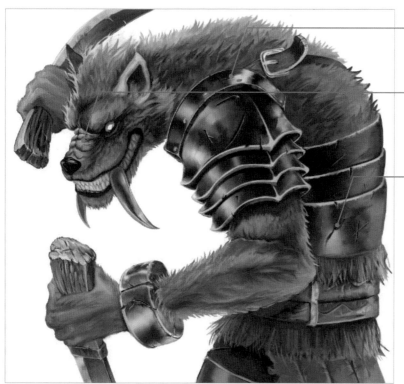

금속 갑옷의 질감은 부드러운 그라데이션으로 표현

콧잔등의 주름과 거꾸로 일어선 털이 격앙된 감정을 표현함

수많은 상처는 그동안 겪어 온 전투를 상징함

도구는 [붓] 도구 ➡ [두껍게 그리기] ➡ [유채] 브러시 또는 [붓] 도구 ➡ [수채] ➡ [진한 수채] 브러시를 사용한다. 흐릿하게 표현할 부분은 [색 혼합] 도구를 이용한다.

Point

밝은 부분일 수록 나중에 컬러를 덧칠하면 하얗게 번지기 쉽다. 따라서 하이라이트는 화이트 컬러가 아니라 밝은 그레이 컬러를 사용하는 편이 좋다.

채색 샘플

1 흑백의 밑그림 위에 신규 레이어를 만들고 합성 모드를 [오버레이]로 설정해 채색한다.

밑그림

오버레이로 채색
합성 모드를 [오버레이]로 설정한다.

2 [선명한 라이트]로 설정하면 일부 컬러가 선명해지거나 하얗게 변한다. 적용된 효과가 너무 강한 느낌이 든다면 레이어의 불투명도를 낮춰 조정한다.

3 [더하기(발광)]은 강한 빛을 표현할 때 사용한다. 여기서는 [더하기(발광)] 모드의 레이어에 역광 때문에 밝아진 윤곽이나 안광을 칠한다. 윤곽의 빛을 쉽게 알아볼 수 있도록 배경을 검게 설정한다.

4 컬러를 조정하면 완성이다. 컬러 또한 합성 모드 레이어에서 조정한다. [차이]를 적용한 레이어에 채색하면 색조가 달라지기 쉬우므로 그라데이션으로 색감을 더해갈 수 있다([차이] 레이어의 검은 부분은 아래 레이어의 컬러가 그대로 남으므로 블랙~그리기색 그라데이션이 만들어진다). 컬러 변화가 심한 합성 모드이므로 불투명도를 낮춰 사용한다.

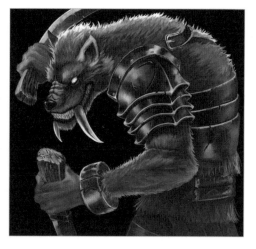

TIPS [그라데이션] 도구

⑤에서는 그라데이션 일러스트에 [그라데이션] 도구를 사용했다. [그라데이션] 도구를 선택한 뒤 캔버스를 드래그하면 그라데이션이 생성된다.
샘플에서는 보조 도구에서 [그리기색에서 배경색] 을 선택해 메인 컬러~서브 컬러의 그라데이션을 만들었다.
그리기색~투명색 그라데이션을 만들고 싶다면 보조 도구에서 [그리기색에서 투명색]을 선택하자.

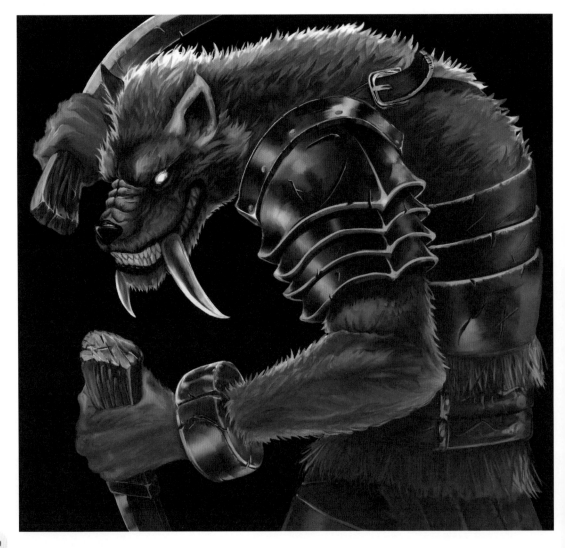

커스텀 보조 도구 만들기

초기 보조 도구와는 별도로 보조 도구의 설정을 변경해 저장하는 방법을 설명한다.

커스터마이즈한 보조 도구의 저장

1 [보조 도구] 팔레트에서 브러시를 하나 선택한 뒤, 팔레트 아래에 있는 [보조 도구 복사]를 클릭한다.

여기서는 [진한 연필] 브러시를 복사한다.

2 [보조 도구 복사] 대화상자에서 이름을 입력한다.

3 [도구 속성] 팔레트, 또는 [보조 도구 상세] 팔레트에서 커스텀 브러시의 설정값을 입력한다.

[브러시 끝]은 [원형], [경도]는 [60], [종이 재질]은 [Impasto](종이 재질 농도: 80), [안티에일리어싱]은 [중]으로 변경한다. 획이 훨씬 부드러운 느낌으로 완성된다.

4 [보조 도구 상세] 팔레트에서 [모든 설정을 초기 설정으로 등록]을 클릭한다. [OK] 버튼을 클릭하면 커스텀 보조 도구가 완성된다.

5 [보조 도구] 팔레트에서 새롭게 만든 보조 도구를 선택해 팔레트 위에서 오른쪽 마우스를 클릭한다.
표시된 메뉴 중 [보조 도구 내보내기]를 이용해 보조 도구 파일을 내보내기하면 실수로 삭제하거나 프로그램을 초기화해도 언제든 불러오기할 수 있다.

6장

캐릭터 메이킹 강좌

6-1 러프 스케치에서 밑색 칠하기까지

다음으로 러프 스케치, 선화, 밑색 칠하기 과정을 살펴보기로 한다. 일러스트 이미지를 러프 스케치 단계에서 명확하게 잡고 이를 밑그림 삼아 선화를 그린 뒤, 부위별로 레이어를 나눠 밑색 칠하기를 한다.

● 러프 스케치

1 러프 스케치로 일러스트의 방향성을 정한다. 자세하게 그릴수록 완성 이미지가 명확해진다.

2 빛의 느낌을 확인하기 위해 합성 모드를 설정한 레이어를 여러 장 추가한다.

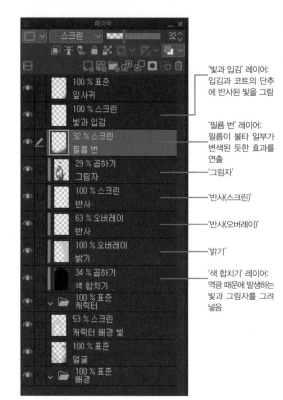

'빛과 입김' 레이어:
입김과 코트의 단추에 반사된 빛을 그림

'필름 번' 레이어:
필름이 불타 일부가 변색된 듯한 효과를 연출

'그림자'

'반사(스크린)'

'반사(오버레이)'

'밝기'

'색 합치기' 레이어:
역광 때문에 발생하는 빛과 그림자를 그려 넣음

러프 스케치를 그릴 때는 그리는 사람이 사용하기 편한 브러시를 선택하도록 하자. 여기서는 [붓] 도구의 [유채], [불투명 수채] 브러시처럼 붓자국이 남지 않는 것을 사용했다. 검은 선은 다른 부위의 채색과 차별화하기 위해 [유채 평붓] 브러시로 작업했다.

● 선화 브러시

브러시는 자신에게 맞게 커스터마이즈할 수 있다.

1 [펜] 도구 ➡ [마커] ➡ [사인펜] 브러시를 커스터마이즈해 선화용으로 사용했다. 여기서는 브러시를 커스터마이즈하는 과정을 살펴보기로 한다.

사인 펜

2 [보조 도구 상세] 팔레트에서 [보정] 카테고리에 있는 [후보정]
박스를 체크한다. 그리고 [선 꼬리 효과]값을 약간 올린다.

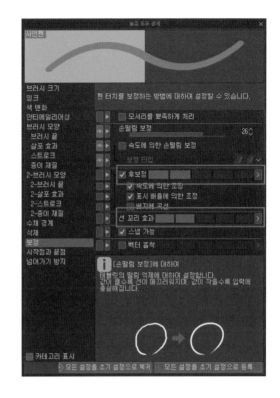

3 [시작점과 끝점] 카테고리의 [시작점과 끝점 영향범위 설정]에서 [브러시 크기]와 [브러시 농도] 박스를 체크하면, 시작점과 끝점
이 자동 적용된 브러시를 사용할 수 있다. 시작점과 끝점 부분에 약간의 농담도 느껴진다.

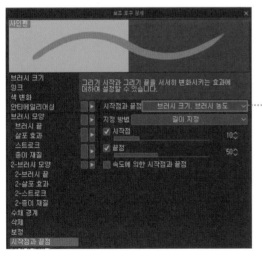

[속도에 의한 시작점과 끝점]은 선택 해제했다.

4 [보조 도구 상세] 팔레트의 [모든 설정을 초기 설정으로 등록]
을 클릭하면 변경한 부분이 초기 설정으로 지정된다.

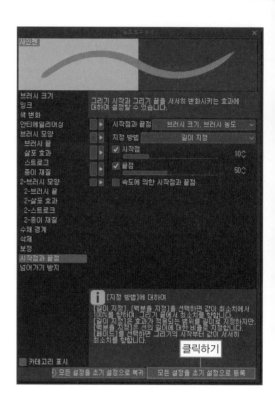

TIPS 커스터마이즈한 내용을 초기 설정으로 저장하기

초기 설정으로 저장하면 나중에 설정을 변경해도 [도구 속성] 팔레
트의 [모든 설정을 초기 설정으로 복귀]를 클릭하면 커스터마이즈했
던 설정으로 되돌릴 수 있다.

커스터마이즈한 브러시로 러프 스케치를 밑그림 삼아 선화를 그린다.

선화 완성

TIPS 초기 보조 도구 부활시키기

CLIP STUDIO PAINT 설치 직후의 초기 보조 도구는 [보조 도구] 팔레트의 메뉴에서 [초기 보조 도구 추가]를 선택하면 팔레트에 추가할 수 있다.

메뉴 표시

대화상자에서 보조 도구를 선택한 뒤 [OK] 버튼을 클릭하면 추가된다.

● 밑색 칠하기 레이어

1 부위별로 레이어를 만들어 밑색을 칠한다. 넓은 부분은 [채우기] 도구 ➡ [다른 레이어 참고], 세세한 부분은 [펜] 도구 ➡ [G펜], [채우기 펜] 브러시로 채색한다.

2 채색용 레이어는 선화 레이어 아래에 만들어야 한다.

TIPS 경계 효과 활용하기

배경에 있는 담쟁이덩굴은 [레이어 속성] 팔레트에서 [경계 효과] ➡ [테두리]를 선택해 그린 컬러로 그리는데, 선화 부분의 가장자리에 검은 선이 자동으로 그려진다. 케이블이나 끈을 그릴 때 유용하다.

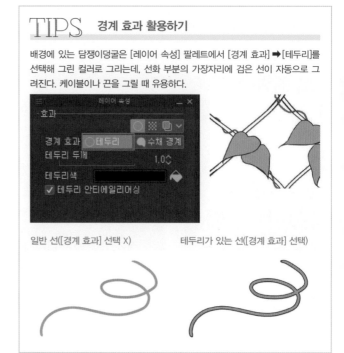

일반 선([경계 효과] 선택 X) 테두리가 있는 선([경계 효과] 선택)

● 머리카락에 가려진 부분이 보이게 하기

머리카락에 가려진 부분의 선화가 보이도록 처리한다.

1 얼굴 선화([피부_선화] 레이어)를 머리카락 채색 레이어 밑으로 이동시킨다. 머리카락에 얼굴 선화가 가려진다.

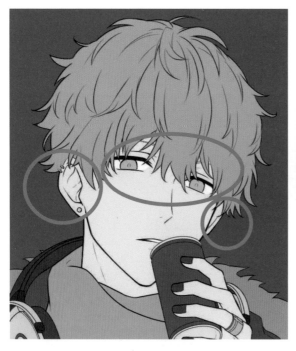

2 [선택범위] 도구 ➡ [올가미 선택]으로 얼굴 부분을 선택해 [복사](단축키: Ctrl + C) 및 [붙여넣기](단축키: Ctrl + V)한다. 붙여 넣기한 레이어는 [얼굴 복사]로 이름을 변경한다.

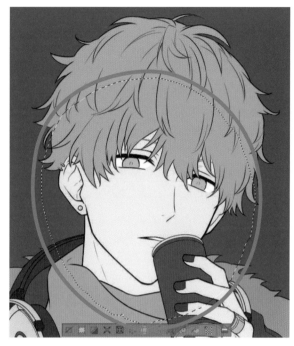

3 [얼굴 복사] 레이어를 머리카락 밑색 레이어([머리카락]) 위로 이동시키고, [아래 레이어에서 클리핑]한다. 그후, [얼굴 복사] 레이어의 불투명도를 낮추면 완성이다.

클리핑해 머리카락 채색 부분만
복사한 선화가 표시됨

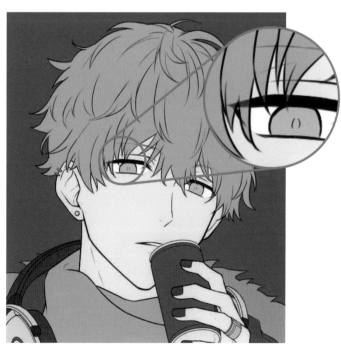

머리카락과 겹친 부분의 선이 흐려져 머리카락 사이로 보이는 듯한 느낌을 준다.

6-2 눈동자 채색하기

눈동자는 캐릭터를 구성하는 부분 중에서 가장 눈길을 끈다. 따라서 디테일에 신경 쓰면서 깔끔하게 마무리하자.

● 눈동자 요소

눈동자를 구성하는 필수 요소는 무엇일까. 바로 동공, 하이라이트다. 샘플 일러스트에서는 주변 빛의 영향으로 생긴 반사광을 추가해 더욱 반짝이는 눈망울로 완성한다.

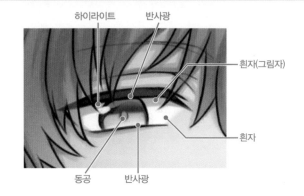

하이라이트　반사광　흰자(그림자)　흰자　동공　반사광

● 눈동자를 채색하는 순서

1 밑색을 채색한다.

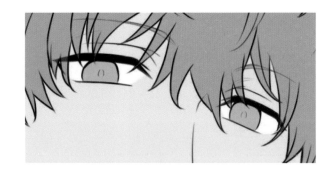

2 그림자와 동공을 그려 넣는다. 신규 레이어를 만들고 [아래 레이어에서 클리핑]한 뒤, [붓] 도구 ➡ [불투명 수채] 브러시를 사용한다.

3 신규 레이어를 만들고, 합성 모드를 [오버레이]로 설정한다. [에어브러시] 도구 ➡ [부드러움] 브러시로 눈동자 밑에 빛을 그려 넣는다. [불투명 수채] 브러시로는 그림자 경계 부분을 짙게 채색한다.

부드러움

그림 부분

4 반사광을 넣는다. 머리카락의 밑색을 [스포이드] 도구로 추출해 그림자색으로 설정한다. 합성 모드 [스크린]을 적용한 레이어를 만들어 [부드러움] 브러시로 눈동자 윗부분을 칠한다.

79 % 스크린
반사광

100 % 오버레이
오버레이

100 % 표준
그림자

100 % 표준
눈동자

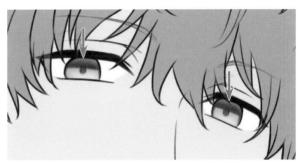

머리카락과 어우러지도록 같은 컬러를 사용한다.

5 선화 위에 하이라이트용 레이어를 만들고 [불투명 수채] 브러시로 하이라이트를 넣는다.

불투명 수채

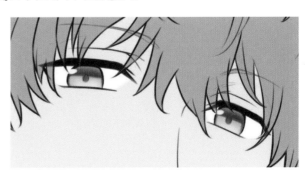

6 흰자를 채색한 레이어 위에 신규 레이어를 만든다. [아래 레이어에서 클리핑]을 선택한 뒤, [붓] 도구 ➡[불투명 수채] 브러시로 흰자에 그림자를 그려 넣는다.

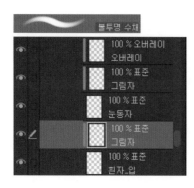

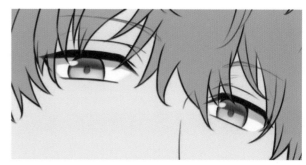

7 [에어 브러시] 도구 ➡[부드러움] 브러시로 흰자와 그림자 경계를 흐리게 한다.

8 머리카락의 밑색으로 동공에 빛을 넣는다.

9 디테일을 추가하면 완성이다.

그려 넣기 전

그려 넣은 후

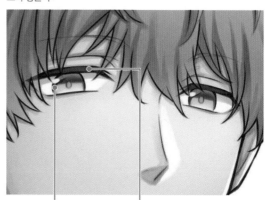

하이라이트를 돋보이게 하기 위해 덧칠함

머리카락 색보다 약간 짙은 컬러로 그리기색을 설정해 [불투명 수채] 브러시로 속눈썹을 덧칠하기

6-3 머리카락 채색하기

밑색 칠하기 ➡ 그라데이션 ➡ 세부적인 그림자와 하이라이트…와 같은 순서로 머리카락을 채색한다. 디테일은 [붓] 도구 ➡ [불투명 수채] 브러시로 머리카락 끝이나 풍성한 머리칼 느낌을 살리면서 채색한다.

● 머리카락 채색 순서

1 밑색을 칠한다. 그리기색은 밝고 채도가 낮은 레드 (R:217, G:168, B:160)로 설정한다.

2 신규 레이어를 만들고 [아래 레이어에서 클리핑]을 선택하고, [에어브러시] 도구 ➡ [부드러움] 브러시로 그라데이션을 입힌다.
광원이 오른쪽 위에 있다고 가정해 머리카락의 오른쪽 위는 밝게, 반대편은 어두워지도록 음영을 넣는다.

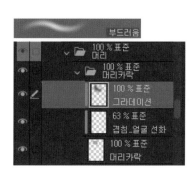

빛

3 신규 레이어 [그림자]를 만든 뒤, [아래 레이어에서 클리핑]한다.
[붓] 도구 ➡ [부드러움] 브러시로 머리카락의 방향을 의식하면서 그림자를 넣는다.
그림자 컬러는 밑색보다 짙은 컬러(R: 163, G: 100, B: 91)로 설정한다.

불투명 수채

4 3에서 만든 그림자 레이어에서 [투명 픽셀 잠금]을 클릭하고 [에어브러시] 도구 ➡ [부드러움] 브러시로 이미 채색된 그림자에 그라데이션을 넣는다. 그리기색은 그림자 컬러보다 밝은 컬러(R: 201, G: 148, B: 140/R: 230, G: 148, B: 140)로 설정한다.

부드러움

투명 픽셀 잠금

5 신규 레이어 [그림자 2]를 만든다. [붓] 도구 ➡ [진한 수채] 브러시로 그림자보다 약간 밝은 컬러(R: 198, G: 145, B: 137)를 사용해 위에서부터 머리카락을 덧칠한다.

 진한 수채

6 Ctrl 키를 누른 상태에서 3 에서 만든 [그림자] 레이어의 섬네일을 클릭하면 그림자를 그려 넣은 부분에 선택 범위가 표시된다.

2. 선택 범위 생성

1. Ctrl 키를 누른 상태에서 클릭

7 신규 레이어 [그림자 3]을 만든다. 6 에서 만든 선택 범위 안에 그림자를 추가로 그려 넣는다. 그리기색은 [R: 123, G: 76, B: 79]다.

8 선택 범위를 해제하면 우측 그림과 같이 완성된다.

9 합성 모드를 [스크린]으로 설정한 신규 레이어를 만들어 그 레이어에 [불투명 수채] 브러시로 하이라이트를 넣는다. 이때, 밝은 컬러(R: 243, G: 219, B: 211)를 사용한다.

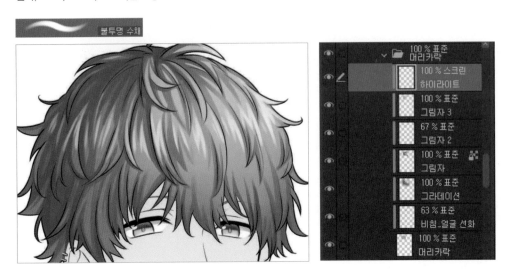

10 머리카락의 색감을 조정한다. 이때는 합성 모드를 [오버레이]로 설정한 신규 레이어를 만들고, [에어브러시] ➡ [부드러움] 브러시로 오렌지(R: 255, G: 197, B: 176) 컬러나 다크 퍼플(R: 103, G: 96, B: 109) 컬러를 입힌다. 이로써 머리카락의 채색이 완성되었다.

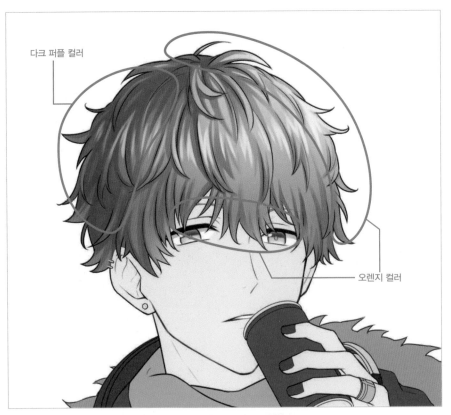

밝은 부분은 오렌지 컬러로 덧칠하고, 어두운 부분은 한색을 덧칠하는 느낌으로 채색한다.

PRO EX

6-4 피부 채색하기

피부 채색도 머리카락과 마찬가지로 밑색 위에 그라데이션을 추가해 그림자와 하이라이트를 그려 넣는다. 생생한 느낌의 피부 표현을 위해서 채도는 적당히 낮추도록 하자.

● 피부를 채색하는 순서

1 피부 밑색(R: 246, G: 233, B: 207)을 만들어 밑색을 칠한다.

2 밑색보다 짙은 컬러(R: 224, G: 176, B: 140)로 그라데이션을 추가한다. 신규 레이어를 만들어 [아래 레이어에서 클리핑]한 뒤 [에어브러시] ➡ [부드러움] 브러시로 그린다.

부드러움

3 그림자를 넣는다. 그리기색은 2와 동일한 컬러를 사용한다. 신규 레이어를 만들어 [아래 레이어에서 클리핑]한 뒤, [붓] 도구 ➡ [불투명 채색] 브러시를 사용하면 된다.

불투명 수채

100 % 표준
그림자

100 % 표준
흐리기

100 % 표준
피부

4 더 진한 그림자를 추가한다. 신규 레이어 [그림자 2]를 만들어 [아래 레이어에서 클리핑]한다. 합성 모드는 [곱하기]로 설정하고, [붓] 도구 ➡ [투명 수채] 브러시로 채색한다.

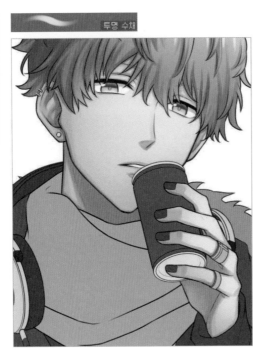

짙게 느껴진다면 레이어의 불투명도를 낮춘다.

더 짙은 그림자의 그리기색은 살짝 푸른빛이 감도는 느낌(R: 165, G: 107, B: 110)이 나도록 만든다.

5 그림자에 푸르스름한 느낌을 추가한다. 신규 레이어 [그림자 3]을 만들어 합성 모드는 [곱하기], 브러시는 [투명 수채]를 사용해 그려 넣는다.

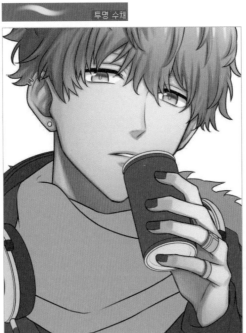

[그림자 3] 레이어의 농담도 레이어의 불투명도로 조정한다.

6 손톱에는 그레이(R: 73, G: 74, B: 76) 컬러의 매니큐어를 칠했다. 신규 레이어 [손톱]을 만들고 [아래 레이어에서 클리핑]한다. [펜] 도구 ➡ [G펜] 브러시를 사용하면 된다.

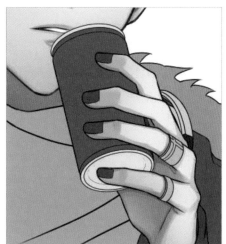

7 손톱 가장자리에 그라데이션을 넣는다. [손톱] 레이어를 [투명 픽셀 잠금]한 뒤, [에어브러시] 도구 ➡ [부드러움] 브러시를 이용하는데, 그리기색은 피부 컬러로 설정한다.

그리기색은 [스포이드] 도구로 주변 피부 컬러를 추출한다.

8 피부의 하이라이트(반사광)를 넣는다. 신규 레이어 [하이라이트]를 만들고 [아래 레이어에서 클리핑]한 뒤 [불투명 수채] 브러시로 채색한다.

9 색감을 조정한다. 합성 모드 [오버레이] 레이어를 만들어 [아래 레이어에서 클리핑]한 뒤 [부드러움] 브러시로 볼 주위를 밝게 채색한다. 이로써 피부 채색이 완성되었다.

그림 부분

옷 채색하기

자켓을 예로 들어 옷을 채색하는 과정을 설명하기로 한다. 야경을 배경으로 설정했으므로(러프 스케치 참조), 주변 빛이 주는 영향을 생각하며 군데군데 붉은 느낌을 준다.

● 옷을 채색하는 순서

1 밑색을 칠한다. 옷의 배색은 패션 사이트나 잡지를 참고하자.

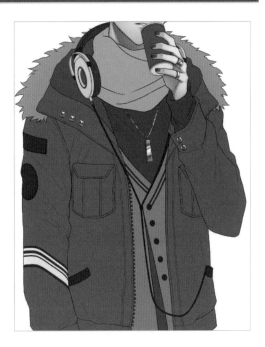

2 주름이 잡히는 부분이나 솔기 부분에 그림자를 넣는다.
신규 레이어를 만들고 [아래 레이어에서 클리핑]한다. [붓] 도구 ➡ [불투명 수채] 브러시로 채색한다.

불투명 수채

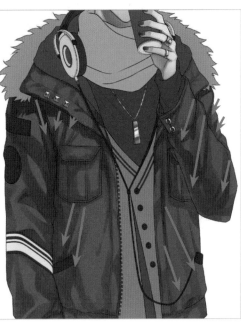

빨간 화살표가 주름 방향이다. 주름은 주로 관절 부근에 생기는데, 옷이 늘어나는 경우에도 생긴다. 실물이나 사진 자료 등을 잘 관찰해 주름에 따라 생기는 그림자를 그려 보자.

그린 부분의 바탕색(R: 91, G: 109, B: 50)보다 약간 어두운 컬러(R: 73, G: 88, B: 37)를 그림자색으로 설정한다.

3 신규 레이어 [그림자 2]를 만들고 [아래 레이어에서 클리핑]을 선택한다. 한 단계 더 어두운 컬러(R: 52, G: 62, B: 24)로 그림자를 그린다. 이때, 브러시는 [불투명 수채]를 사용한다.

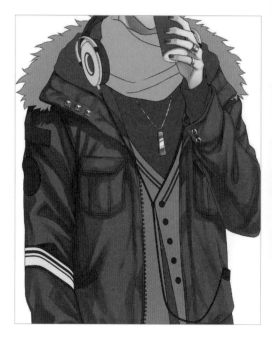

4 얼룩이 신경 쓰인다면 그 부분의 컬러를 [스포이드] 도구로 추출해 위에서부터 덧칠하며 수정한다. 여기서는 [붓] 도구 ➡[진한 수채] 브러시를 사용한다. 짙게 채색되므로 얼룩이 생기지 않게 채색할 때 편리하다.

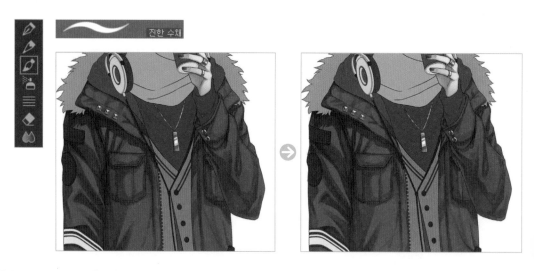

5 옷의 패턴을 그린다. [도형] 도구 ➡[직사각형]을 선택하고 [도구 속성] 팔레트의 [선/채색]에서 제일 왼쪽에 있는[채색 작성]을 선택한다. 신규 레이어를 만들고 캔버스를 드래그하면 직사각형을 만들 수 있다. 이 직사각형을 활용해 줄 세 개를 만든다.

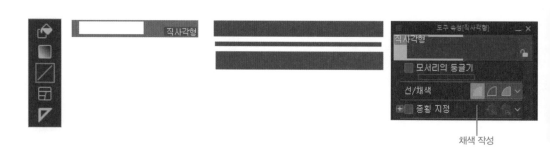

채색 작성

6 별 패턴을 만든다. [텍스트] 도구를 선택한 뒤, 캔버스 위를 클릭해 글상자를 만든다. [ㅁ]+[한자] 키를 눌러 [★] 모양을 찾아 삽입한다. 적당한 크기로 확대한 뒤, 래스터화한다.

텍스트

1	#
2	&
3	*
4	@
5	§
6	※
7	☆
8	★
9	○

포인트를 드래그해 확대 · 축소할 수 있다.

[레이어] 메뉴 ➡[래스터화]로 이동해 레스터 레이어로 변환시킨다.

7 직사각형과 별 패턴 레이어를 [레이어] 메뉴 ➡ [아래 레이어와 결합]을 이용해 결합시킨다. 레이어 이름은 [패턴]으로 변경한다. 도형은 [편집] 메뉴 ➡[변형]➡[메쉬 변형]으로 옷 형태에 맞게 변형시킨다.

[패턴] 레이어는 재킷의 그레이 부분의 밑색 레이어에 클리핑한다.

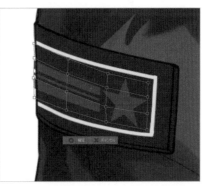

8 [펜] 도구 ➡[G펜] 브러시로 사선을 추가한다.

G펜

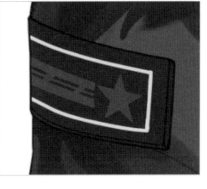

9 다른 패턴을 만든다. [패턴] 레이어에서 [직사각형] 도구로 간단한 도형을 만든 뒤, [편집] 메뉴 ➡ [변형] ➡ [자유 변형](단축키: Ctrl + Shift + T)으로 도형을 기울인다.

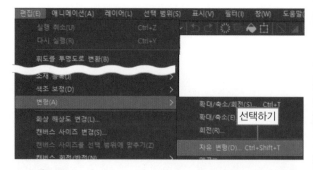

※설명을 돕기 위해 배경을 그레이로 설정

Ctrl 키를 누른 상태에서 포인트를 드래그하면 도형을 기울일 수 있다(Shift 키를 누른 채 드래그하면 수평으로 움직임).

[자유 변형] 시 [도구 속성] 팔레트의 [원본 화상 남기기]를 활성화하지 않았다.

10 한 번 더 [자유 변형](단축키: Ctrl + Shift + T)을 선택해 [도구 속성] 팔레트에서 [원본 화상 남기기] 박스를 체크한 뒤 [상하 반전]을 선택한다. 위아래가 뒤집힌 상태로 복사된 도형을 이동시킨 뒤 [확정]을 클릭한다.

[자유 변형] 시 [도구 속성] 팔레트의 [원본 화상 남기기]를 활성화했다.

11 [편집] 메뉴 ➡ [변형] ➡ [메쉬 변형]을 이용
해 도형을 옷 형태에 맞게 변형시킨다.

12 [레이어 속성] 팔레트에서 [경계 효과]를 클릭해 패턴에 검은 외곽선을
만든다. 이로써 자켓의 와펜이 완성되었다.

13 위에 신규 레이어를 만든다. [아래 레이어와
클리핑]한 다음, 와펜 위에도 그림자를 그려
넣는다.

14 와펜 그림자에 색감을 추가한다. 신규 레이어를
만들어 [아래 레이어와 클리핑]한다. 합성 모드를
[오버레이]로 설정하고 레드 계열의 컬러를 추가
해 보았다. 그림자 안에 반사광(주변 컬러에서 반
사된 빛)이 들어간 듯한 느낌으로 완성된다.

15 퍼 부분에 그림자를 넣는다. 퍼의 밑색 위에
신규 레이어를 만들고 [아래 레이어에서 클리
핑]한다. 반사광이 지워지지 않게 [불투명 수
채] 브러시로 채색한다.

그리기색은 퍼 밑색(R: 185, G: 156, B: 124)보다 약간 어두운 컬러(R: 137, G: 118, B: 104)로 설정했다.

16 한 단계 어두운 컬러(R: 133, G: 98, B: 95)로
그림자를 넣는다. 신규 레이어 [그림자 2]를
만든 뒤, [아래 레이어와 클리핑]한다. 입체감
이 살아나도록 [불투명 수채] 브러시를 사용
한다.

17 위에서 사용한 컬러보다 더 어두운 그림자
(R: 83, G: 63, B: 68)를 넣는다. 그림자 3] 레
이어를 만들어 [아래 레이어와 클리핑]한다.
털끝에 가장 어두운 그림자를 넣어 입체감을
살린다.

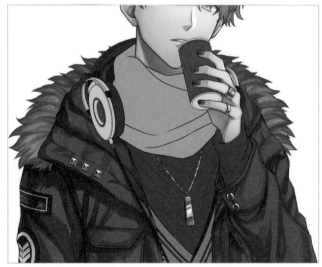

18 얇은 털을 추가해 퍼의 질감을 살린다. 우선,
신규 레이어 [조정]을 만들어 [아래 레이어와
클리핑]한다. 밝은 컬러(R: 180, G: 152, B: 122,
혹은 R: 209, G: 185, B: 158)를 그림자색으로
지정해 [펜] 도구 ➡ [G펜] 브러시로 그려 넣
는다. 일러스트의 스타일에 따라 다르겠지만
너무 많이 그려 넣으면 조잡해 보일 수 있으
므로 되도록 적게 그리는 것이 좋다.

19 퍼 안쪽은 스카이 블루(R: 146, G: 169, B: 224)
컬러를 추가해 하늘하늘한 느낌을 연출한다.
[조정] 레이어에 [붓] 도구 ➡ [번짐 가장자리
수채] 브러시로 흐릿하게 그려 넣는다.

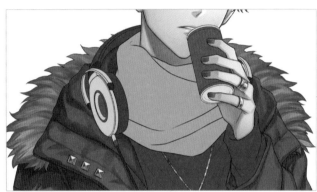

20 퍼 컬러를 조정한다. 혼합 모드의 [오버레이]
를 적용한 레이어를 만들고 퍼에 레드 계열의
컬러를 추가한다. 더 선명하고 채도가 높은
색감으로 완성되었다.

6-6 아이템 채색하기

캐릭터를 그릴 때 무기나 악세서리와 같은 아이템을 그리는 경우가 많다. 피부나 옷의 질감과는 다르니 채색할 때 주의해야 한다. 금속으로 만든 악세서리같은 경우 빛과 그림자를 이용해 그 질감을 표현한다.

● 금속 액세서리

금속의 질감은 명암을 확실하게 넣어 표현한다. 브러시는 컬러가 진하게 표현되는 [붓] 도구 ➡ [진한 수채]를 주로 사용하지만, 농담의 표현을 줄이고 싶다면 [펜] 도구를 사용해도 좋다.

진한 수채

1 금반지를 그려보자. 브라운 계열의 컬러(R: 228, G: 191, B: 125)로 밑색을 칠한다.

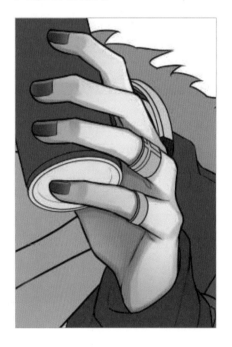

2 브라운 컬러(R: 105, G: 63, B: 32)로 그림자를 그린다. 채우기에 가까운 느낌이라 농담이 거의 느껴지지 않는다. 신규 레이어 [그림자]를 만들고 [아래 레이어에서 클리핑]하자. 그리고 [진한 수채] 브러시로 채색한다.

진한 수채

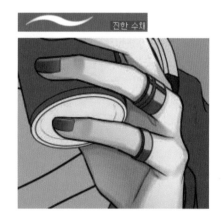

3 그림자의 일부분은 그림자보다 밝은 컬러(R: 223, G: 191, B: 125)로 채색한다. 신규 레이어를 만들어 이름을 [조정]으로 변경하고 [아래 레이어에서 클리핑]한다. 광원의 반대쪽에 반사광이 들어간 느낌으로 약간 밝게 표현한다.

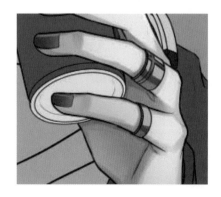

4 신규 레이어 [그림자 2]를 만들어 짙은 컬러(R: 17, G: 75, B: 33)로 채색한다. 밝은 부분 근처에 그리면 입체감이 살아나 금속의 느낌이 전달된다.

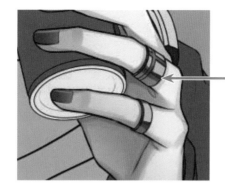

짙은 컬러를
밝은 컬러 옆에 배치

5 하이라이트를 넣으면 완성이다. 신규 레이어를 만들고, [아래 레이어에서 클리핑]한다. 합성 모드는 [발광 닷지]로 설정해 작업한다.

● 헤드폰

1 헤드폰은 [블랙], [실버], [레드] 레이어를 만들고 밑색을 칠한다.

2 실버 부분에 그림자를 넣는다. 신규 레이어를 만들어 [아래 레이어에서 클리핑]한다.
액세서리보다 빛이 매끄럽게 반사되는 금속을 떠올리며 가장자리 부분이 약간 흐릿한 느낌이 나도록 채색한다. 따라서 브러시도 농담을 표현할 수 있는 [붓] 도구 ➡[불투명 수채]를 사용한다.

불투명 수채

3 그림자 가장자리 부분은 어둡게 채색한다. 2와 마찬가지로 신규 레이어를 만들어 [아래 레이어에서 클리핑]한 다음 [불투명 수채] 브러시를 사용한다.

 불투명 수채

4 주변 사물에서 반사되는 주변광이 희미하게 반사되는 느낌으로 표현한다. 신규 레이어를 만들어 [아래 레이어에서 클리핑]한다.
합성 모드는 [오버레이]로 설정한 다음 [에어브러시] 도구 ➡[부드러움] 브러시로 오렌지 컬러(R: 246, G: 176, B: 161)를 추가한다.

 부드러움

5 하이라이트를 넣는다. 신규 레이어에 [아래 레이어에서 클리핑]을 하고, 합성 모드는 [발광 닷지]로 설정해 [불투명 수채] 브러시로 그려 넣는다.

 불투명 수채

6 레드 부분에도 그림자를 넣는다. 대비가 더욱 선명해지도록 합성 모드를 [곱하기]로 설정한다.

7 레드 부분의 하이라이트는 합성 모드가 [더하기(발광)]로 설정된 레이어를 만들어 그려 넣는다.
기본적으로 [불투명 수채] 브러시를 사용하는데 동그란 부분에는 [부드러움] 브러시로 그라데이션을 넣는다.

그림 부분

8 블랙 부분에 그림자를 넣는다. 귀에 닿는 쿠션은 부드러운 느낌이 나도록 부분적으로 약간 흐리게 표현한다.
샘플은 [불투명 수채] 브러시를 사용했는데 원하는 느낌이 나지 않는다면 [흐리기] 도구를 사용해도 좋다.

9 4와 마찬가지로 [오버레이]를 적용한 레이어에서 블랙 부분에 오렌지 컬러를 추가한다.

그림 부분

10 헤드폰과 쿠션에 그림자를 추가한다. 신규 레이어 [그림자 2]를 만들어 [아래 레이어에서 클리핑]한다. 헤드폰은 [불투명 수채] 브러시를 사용해 그림자를 넣고, 쿠션은 [부드러움] 브러시로 아래쪽이 약간 어두워지도록 그라데이션을 넣는다.

11 마지막으로 블루 계열의 컬러를 추가한다. 신규 레이어에서 [아래 레이어에서 클리핑]하고 합성 모드는 스크린으로 설정한다. 그 다음 [불투명 수채] 브러시로 한색 계통(R: 71, G: 85, B: 120)의 컬러를 채색한다.

그림 부분

전경 채색하기

6-7

앞쪽에 있는 배경을 '전경'이라고 한다. 전경은 캐릭터와 마찬가지로 또렷하게 그린다. 컬러 역시 선명한 것을 사용하되, 캐릭터보다 눈에 띄지 않게 주의하면서 배색한다.

● 철조망 그리기

1 그림자를 그린다. 밑색 위에 신규 레이어 [그림자]를 만들고, 합성 모드를 [곱하기]로 설정한 다음 [아래 레이어에서 클리핑]한다. [붓] 도구 ➡ [불투명 수채] 브러시를 사용한다.

밑색 작업 완료

2 위에 있는 프레임 부분은 브러시를 좌우로 움직이면서 붓자국이 느껴지도록 그린다.

컬러의 짙은 정도는 레이어의 불투명도로 조정한다.

3 철망이 얽혀 있는 부분에도 그림자를 넣는다.

● 고양이 그리기

1　고양이의 밑색은 눈동자(옐로)와 그 외의 부분(그레이)로 레이어
　　를 나눈다.

2　눈에 그라데이션을 추가한다. 눈의 바탕색 위에 신규 레이어를
　　만들어 [아래 레이어에서 클리핑]한다. [에어브러시] 도구 ➡ [부
　　드러움] 브러시로 채색한다.

부드러움

3　동공을 그린다. 신규 레이어를 [아래 레이어에서 클리핑]한 뒤,
　　[펜] 도구 ➡ [G펜] 브러시를 사용한다.

G펜

4 눈을 완성한다. 3 위에 신규 레이어를 만들어 [아래 레이어에서 클리핑]한다. [불투명 수채] 브러시로 동공의 빛 등을 그린다.

5 선화 위에 레이어를 만들고 합성 모드를 [발광 닷지]로 설정한다. [불투명 수채] 브러시로 하이라이트를 그린다.

6 고양이의 몸 전체에 역광 그림자를 넣는다. 바탕색인 그레이 컬러 위에 신규 레이어 [그림자]를 만들고, [아래 레이어에서 클리핑]한다. 대체적으로 균일한 느낌을 연출하기 위해 [붓] 도구 ➡ [진한 수채] 브러시를 사용한다.

7 6에서 그린 그림자에서 선택 범위를 만든다. `Ctrl` 키를 누른 상태에서 [그림자] 레이어의 섬네일을 클릭하면 레이어의 일러스트 부분이 선택 범위로 선택된다.

8 선택 범위를 축소한다. [선택 범위] 메뉴 ➡ [선택 범위 축소]를 선택하면 나타나는 대화상자에서 [축소 폭]을 [5px]로 설정한 뒤 [OK] 버튼을 클릭한다.

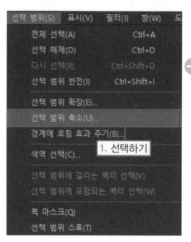

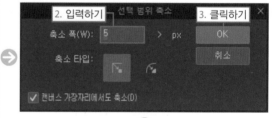

9 선택 범위 안을 채색한다. 신규 레이어를 만들어 [아래 레이어에서 클리핑]한다. 합성 모드를 [오버레이]로 설정한 다음 [부드러움] 브러시로 그라데이션을 넣는다.

부드러움

그림자 안에 그라데이션이 생겼다.

확대하면 그림자가 단계별로 나뉘어 있다.

10 그림자를 추가한다. 신규 레이어 [그림자 2]를 만들고, [아래 레이어에서 클리핑]한다. 합성 모드를 [곱하기] 설정한 다음 [불투명 수채] 브러시로 그린다.

불투명 수채

11 귓속을 채색한다. 신규 레이어를 만들어 [아래 레이어에서 클리핑]한다. 핑크 계열 컬러(R: 213, G: 146, B: 136)로 채색하며, 레이어의 불투명도를 낮춰 농도를 조정한다.

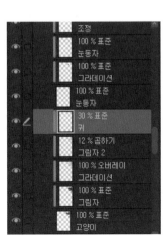

12 대비를 약간 올린다. [레이어] 메뉴 ➡[신규 색조 보정 레이어] ➡[톤 커브]로 이동해 색조를 보정한다. 이로써 고양이는 완성이다.

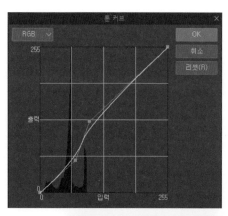

● 식물

1 그림자를 그린다. 밑색 위에 신규 레이어를 만들고 [아래 레이어에서 클리핑]한다. [펜] 도구 ➡[G펜] 브러시로 그림자를 그려 넣는다.

2 그림자의 일부를 [지우개] 도구 ➡ [부드러움] 브러시로 지운다.

3 [불투명 수채] 브러시로 그림자의 모양을 정리해 나간다.

4 마지막으로 그라데이션을 넣어 준다. 신규 레이어를 만들어 [아래 레이어에서 클리핑]하고, 합성 모드를 [오버레이]로 설정해 [부드러움] 브러시로 그려 나간다. 빛이 닿는 부분은 옐로 계열(R: 255, G: 237, B: 189), 어두운 부분은 네이비 계열(R: 65, G: 70, B: 105)로 채색한다.

6

캐
릭
터
메
이
킹
강
좌

6-8 배경 채색하기

PRO EX

배경 안쪽은 공장 야경이 펼쳐져 있다. 자세히 묘사하지 않고 실루엣과 빛으로만 표현한다. 또한, 수면에 건물과 빛이 비치는 것처럼 표현한다. 이러한 묘사는 레이어를 복사해 상하반전시키면 쉽게 표현할 수 있다.

● 공장 야경 그리기

1 배경의 밑색은 그라데이션으로 표현한다. 신규 레이어를 만들어 블루 계열의 컬러(R: 17, G: 14, B: 116)를 설정하고, [편집] 메뉴 ➡ [채우기](단축키: Alt + Delete)로 채색한다.

2 그 위에 신규 레이어를 만든 뒤, 합성 모드는 [곱하기]로 설정한다. [에어브러시] 도구 ➡ [부드러움] 브러시의 크기를 크게(2000px 정도) 설정한 다음, 아래쪽을 짙은 컬러(R: 19, B: 3, G: 47)로 채색해 그라데이션을 만든다.

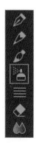

부드러움

작업한 레이어는 통합한 뒤, 이름은 [밑색]으로 변경한다.

3 건물을 그린다. 신규 레이어를 만들어 [선택 범위] 도구 ➡[직사각형 선택]으로 선택 범위를 만든 뒤, [편집] 메뉴 ➡[채우기](단축키: Alt + Delete)로 건물을 그리듯 채워 나간다. [채우기]는 단축키를 사용하면 편하다.

4 안쪽에도 건물을 배치한다. 신규 레이어도 3과 같은 방법으로 그린다.

5 앞쪽에 있는 건물과 구분되도록 안쪽 건물을 그린 레이어 위에 신규 레이어를 만들어 [부드러움] 브러시로 연기를 그려 넣는다.

부드러움

6 안쪽 건물 뒤에 산처럼 보이는 그림자를 추가한다. 안쪽 건물을 그린 레이어 아래, [바탕색] 레이어 위에 신규 레이어를 만들어
[붓] 도구 ➡[투명 수채] 브러시로 그린다.

7 건물에 빛을 그려 넣는다. 앞쪽 건물을 그린
레이어 위에 신규 레이어를 만들어 [부드러
움] 브러시로 그려 넣는다. 레이어의 이름은
[빛]으로 변경한다.

8 빛이 번져 보이는 듯한 효과를 추가한다. [빛] 레이어를 [레이어] 메뉴 ➡[레이어 복제]를 이용해 복사하고, [필터] 메뉴 ➡[흐리기] ➡[가우시안 흐리기]를 선택해 번짐 효과를 준다. 합성 모드는 [스크린]이다.

[흐리기 범위]는 [32]로 설정

9 [빛] 레이어 위에 [빛 2] 레이어를 만들고 [진한 수채] 브러시로 작은 빛을 그려 나간다.

6

캐릭터 메이킹 강좌

273

10 야경에서 자주 볼 수 있는 난색 계열로 빛의 컬러를 조정한다. 위에 신규 레이어를 만들어 합성 모드를 [오버레이]로 설정한 다음, 옐로 계열의 컬러(R: 255, G: 207, B: 103)로 채색한다.

11 안쪽 건물 컬러를 조정해 일부를 어둡게 한다. 신규 레이어를 만들어 합성 모드를 [곱하기]로 설정하고, [부드러움] 브러시로 채색한다.

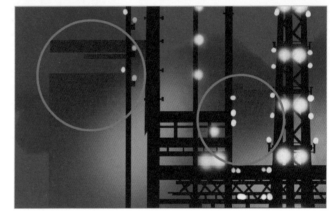

12 안쪽 건물과 밑색인 블루 컬러를 구분짓기 위해 테두리를 추가한다. 안쪽 건물의 실루엣 레이어를 선택하고, [레이어 속성] 팔레트에서 [경계 효과]를 클릭해 [테두리]를 선택한다. [테두리색]은 약간 밝은 브라운 계열의 컬러(R: 129, G: 105, B: 58)로 한다.

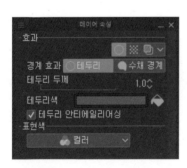

안쪽의 브라운 컬러 건물 실루엣에 테두리를 넣음

13 배경 아랫부분은 바다로 표현한다. 수면이 되
는 부분과 건물과의 경계를 어두운 컬러로 채
색한다.

14 합성 모드가 [스크린]인 레이어를 만들어 빛
을 추가한다.

15 [더하기(발광)]로 설정한 레이어를 두 장 만들어 빛을 밝게 표현한다. 합성 효과가 [더하기(발광)]인 레이어를 만들어 이름을 [발
광]으로 변경하고 빛을 그려 넣었다. 그래도 밝은 느낌이 부족하다면 [더하기(발광)]으로 설정한 레이어를 한 장 더 만들어 [발광
2]로 이름을 변경하고 밝기를 추가한다.

16 건물과 빛, 배경의 산을 그린 레이어를 레이어 폴더로 정리하고, 이를 [레이어] 메뉴 ➡[레이어 복제]를 선택해 복사한다.

17 복사한 레이어 폴더를 선택한다. [레이어] 메뉴 ➡[선택 중인 레이어 결합]을 클릭해 결합한다. 레이어 이름은 [건물과 빛 결합]으로 정했다.

18 [건물과 빛 결합] 레이어를 [발광 2] 레이어 위로 이동시키고 합성 모드를 [오버레이]로 설정한다. 배경을 진하게 하고 싶은 부분만 남기고 그 외는 레이어 마스크로 지운다.
레이어 마스크 사용 방법은 101쪽을 참고하자.

19 수면에 건물이 비치는 모습을 표현한다. [건물과 빛 결합] 레이어를 복사하고, 이 복사한 레이어의 레이어 마스크는 삭제한다.

우선 복사한 레이어의 합성 모드는 [표준], 불투명도는 100%로 설정한다.

[레이어] 메뉴 ➡[레이어 마스크] ➡ [마스크 삭제]를 클릭하면 레이어 마스크를 지울 수 있다.

<div style="float:right">6
캐
릭
터
메
이
킹
강
좌</div>

20 복사한 레이어는 [편집] 메뉴 ➡[변형] ➡[상하 반전]을 선택한 뒤, [레이어 이동] 도구로 위치를 조정한다. 합성 모드는 [더하기(발광)]으로 설정해 아래 레이어의 밑색과 밝게 합성한다. 불투명도는 40%로 설정한다.

21 [건물과 빛_수면] 레이어를 [필터] 메뉴 ➡ [흐리기] ➡ [이동흐리기]를 선택해 잔상이 가로로 남게 설정한다.

22 캐릭터를 표시해 배경 일러스트를 확인하고, 필요하다면 추가로 조정한다. 여기서는 [수면] 레이어를 만들어 수면에 디테일을 추가했다.

23 건물을 살짝 흐리게 한다. 19와 마찬가지로 [건물과 빛 결합] 레이어를 복사해 [가우시안 흐리기]를 적용하고([가우시안 흐리기] 값은 [14]로 설정), 레이어를 [건물과 빛] 레이어 폴더 바로 위로 이동시킨다. 이로써 배경 채색이 완료되었다.

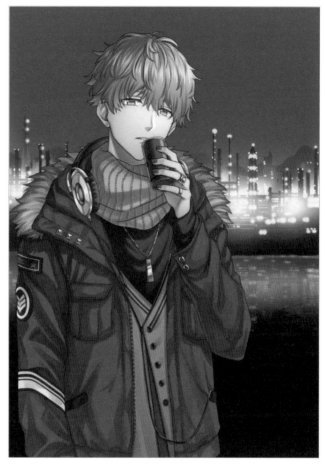

6-9 일러스트 마무리하기

채색 작업이 일단락되면 일러스트 전체를 표시해 다시 한번 확인하고, 컬러를 조정하거나 부족한 부분을 채워 넣으면서 완성시킨다. 또한, 러프 스케치 때 계획했던 대로 빛을 역광으로 설정해 마무리한다.

● 선화 조정

선화는 블랙이지만 선화가 진하다고 느껴지는 부분은 주변 컬러와 어우러지도록 다시 칠한다.

선화 레이어 위에 신규 레이어를 만들어 [아래 레이어에서 클리핑]하고, [펜] 도구를 이용해 다시 칠한다.
선화 레이어가 여러 장이라면 레이어마다 클리핑할 레이어를 만들어 작업한다.

● 색조 보정

컬러를 전체적으로 확인한 뒤, 수정할 부분은 색조 보정 레이어로 조정한다. 머리카락을 예시로 들어 부위별 색조 보정을 설명하자면, 머리카락의 레이어 폴더에서 [아래 레이어에서 클리핑]해 조정하는 방식으로 수정할 수 있다.

1 머리카락 컬러가 칙칙하므로 [톤 커브]를 이용해 조금 밝게 한다.

 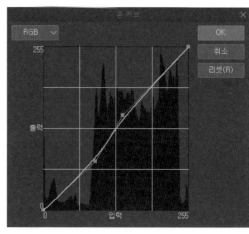

2 넥 워머나 옷은 그림자가 강조되도록 [레벨 보정]으로 조정한다.

넥 워머

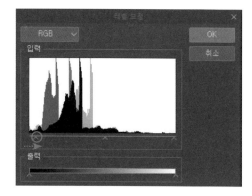

옷

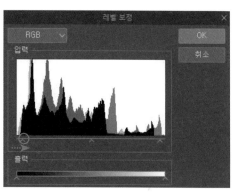

3 눈동자를 더 강조하고자 [색조/채도/명도]에서 [채도]를 [24]로 올린다.

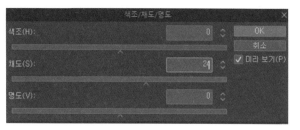

배경에 블루 계열의 컬러를 많이 사용했기 때문에 [컬러 밸런스]를 이용해 캐릭터 전체에 붉은 느낌을 강조한다. 또한 [레이어 보정]으로 대비를 조금 올린다. 캐릭터 채색과 관련된 레이어는 이미 [캐릭터 채색] 폴더에 정리했으므로 이를 클리핑해 조정한다.

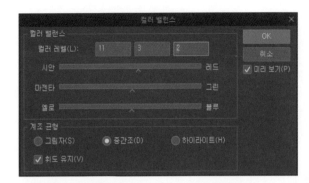

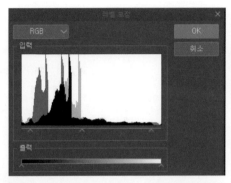

● 조정하며 마무리하기

마지막으로 역광, 색수차 등의 효과를 주면서 일러스트를 마무리한다.

1 캐릭터 주위를 약간 밝게 해 부각시킨다. 합성 모드가 [스크린]으로 설정된 레이어에 [부드러움] 브러시로 밝은 한색 계통의 컬러(R: 114, G: 189, B: 213)를 채색한다.

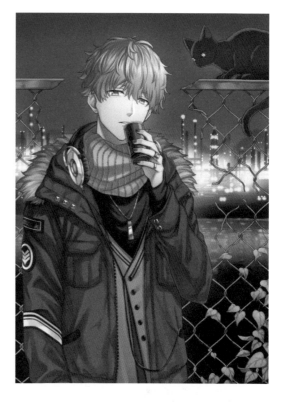

2 신규 레이어를 [캐릭터 채색] 폴더에 클리핑하고 신규 모드를 [오버레이]로 변경한다. 빛과 그림자를 추가하듯 [부드러움] 브러시로 색감을 더한다.

3 역광을 표현하는 단계다. 캐릭터 전체에 그림자를 추가
한다. 푸른 빛이 도는 그레이 계통 컬러(R: 109, G: 115,
B: 128)로 칠한 레이어를 [곱하기]로 설정하고, 라이트
블루 계통의 컬러(R: 95, G: 144, B: 285)로 칠한 레이어
를 [오버레이]로 설정해 겹쳐 놓는다. 둘 다 [아래 레이어
에서 클리핑]한다.

캐릭터의 선화, 채색은 [캐릭터]
폴더에 정리되어 있다. 캐릭터
폴더 위에 레이어를 만들어 조정
한다.

4 합성 모드를 [소프트 라이트]로 설정한 레이어를 만들고, [아래 레이어에서 클리핑]한다. [에어브러시] ➡ [부드러움] 브러시로 빛
을 더한다.

그림 부분

5 앞쪽에 있는 손과 몸 사이는 [스크린] 레이어에 한색 컬러(R: 69, G: 141, B: 165)를 추가해 거리감을 표현한다.

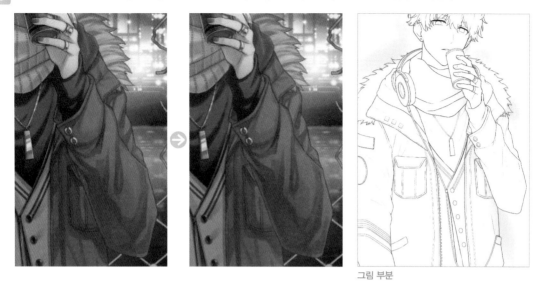

그림 부분

6 [발광 닷지] 레이어를 만들어 반사광을 그린다. 역광때문에 인물의 윤곽이 희미하게 빛난다.

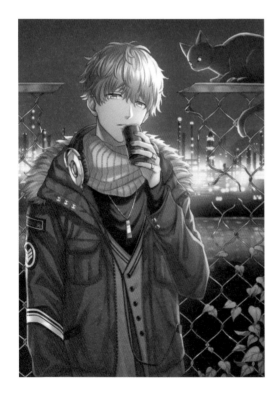

그림 부분

7 [스크린] 레이어에 [부드러움] 브러시로 스카이 블루 계열 컬러(R: 170, G: 230, B: 255)를 채색해 금속 단추(스냅) 등에 반짝이는 효과를 준다. 빛의 강도는 레이어의 불투명도로 조정한다. 여기서는 [73%]로 설정했다.

8 입김이나 안쪽 공장의 연기를 표현한다. 합성 모드가 [스크린]인 레이어에 [부드러움] 브러시로 그려 넣는다.

9 빛나는 부분을 강조하기 위해 색수차 효과를 사용한다. [레이어] 메뉴 ➡[표시 레이어 복사본 결합]을 선택해 결합된 레이어를 세 개 만든다. 각각 레드, 그린, 블루 레이어로 설정한다.

레드, 그린, 블루로 채우기한 레이어를 각각의 레이어에 클리핑한 뒤 결합한다. 레드, 그린, 블루가 적용된 일러스트 레이어가 만들어진다(자세한 방법은 61쪽을 참조).

10 세 레이어를 약간 확대시킨다.

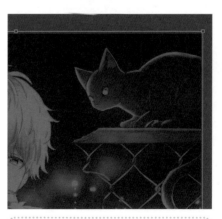

[편집] 메뉴 ➡[변형] ➡[확대/축소/회전]을 선택해 사이즈를 약간(약 2~5px) 늘린다.

TIPS **색수차 레이어를 확대하는 이유**

204쪽에서 설명했듯, 색수차는 레드, 그린, 블루의 레이어를 각각 조금씩 그 위치를 어긋나게 해 표현하는데, 이때 캔버스 끝에 틈이 생길 수 있다. 이런 경우를 대비하기 위해서라도 확대하는 편 이 좋다.

11 세 레이어의 합성 모드를 [스크린]으로 설정 한다. 그린 레이어는 왼쪽 아래로, 레드 레이 어는 오른쪽 위로 살짝 이동시킨다.

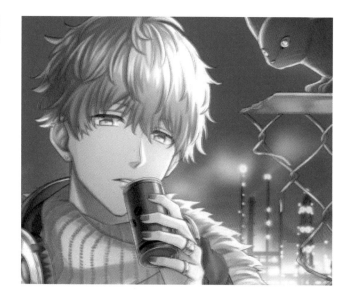

12 색수차 레이어를 레이어 폴더로 정리하고, 레이어 폴더에 레이어 마스크를 만들어 색수차를 반전시킬 범위를 정한다. 머리카락 의 빛처럼 강조하고자 하는 부분은 남기고, 필요 없는 부분은 [지우개] 도구 ➡ [부드러움] 브러시로 마스크(비표시)한다. 색수차 는 밝은 부분에 효과가 잘 나타난다.

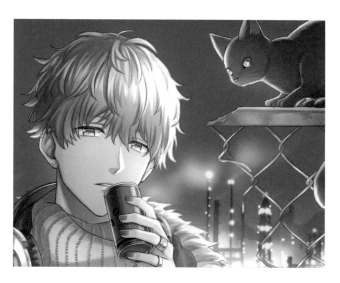

13 색조 보정 레이어에서 [컬러 밸런스]와 [톤 커브]를 이용해 전체적인 색조를 조장한다.

컬러 밸런스

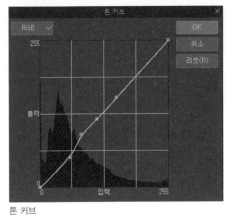

톤 커브

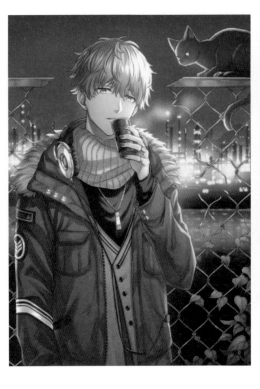

14 일러스트의 가장자리는 흐리게 해 캐릭터에 초점을 맞춘 효과를 낸다. [레이어] 메뉴 ➡ [표시 레이어 복사본 결합]으로 결합된 레이어를 만들고, [가우시안 흐리기]로 흐리게 한다(이때, [흐리기 범위]는 [14.98]로 설정). 이 레이어의 이름은 [흐리기]로 변경한다.

15 [흐리기] 레이어에 레이어 마스크를 작성한다. 네 귀퉁이만 남겨두고 나머지는 [지우개] 도구 ➡ [부드러움] 브러시로 마스크한다.

[지우개] 도구 ➡ [부드러움]으로 지우듯 마스크한다. 캐릭터의 흐릿한 인상이 사라진다.

16 화면 아랫부분에 필름번 효과를 준다. 신규 레이어를 만들어 합성 모드를 [스크린]으로 설정한다. [에어브러시] 도구 ➡ [부드러움] 브러시로 블루 계통(R: 17, G: 85, B: 230)과 핑크 계열(G: 255, G: 146, B: 161) 컬러를 아래쪽에 채색한다. 채색이 끝나면 레이어의 불투명도를 낮추고 효과의 강도를 조정한다. 이 레이어 이름은 [번 효과]로 변경한다.

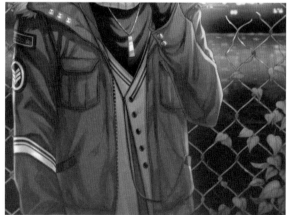

그림 부분

17 [번 효과] 레이어 아래에 신규 레이어를 만들어 합성 모드를 [오버레이]로 설정하고, 빛과 그림자를 추가한다.

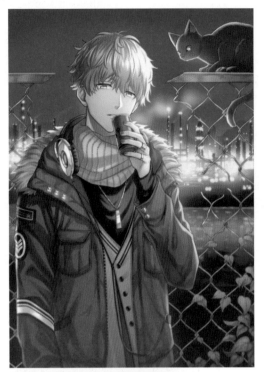

그림 효과

18 마지막으로 전체적인 이미지를 확인한다. 필요에 따라 수정하면서 마무리하면 완성이다.

INDEX

● 샘플 파일에 대하여

이 책은 CLIP STUDIO PAINT를 처음 사용하는 사람들을 위한 책입니다. 지원 사이트에서는 이 책에서 소개하는 내용의 이해를 돕기 위해 본문에서 설명한 CLIP STUDIO FORMAT 파일의 아카이브(ZIP 파일)를 다운로드할 수 있습니다. 책의 내용을 확인하면서 CLIP STUDIO PAINT의 기능을 익히는 데 활용해 보시기 바랍니다.

지원 사이트

http://www.sotechsha.co.jp/sp/1247/

비밀번호

KurisutaDJ

※비밀번호는 영문(반각)으로 대문자/소문자를 구별해 입력하시기 바랍니다.

▌ 겐마이 (남성 캐릭터 담당 ➡ 291쪽)

작업 환경
Windows 7 64 byte

태블릿 PC 기종
Wacom Cintiq 13HD

클립 스튜디오에서 자주 사용하는 기능
에워싸고 칠하기, 신규 색조 보정 레이어

코멘트
평소에 완성 일러스트의 느낌이 잡히지 않으면 작업 도중에 바꾸고 싶다는 생각을 자주 하는데 이번 역시 예외는 아니었습니다. 이럴 때는 색조 보정 레이어 기능을 한 번 사용해 보세요! 든든한 지원군이 되어 줄 겁니다.

홈페이지 주소, SNS
URL : http://haidoroxxx.blog.fc2.com/
Twitter : https://twitter.com/gm_uu/

▌ 마루야마 하리 (여성 캐릭터 담당 ➡ 210쪽)

작업 환경
BTO 데스크톱 PC(Windows 7 64 byte 메모리: 6GB)
Razer 키패드를 바로가기용으로 사용하는 중

태블릿 PC 기종
Wacom Cintiq 13HD

클립 스튜디오에서 자주 사용하는 기능
진한 연필

코멘트
이번 집필에 참여하게 되어 기쁩니다. 전 항상 즐거운 마음으로 그림을 그리고 있습니다. 이 책을 읽는 여러분께 이러한 즐거움이 잘 전달되었기를 바라요.

홈페이지 주소, SNS
Twitter : @e_hariyama
pixivID : id=240196
Mail : hariyama@hotmail.co.jp

▌ 사보텐 (글레이징 방식 담당 ➡ 226쪽)

작업 환경
조립 PC(CPU: Intel Core i7 3770k 3.5GHz、메모리: 32GB)

클립 스튜디오에서 자주 사용하는 기능
수채, 유채 브러시를 색 혼합 도구를 사용해 섞어서 사용

코멘트
질감을 마음껏 표현할 수 있어서 재미있었습니다. 감사합니다.

홈페이지 주소, SNS
URL : https://sabolabo.tumblr.com/

므큐 드로잉 컬렉션

일러스트 기초부터 나만의 캐릭터 제작까지!

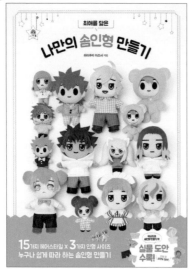

최애를 닮은 나만의 솜인형 만들기

히라쿠리 아즈사 지음

사랑에 빠진 미소녀 구도 그리기

구로나마코 · 시오카즈노코 · 나카무라
유가 · 휴가 아즈리 지음

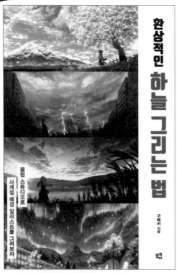

환상적인 하늘 그리는 법

구메키 지음

살아있는 캐릭터를 완성하는 눈동자 그리기

오히사시부리 외 13인 지음

의인화 캐릭터 디자인 메이킹

suke 외 3인 지음

빌런 캐릭터 드로잉

가게이 유키마쓰 외 4인 지음

멋진 여자들 그리기

포키마리 외 8인 지음

**나 혼자 스킬업! 바로 시작하는
배경 일러스트 메이킹**

다키 외 2인 지음

수인X이종족 캐릭터 디자인

스미요시 료 지음

캐릭터를 결정짓는 눈동자 그리기

오히사시부리 외 16인 지음

**돋보이는 캐릭터를 위한
여자아이 의상 디자인 북**

모카롤 지음

**The 감각적인 아이패드 드로잉
with 프로크리에이트 테크닉**

다다 유미 지음

아름다운 미술해부도

오다 다카시 지음

**판타지 유니버스 캐릭터
의상 디자인 도감**

모쿠리 지음

**누구나 따라하는
설레는 손 그리기**

기비우라 외 4인 지음

**프로가 되는 스킬업!
배경 일러스트 테크닉**

사카이 다쓰야, 가모카멘 지음

**나도 한다! 아이패드로 시작하는
만화그리기 with 클립 스튜디오**

아오키 도시나오 지음

뉴 레트로 드로잉 테크닉

DenQ 외 7인 지음

흑백 세계의 소녀들

jaco 지음

**아이패드 드로잉
with 어도비 프레스코**

사타케 슌스케 지음

아찔한 수영복 그리기

이코모치 외 13인 지음

수인 캐릭터 그리기

야마히쓰지 야마 외 13인 지음

BL 커플 캐릭터 그리기 : 학교편
시오카라 니가이 외 4인 지음

움직임이 살아있는 동물 그리기
나이토 사다오 지음

**알콩달콩 사랑스러운
커플 그리는 법**
지쿠사 아카리 외 5인 지음

계절, 상황별 메르헨 소녀 그리기
사쿠라 오리코 지음

메르헨 귀여운 소녀 그리기
사쿠라 오리코 지음

나만의 메르헨 캐릭터 그리기
사쿠라 오리코 지음

사쿠라 오리코 화집 Fluffy
사쿠라 오리코 지음

 므큐 트위터
@mmmmmcue

QR코드를 통해 므큐 트위터
계정에 접속해 보세요!

CLIP STUDIO PAINT DO-JO: CHARACTER MAKING-HEN

written by Sideranch, illustrated by Genmai, Hari Maruyama, Saboten
Text copyright © 2019 Sideranch
Illustrations copyright © 2019 Genmai, Hari Maruyama, Saboten
All rights reserved.
First published in Japan by Sotechsha Co., Ltd., Tokyo.

Korean translation copyright © 2023 by Korean Studies Information Co., Ltd.
This Korean language edition is published by arrangement with Sotechsha Co., Ltd., Tokyo in care of
Tuttle-Mori Agency, Inc., Tokyo, through Danny Hong Agency, Seoul.

입문자를 위한 캐릭터 메이킹
with 클립스튜디오

초판인쇄 2023년 12월 29일
초판발행 2023년 12월 29일

지은이 사이드랜치
일러스트 겐마이 · 마루야마 하리 · 사보텐
옮긴이 일본콘텐츠전문번역팀
발행인 채종준

출판총괄 박능원
국제업무 채보라
책임번역 문서영
책임편집 박민지
디자인 서혜선
마케팅 조희진
전자책 정담자리

브랜드 므큐
주소 경기도 파주시 회동길 230 (문발동)
투고문의 ksibook13@kstudy.com

발행처 한국학술정보(주)
출판신고 2003년 9월 25일 제406-2003-000012호
인쇄 북토리

ISBN 979-11-6983-814-6 13650

므큐는 한국학술정보(주)의 아트 큐레이션 출판 전문브랜드입니다. 무궁무진한 일러스트의 세계에서 가치 있는 정보를 수집하고 선별해 독자에게 소개한다는 뜻을 담고 있습니다. '예술'이 가진 아름다운 가치를 전파해 나갈 수 있도록, 세상에 단 하나뿐인 책을 만들고자 합니다.